안녕 ~
나는 분수 구름이야.

분수에 대해
알려줄게~

준비됐지?!!

책의 구성

1 단원 소개

공부할 내용을 미리 알 수 있어요.
건너뛰지 말고 꼭 읽어 보세요.

2 개념 익히기

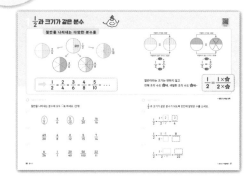

꼭 알아야 하는 개념을 알기 쉽게 설명했어요.
개념에 대해 알아보고, 개념을 익힐 수 있는
문제도 풀어 보세요.

4 개념 마무리

익히고, 다진 개념을 마무리하는 문제예요.
배운 개념을 마무리해 보세요.

5 단원 마무리

한 단원이 끝날 때,
얼마나 잘 이해했는지 8문제로
스스로를 체크해 보세요.

3 개념 다지기

이런 순서로
공부해 봐!

익힌 개념을 친구의 것으로 만들기 위해서는
문제를 풀어봐야 해요.
문제로 개념을 꼼꼼히 다져 보세요.

6 서술형으로 확인

배운 개념을 서술형 문제로
확인해 보세요.

7 쉬어가기

배운 내용과 관련된 재미있는 만화를
보면서 잠깐 쉬어가세요.

차 례

복습

• 1, 2권 핵심요약 ·· 8

7

분수는
카멜레온

1. $\frac{1}{2}$ 과 크기가 같은 분수 ·······························16

2. $\frac{1}{3}$ 과 크기가 같은 분수 ·······························18

3. 포개기로 크기가 같은 분수 만들기 ················24

4. 묶기로 크기가 같은 분수 만들기 ···················30

5. 크기가 같은 분수 만들기 ·····························36

• 단원 마무리 ··42

• 서술형으로 확인 ··44

• 쉬어가기 ···45

8

꼭!
넘어야 하는 산
- 약수와 배수 -

약수 배수

1. 배수 ···48

2. 약수 ···54

3. 약수와 배수의 관계 ·····························60

4. 공배수 ···66

5. 공약수 ···72

6. 최소공배수 구하기 ······························78

7. 최대공약수 구하기 ······························84

• 단원 마무리 ·······································90

• 서술형으로 확인 ·······························92

• 쉬어가기 ···93

9

간략하게,
약분!
서로 통하게,
통분!

1. 약분 ···96

2. 기약분수 ···102

3. 통분과 공통분모 ·································108

4. 통분하기 (1) ·······································114

5. 통분하기 (2) ·······································120

6. 분수의 크기 비교 ······························126

• 단원 마무리 ·····································132

• 서술형으로 확인 ·····························134

• 쉬어가기 ···135

정답 및 해설 ·····································별책

1. 이 책은 분수에 대한 책입니다. 분수를 배우기 전에 반드시 선행되어야 하는 곱셈 구구와 자연수 범위에서 나눗셈을 계산하여 몫과 나머지를 찾을 줄 아는 아이에게 적합한 책입니다.

　　1권에서는 분수의 의미, 2권에서는 분수의 종류를 다루고 있고, 3권에서는 크기가 같은 분수에 대해 소개하고 있습니다. 만일 1권과 2권의 내용을 건너뛰고 3권부터 시작하는 아이라면, 1권과 2권의 내용을 점검할 수 있도록 지도해 주세요. 다음의 6페이지에 걸쳐 1권과 2권의 핵심 개념을 정리하고 문제를 풀면서 다시 한번 확인할 수 있도록 했습니다. 특히, 2권은 분수의 연산에서 매우 기초적인 내용을 담고 있기 때문에 충분한 연습이 필요합니다.

2. 수학은 단순히 계산만 하는 산수가 아니라, 논리적인 사고를 하는 활동입니다. 분수에 어느 정도 익숙해지고 나서는 왜 그렇게 되는지 그 이유와 의미를 잊은 채 계산 중심으로 흘러가기 쉽습니다. 쉬운 문제를 풀 때는 계산 중심의 공부법이 유익할 수도 있지만, 새로운 형태의 응용문제를 접했을 때 스스로 해결할 수 있는 힘을 기르려면 다른 방법으로 공부해야 합니다.

　　이 책은 왜 그렇게 계산을 해야 하는지, 사소한 부분까지 연산의 원리를 풀어서 설명하고 있습니다. 기계적으로 연산을 반복하기보다는, 왜 그렇게 계산하는지 이유를 깨달으며 공부할 수 있도록 지도해 주세요.

3. 분모가 다른 분수의 덧셈과 뺄셈을 할 때에는 통분을 하여 분모를 같게 만들어 주어야 하지요. 통분을 하기 위해서는 약수와 배수라는 개념을 반드시 알아야 합니다. 약수와 배수는 초등수학뿐만 아니라 중학교, 고등학교에 올라가서도 계속 접하게 되는 중요한 개념입니다.

　　그래서 이 책에서는 분수의 통분을 다루기 전에, 약수와 배수에 한 단원을 할애하여 충분히 설명하고 있습니다.

초등분수 개념이 먼저다

① ② 권 핵심요약

복습해 보자!

1권

- 분수의 뜻
- 단위분수
- 분수로 나타내기

2권

- 자연수와 분수
- 진분수, 가분수, 대분수
- 분모가 같은 분수의 덧셈과 뺄셈

1 분수를 쓰고, 읽기

$$\frac{3}{4}$$

← 부분의 개수(분자)

← 전체의 개수(분모) *분모는 0이면 안 돼요.

① 뜻: 4로 등분한 것 중의 3

② 읽기: 4분의 3

2 단위분수

$\frac{1}{2}, \frac{1}{3}, \frac{1}{4}, \frac{1}{5}, \cdots$ 과 같은 분수

① 크기 비교:

$\frac{1}{2} > \frac{1}{3} > \frac{1}{4} > \cdots > \frac{1}{10} > \cdots$

② 1과의 관계: $\dfrac{1}{\square}$이 \square개이면 1 예 $\frac{1}{3}$이 3개이면 1

3 분수를 이용해 표현하기 $\dfrac{1}{\square}$이 \triangle개이면 $\dfrac{\triangle}{\square}$입니다.

예 20의 $\dfrac{3}{4}$

그림	의미	분수를 이용한 표현	계산식
	20을 4로 등분한 것 중의 1	20의 $\dfrac{1}{4}$	20 ÷ 4
	20을 4로 등분한 것 중의 3	20의 $\dfrac{3}{4}$	20 ÷ 4 × 3

→ 20의 $\dfrac{3}{4}$ 은 20의 $\dfrac{1}{4}$ 이 3 개 있는 것입니다.

▶정답 및 해설 1쪽

1 분모가 5, 분자가 2인 분수를 쓰고 읽어 보세요.

2 사각형을 오른쪽과 같이 100으로 등분하였습니다. 이때 등분한 한 조각의 크기는 전체의 몇 분의 몇일까요?

3 12의 $\frac{1}{2}$ 은 얼마일까요?

4 빈칸에 들어갈 알맞은 수를 쓰세요.

$\frac{2}{4}$ 는 $\frac{1}{4}$ 이 $\boxed{}$ 개입니다. $\frac{\boxed{}}{8}$ 는 $\frac{1}{8}$ 이 5개입니다.

5 분수를 보고 문장을 완성하세요.

$\frac{17}{20}$ → 전체 $\boxed{}$ 개 중의 $\boxed{}$ 개를 의미합니다.

6 72의 $\frac{2}{9}$ 는 얼마일까요?

1 자연수와 분수

① 자연수: 1, 2, 3, 4, … 와 같이 1부터 시작해서 1씩 커지는 수

② 자연수를 분수로 나타내기

$$1 = \frac{\square \times 1}{\square} \,\bigg)\!1배 \qquad 2 = \frac{\square \times 2}{\square} \,\bigg)\!2배 \qquad 3 = \frac{\square \times 3}{\square} \,\bigg)\!3배$$

$$4 = \frac{\square \times 4}{\square} \,\bigg)\!4배 \qquad 5 = \frac{\square \times 5}{\square} \,\bigg)\!5배 \qquad 6 = \frac{\square \times 6}{\square} \,\bigg)\!6배$$

$$\Rightarrow \quad ★ = \frac{\square \times ★}{\square} \,\bigg)\!★배$$

$$* \; \frac{☆}{1} = ☆ \qquad\qquad * \; \frac{0}{\square} = 0$$

2 분수의 종류

① 진분수: (분모)>(분자)인 분수
 (모든 단위분수는 진분수)

② 가분수: (분모)=(분자) 또는
 (분모)<(분자)인 분수

③ 대분수: 자연수와 진분수로 이루어진 분수

$$\frac{\triangle}{\square} \qquad \frac{\triangle}{\square} \qquad ☆\frac{\triangle}{\square}$$

진분수　　가분수　　대분수

3 가분수와 대분수의 모양 바꾸기

① 가분수에서 대분수로 모양 바꾸기

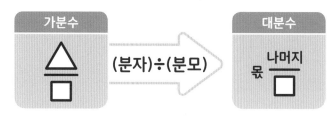

② 대분수에서 가분수로 모양 바꾸기

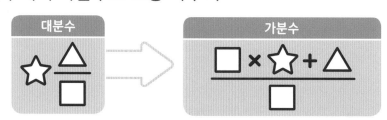

▶ 정답 및 해설 1쪽

1 $\dfrac{1}{100}$이 100개인 수는 얼마일까요?

2 $\dfrac{1}{1}$이 8개인 수는 얼마일까요?

3 빈칸에 들어갈 알맞은 수를 쓰세요.

$$3 = \frac{\boxed{}}{3} \qquad\qquad 4 = \frac{8}{\boxed{}}$$

4 분모가 12인 진분수 중에서 가장 큰 분수는 무엇일까요?

5 $\dfrac{11}{6}$을 대분수로 바꾸어 보세요.

6 $1\dfrac{4}{9}$를 가분수로 바꾸어 보세요.

1 다음 분수를 크기가 작은 수부터 순서대로 쓰세요.

$$\frac{1}{8} \qquad \frac{1}{7} \qquad \frac{1}{15} \qquad \frac{1}{3} \qquad \frac{1}{2} \qquad \frac{1}{10}$$

2 빈칸에 들어갈 분수 중에서 가장 작은 단위분수는 무엇일까요?

$$\boxed{?} > \frac{1}{5}$$

3 빈칸에 들어갈 수를 알맞게 쓰세요.

- 12의 $\frac{1}{3}$은 ☐ 입니다.

- 12의 $\frac{2}{3}$는 ☐ 입니다.

4 표시된 곳의 위치를 분수로 쓰세요.

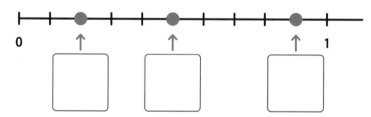

5 만두 32개 중에서 $\frac{3}{8}$을 먹었습니다. 남은 만두는 몇 개일까요?

6 $100 \times \frac{0}{21}$을 계산하면 얼마일까요?

7 $\dfrac{3}{1} + \dfrac{7}{1}$ 은 얼마일까요?

8 6을 분모가 3인 분수로 쓰세요.

9 1보다 작은 분수에 모두 ○표 하세요.

$$\dfrac{7}{6} \qquad 2\dfrac{1}{4} \qquad \dfrac{3}{5} \qquad \dfrac{1}{9} \qquad \dfrac{8}{8} \qquad \dfrac{9}{10}$$

10 주어진 수 카드 중 3장을 이용하여 가장 작은 대분수를 만드세요.

11 크기가 같은 분수끼리 짝 지어진 것에 ○표 하세요.

$$\left(1\dfrac{4}{5}, \dfrac{8}{5}\right) \qquad \left(\dfrac{23}{7}, 2\dfrac{3}{7}\right) \qquad \left(3\dfrac{3}{4}, \dfrac{15}{4}\right)$$

12 ☐ 안에 알맞은 분수를 쓰세요.

$$\dfrac{2}{12} + \boxed{} = \dfrac{11}{12}$$

이제 진짜로
시작해 볼까~?

7

분수는
카멜레온

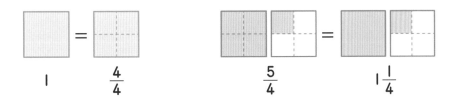

$$1 \qquad \frac{4}{4} \qquad\qquad \frac{5}{4} \qquad 1\frac{1}{4}$$

자연수는 모두 분수의 모양으로 바꿀 수 있고

가분수는 대분수로, 대분수는 가분수로

바꿀 수 있지요.

이처럼 분수는 겉모습을 잘 바꿀 수 있는 수예요.

**카멜레온 같은 분수의 모양 바꾸기,
지금부터 시작할게요.**

난 변신의 귀재
카멜레온~

1 $\frac{1}{2}$과 크기가 같은 분수

절반을 나타내는 다양한 분수들

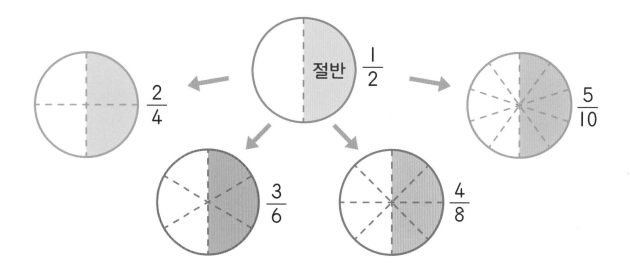

$$\Rightarrow \quad \frac{1}{2} = \frac{2}{4} = \frac{3}{6} = \frac{4}{8} = \frac{5}{10} = \cdots$$

▶ 개념 익히기 1

절반을 나타내는 분수에 모두 ○표 하세요. (2개)

01

$\boxed{\frac{1}{2}}$ $\frac{4}{6}$ $\boxed{\frac{5}{10}}$ $\frac{2}{20}$ $\frac{16}{16}$

02

$\frac{49}{20}$ $\frac{4}{8}$ $\frac{0}{12}$ $\frac{5}{15}$ $\frac{7}{14}$

03

$\frac{6}{26}$ $\frac{1}{1}$ $\frac{20}{40}$ $\frac{50}{100}$ $\frac{22}{11}$

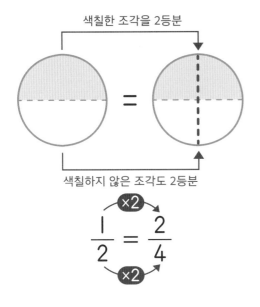

색칠한 조각을 2등분

색칠하지 않은 조각도 2등분

$$\frac{1}{2} \overset{\times 2}{\underset{\times 2}{=}} \frac{2}{4}$$

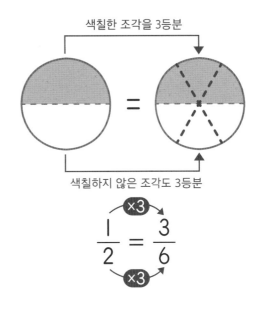

색칠한 조각을 3등분

색칠하지 않은 조각도 3등분

$$\frac{1}{2} \overset{\times 3}{\underset{\times 3}{=}} \frac{3}{6}$$

절반이라는 크기는 변하지 않고
전체 조각 수도 ⭐배, 색칠한 조각 수도 ⭐배~

$$\frac{1}{2} = \frac{1 \times ⭐}{2 \times ⭐}$$

▶ 정답 및 해설 2쪽

▶ 개념 익히기 2

$\frac{1}{2}$과 크기가 같은 분수가 되도록 빈칸에 알맞은 수를 쓰세요.

01

$$\frac{1}{2} = \frac{1 \times \boxed{2}}{2 \times 2} = \frac{\boxed{2}}{4}$$

02

$$\frac{1}{2} = \frac{1 \times 8}{2 \times \boxed{}} = \frac{8}{\boxed{}}$$

03

$$\frac{1}{2} = \frac{1 \times \boxed{}}{2 \times 11} = \frac{\boxed{}}{22}$$

2 $\frac{1}{3}$과 크기가 같은 분수

$\frac{1}{3}$

$\frac{2}{6}$

$\frac{3}{9}$

\vdots

$\frac{10}{30}$

\vdots

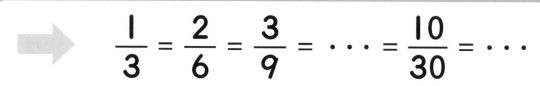

$$\frac{1}{3} = \frac{2}{6} = \frac{3}{9} = \cdots = \frac{10}{30} = \cdots$$

▶ 개념 익히기 1

$\frac{1}{3}$을 나타내는 분수에 모두 ○표 하세요. (2개)

01

$\frac{3}{1}$ $\boxed{\frac{2}{6}}$ $\frac{3}{13}$ $\frac{0}{8}$ $\boxed{\frac{10}{30}}$

02

$\frac{3}{9}$ $\frac{4}{16}$ $\frac{1}{10}$ $\frac{8}{24}$ $\frac{7}{7}$

03

$\frac{7}{20}$ $\frac{13}{19}$ $\frac{12}{36}$ $\frac{3}{4}$ $\frac{9}{27}$

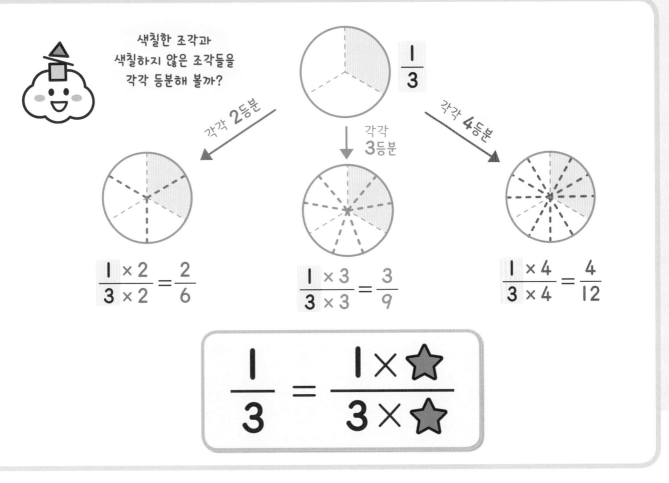

색칠한 조각과
색칠하지 않은 조각들을
각각 등분해 볼까?

$\frac{1}{3}$

각각 2등분

각각 3등분

각각 4등분

$\frac{1 \times 2}{3 \times 2} = \frac{2}{6}$

$\frac{1 \times 3}{3 \times 3} = \frac{3}{9}$

$\frac{1 \times 4}{3 \times 4} = \frac{4}{12}$

$$\frac{1}{3} = \frac{1 \times \bigstar}{3 \times \bigstar}$$

▶ 정답 및 해설 2쪽

▶ 개념 익히기 2

$\frac{1}{3}$과 크기가 같은 분수가 되도록 빈칸에 알맞은 수를 쓰세요.

01

$$\frac{1}{3} = \frac{1 \times \boxed{2}}{3 \times 2} = \frac{\boxed{2}}{6}$$

02

$$\frac{1}{3} = \frac{1 \times 5}{3 \times \boxed{}} = \frac{5}{\boxed{}}$$

03

$$\frac{1}{3} = \frac{1 \times \boxed{}}{3 \times 7} = \frac{\boxed{}}{21}$$

관계있는 것끼리 연결하세요.

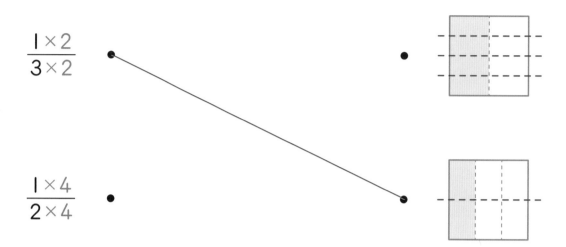

$$\frac{1 \times 2}{3 \times 2}$$

$$\frac{1 \times 4}{2 \times 4}$$

$$\frac{1 \times 5}{3 \times 5}$$

$$\frac{1 \times 3}{2 \times 3}$$

$$\frac{1 \times 7}{3 \times 7}$$

$$\frac{1 \times 6}{2 \times 6}$$

▶ 개념 다지기 2

빈칸에 알맞은 수를 쓰세요.

01

$$\frac{1}{2} = \frac{1 \times \boxed{5}}{2 \times \boxed{5}} = \frac{\boxed{5}}{10}$$

02

$$\frac{1}{3} = \frac{1 \times \boxed{}}{3 \times \boxed{}} = \frac{6}{\boxed{}}$$

03

$$\frac{1}{2} = \frac{1 \times \boxed{}}{2 \times \boxed{}} = \frac{\boxed{}}{14}$$

04

$$\frac{1}{2} = \frac{14}{\boxed{}}$$

05

$$\frac{1}{3} = \frac{30}{\boxed{}}$$

06

$$\frac{1}{3} = \frac{\boxed{}}{30}$$

▶ 개념 마무리 1

설명하는 분수를 쓰세요.

01

$\dfrac{1}{2}$ 과 크기가 같은 분수 중에서 **분자**가 6인 분수 → $\dfrac{6}{12}$

02

$\dfrac{1}{2}$ 과 크기가 같은 분수 중에서 **분모**가 20인 분수 →

03

$\dfrac{1}{2}$ 과 크기가 같은 분수 중에서 **분자**가 100인 분수 →

04

$\dfrac{1}{3}$ 과 크기가 같은 분수 중에서 **분모**가 27인 분수 →

05

$\dfrac{1}{3}$ 과 크기가 같은 분수 중에서 **분자**가 5인 분수 →

06

$\dfrac{1}{3}$ 과 크기가 같은 분수 중에서 **분모**가 36인 분수 →

▶ 개념 마무리 2

$\dfrac{1}{2}$과 크기가 같은 분수 구슬은 노란 주머니에, $\dfrac{1}{3}$과 크기가 같은 분수 구슬은
파란 주머니에 담아요. 각 주머니에 구슬이 몇 개씩 들어갈지 쓰세요.

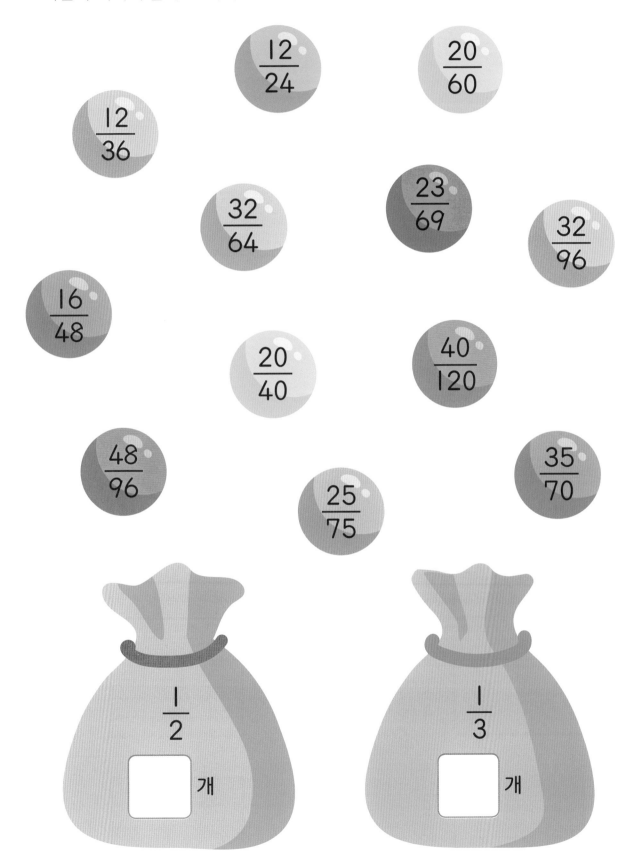

3 쪼개기로 크기가 같은 분수 만들기

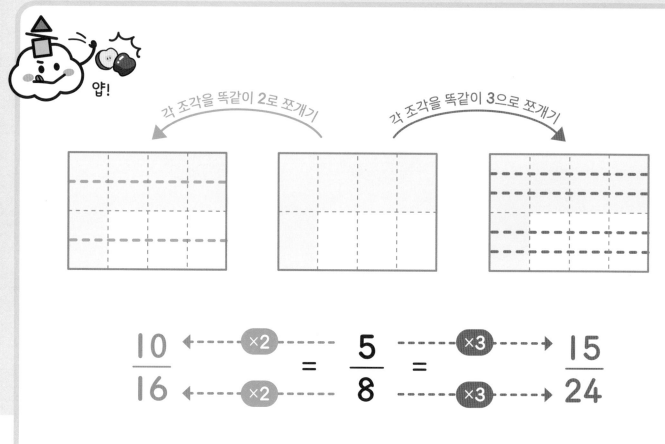

각 조각을 똑같이 **2**로 쪼개기 각 조각을 똑같이 **3**으로 쪼개기

$$\frac{10}{16} \xleftarrow{\times 2} = \frac{5}{8} = \xrightarrow{\times 3} \frac{15}{24}$$

▶ 개념 익히기 1

그림을 보고 빈칸에 알맞은 수를 쓰세요.

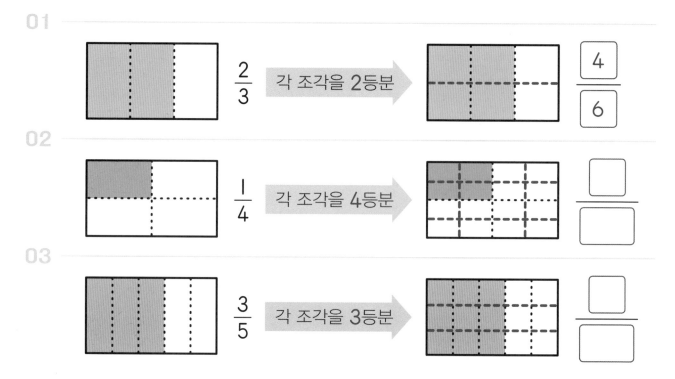

01

$\dfrac{2}{3}$ 각 조각을 2등분 $\dfrac{4}{6}$

02

$\dfrac{1}{4}$ 각 조각을 4등분 $\dfrac{}{}$

03

$\dfrac{3}{5}$ 각 조각을 3등분 $\dfrac{}{}$

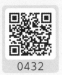

△/□의 각 조각을 ☆로 똑같이 쪼개기 하면?

부분의 개수도 ☆배 ----→

전체의 개수도 ☆배 ----→

$$\frac{\triangle \times \bigstar}{\square \times \bigstar} = \frac{\triangle}{\square}$$

분수에서, 분모와 분자에
0이 아닌 같은 수를 곱하면
크기가 같은 분수를 만들 수 있어!

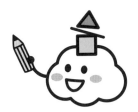

▶ 정답 및 해설 4쪽

▶ **개념 익히기 2**

크기가 다른 분수에 ×표 하세요.

01

$$\frac{5 \times 2}{6 \times 2} \qquad \frac{5 \times 4}{6 \times 4} \qquad \cancel{\frac{5 \times 9}{6 \times 7}} \qquad \frac{5 \times 10}{6 \times 10}$$

02

$$\frac{4 \times 5}{7 \times 5} \qquad \frac{4 \times 6}{7 \times 6} \qquad \frac{4 \times 3}{7 \times 3} \qquad \frac{4 \times 4}{7 \times 7}$$

03

$$\frac{3 \times 8}{8 \times 8} \qquad \frac{3 \times 8}{8 \times 3} \qquad \frac{3 \times 7}{8 \times 7} \qquad \frac{3 \times 11}{8 \times 11}$$

빈칸에 알맞은 수를 쓰세요.

01

$$\frac{4}{5} \xrightarrow[5 \times 2]{4 \times \boxed{2}} = \frac{8}{\boxed{10}}$$

02

$$\frac{3}{8} \xrightarrow[8 \times \boxed{}]{3 \times 2} = \frac{\boxed{}}{16}$$

03

$$\frac{2}{9} \xrightarrow[9 \times 5]{2 \times \boxed{}} = \frac{\boxed{}}{\boxed{}}$$

04

$$\frac{6}{11} \xrightarrow[11 \times \boxed{}]{6 \times 4} = \frac{\boxed{}}{\boxed{}}$$

05

$$\frac{13}{20} \xrightarrow[20 \times \boxed{}]{13 \times \boxed{}} = \frac{39}{\boxed{}}$$

06

$$\frac{7}{16} \xrightarrow[16 \times \boxed{}]{7 \times \boxed{}} = \frac{\boxed{}}{160}$$

▶ 개념 다지기 2

크기가 같은 분수가 되도록 빈칸에 알맞은 수를 쓰세요.

01

$$\frac{1}{8} = \frac{\boxed{2}}{16}$$

02

$$\frac{4}{7} = \frac{20}{\boxed{}}$$

03

$$\frac{5}{12} = \frac{\boxed{}}{36}$$

04

$$\frac{8}{9} = \frac{64}{\boxed{}}$$

05

$$\frac{16}{25} = \frac{48}{\boxed{}}$$

06

$$\frac{3}{10} = \frac{\boxed{}}{100}$$

▶ 개념 마무리 1

크기가 같은 분수끼리 연결하세요.

$\dfrac{1}{6}$ •　　　　　　　　• $\dfrac{14}{49}$

$\dfrac{2}{7}$ •　　　　　　　　• $\dfrac{9}{54}$

$\dfrac{9}{10}$ •　　　　　　　　• $\dfrac{33}{42}$

$\dfrac{3}{16}$ •　　　　　　　　• $\dfrac{36}{40}$

$\dfrac{3}{5}$ •　　　　　　　　• $\dfrac{6}{32}$

$\dfrac{11}{14}$ •　　　　　　　　• $\dfrac{24}{40}$

▶ 개념 마무리 2

주어진 분수와 크기가 다른 분수 하나를 찾아 △표 하세요.

01

$\dfrac{2}{5}$　　$\dfrac{4}{10}$　　$\dfrac{10}{25}$　　$\dfrac{24}{60}$　　

02

$\dfrac{7}{8}$　　$\dfrac{28}{32}$　　$\dfrac{56}{72}$　　$\dfrac{70}{80}$　　$\dfrac{49}{56}$

03

$\dfrac{5}{6}$　　$\dfrac{5}{12}$　　$\dfrac{30}{36}$　　$\dfrac{45}{54}$　　$\dfrac{40}{48}$

04

$\dfrac{4}{9}$　　$\dfrac{28}{63}$　　$\dfrac{16}{27}$　　$\dfrac{20}{45}$　　$\dfrac{44}{99}$

05

$\dfrac{3}{11}$　　$\dfrac{15}{55}$　　$\dfrac{24}{88}$　　$\dfrac{12}{44}$　　$\dfrac{33}{110}$

06

$\dfrac{1}{10}$　　$\dfrac{7}{70}$　　$\dfrac{60}{600}$　　$\dfrac{200}{20000}$　　$\dfrac{400}{4000}$

4 묶기로 크기가 같은 분수 만들기

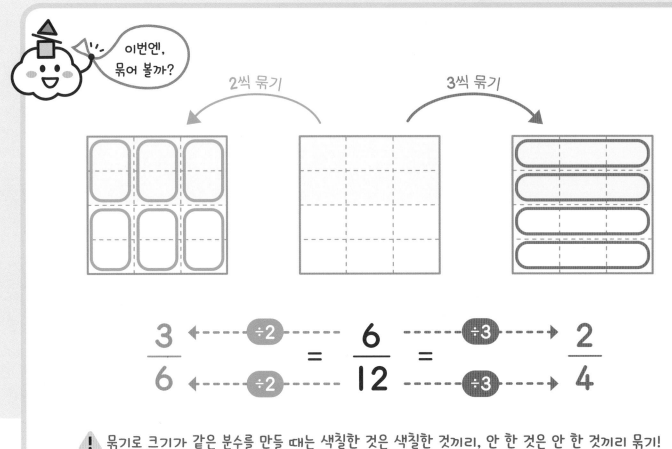

이번엔, 묶어 볼까?

2씩 묶기　　　　　　　3씩 묶기

$$\frac{3}{6} \xleftarrow{\div 2} = \frac{6}{12} = \xrightarrow{\div 3} \frac{2}{4}$$

⚠ 묶기로 크기가 같은 분수를 만들 때는 색칠한 것은 색칠한 것끼리, 안 한 것은 안 한 것끼리 묶기!

▶ 개념 익히기 1

색칠한 부분과 색칠하지 않은 부분을 그림과 같이 묶었을 때, 빈칸에 알맞은 수를 쓰세요.

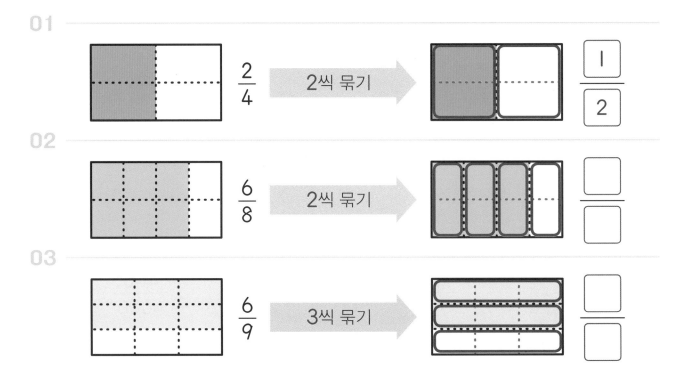

01　$\frac{2}{4}$　2씩 묶기　　$\frac{1}{2}$

02　$\frac{6}{8}$　2씩 묶기　　$\frac{\square}{\square}$

03　$\frac{6}{9}$　3씩 묶기　　$\frac{\square}{\square}$

분수에서, 분모와 분자를
0이 아닌 같은 수로 나누면
크기가 같은 분수를 만들 수 있어!

의 각 조각을 ☆씩 **묶기** 하면?

(부분의 개수)÷☆ ----→ $\dfrac{\triangle ÷ ☆}{\square ÷ ☆} = \dfrac{\triangle}{\square}$
(전체의 개수)÷☆ ----→

▶ 정답 및 해설 **5쪽**

▶ **개념 익히기 2**

크기가 같은 분수가 되도록 빈칸에 알맞은 수를 쓰세요.

01

$$\frac{3}{6} = \frac{3 ÷ 3}{6 ÷ \boxed{3}}$$

02

$$\frac{10}{15} = \frac{10 ÷ \boxed{}}{15 ÷ 5}$$

03

$$\frac{12}{16} = \frac{12 ÷ 4}{16 ÷ \boxed{}}$$

묶기로 크기가 같은 분수를 만들었습니다. 알맞은 그림에 ○표 하세요.

01

$$\frac{4}{10} = \frac{4 \div 2}{10 \div 2}$$

02

$$\frac{3}{9} = \frac{3 \div 3}{9 \div 3}$$

03

$$\frac{6}{8} = \frac{6 \div 2}{8 \div 2}$$

04

$$\frac{12}{18} = \frac{12 \div 6}{18 \div 6}$$

05

$$\frac{10}{15} = \frac{10 \div 5}{15 \div 5}$$

06

$$\frac{16}{20} = \frac{16 \div 4}{20 \div 4}$$

개념 다지기 2

크기가 같은 분수가 되도록 빈칸에 알맞은 수를 쓰세요.

01

$$\frac{5}{10} = \frac{5 \div 5}{10 \div \boxed{5}} = \frac{\boxed{1}}{2}$$

02

$$\frac{10}{12} = \frac{10 \div \boxed{}}{12 \div \boxed{}} = \frac{5}{\boxed{}}$$

03

$$\frac{24}{30} = \frac{24 \div \boxed{}}{30 \div \boxed{}} = \frac{\boxed{}}{10}$$

04

$$\frac{6}{14} = \frac{3}{\boxed{}}$$

05

$$\frac{21}{28} = \frac{\boxed{}}{4}$$

06

$$\frac{15}{45} = \frac{\boxed{}}{9}$$

▶ 개념 마무리 1

주어진 분수와 크기가 같은 분수에 ○표 하세요.

01

$\dfrac{28}{35}$ $\dfrac{4}{7}$ $\left(\dfrac{4}{5}\right)$ $\dfrac{2}{3}$ $\dfrac{5}{8}$

02

$\dfrac{8}{16}$ $\dfrac{1}{4}$ $\dfrac{6}{8}$ $\dfrac{2}{4}$ $\dfrac{4}{12}$

03

$\dfrac{28}{42}$ $\dfrac{19}{21}$ $\dfrac{4}{6}$ $\dfrac{4}{7}$ $\dfrac{1}{3}$

04

$\dfrac{12}{24}$ $\dfrac{1}{3}$ $\dfrac{3}{4}$ $\dfrac{6}{8}$ $\dfrac{3}{6}$

05

$\dfrac{40}{64}$ $\dfrac{3}{8}$ $\dfrac{10}{32}$ $\dfrac{10}{16}$ $\dfrac{3}{4}$

06

$\dfrac{54}{72}$ $\dfrac{24}{36}$ $\dfrac{1}{8}$ $\dfrac{5}{6}$ $\dfrac{9}{12}$

▶ 개념 마무리 2

크기가 같은 분수끼리 짝 지어진 그림에 모두 ○표 하세요.

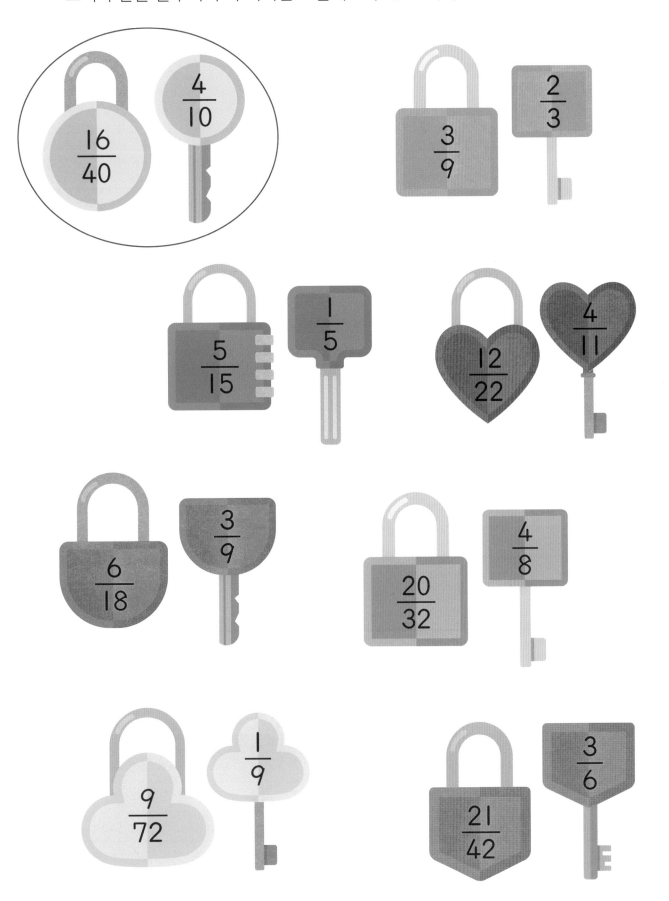

$\frac{16}{40}$ $\frac{4}{10}$

$\frac{3}{9}$ $\frac{2}{3}$

$\frac{5}{15}$ $\frac{1}{5}$

$\frac{12}{22}$ $\frac{4}{11}$

$\frac{6}{18}$ $\frac{3}{9}$

$\frac{20}{32}$ $\frac{4}{8}$

$\frac{9}{72}$ $\frac{1}{9}$

$\frac{21}{42}$ $\frac{3}{6}$

5 크기가 같은 분수 만들기

분수 3

$\dfrac{1}{3}$ → (분모와 분자에 ×2) → $\dfrac{2}{6}$ → (분모와 분자에 ×2) → $\dfrac{4}{12}$ → (분모와 분자에 ×2) → $\dfrac{8}{24}$

$\dfrac{1}{3}$ ← (분모와 분자를 ÷2) ← $\dfrac{2}{6}$ ← (분모와 분자를 ÷2) ← $\dfrac{4}{12}$ ← (분모와 분자를 ÷2) ← $\dfrac{8}{24}$

$$\dfrac{\triangle \times 2}{\square \times 2} = \dfrac{\triangle}{\square} = \dfrac{\triangle \div 2}{\square \div 2}$$

▶ 개념 익히기 1

크기가 다른 분수에 ×표 하세요.

01

$\dfrac{1}{2}$ $\dfrac{2}{4}$ $\cancel{\dfrac{6}{8}}$ $\dfrac{10}{20}$

02

$\dfrac{2}{5}$ $\dfrac{4}{10}$ $\dfrac{12}{12}$ $\dfrac{14}{35}$

03

$\dfrac{2}{6}$ $\dfrac{4}{12}$ $\dfrac{12}{36}$ $\dfrac{16}{24}$

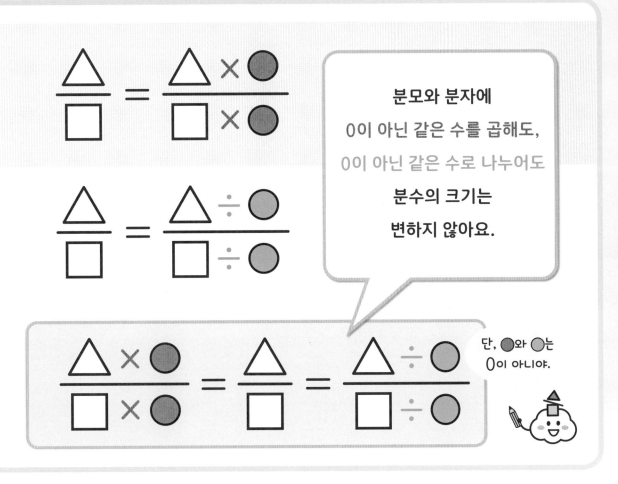

분모와 분자에
0이 아닌 같은 수를 곱해도,
0이 아닌 같은 수로 나누어도
분수의 크기는
변하지 않아요.

단, ⬤와 ◯는
0이 아니야.

▶ 정답 및 해설 **7**쪽

▶ 개념 익히기 2

크기가 같은 분수가 되도록 빈칸에 알맞은 수를 쓰세요.

01

$$\frac{8 \times \boxed{3}}{14 \times 3} = \frac{8}{14} = \frac{8 \div 2}{14 \div \boxed{2}}$$

02

$$\frac{10 \times 9}{15 \times \boxed{}} = \frac{10}{15} = \frac{10 \div \boxed{}}{15 \div 5}$$

03

$$\frac{12 \times \boxed{}}{\boxed{} \times 4} = \frac{12}{18} = \frac{\boxed{} \div 6}{18 \div \boxed{}}$$

▶ 개념 다지기 1

빈칸에 알맞은 수를 쓰세요.

01

$$\frac{42}{63} = \frac{42 \div \boxed{7}}{63 \div \boxed{7}} = \frac{\boxed{6}}{9}$$

02

$$\frac{9}{15} = \frac{9 \times \boxed{}}{15 \times \boxed{}} = \frac{27}{\boxed{}}$$

03

$$\frac{44}{48} = \frac{44 \div \boxed{}}{48 \div \boxed{}} = \frac{11}{\boxed{}}$$

04

$$\frac{25}{30} = \frac{25 \times \boxed{}}{30 \times \boxed{}} = \frac{100}{\boxed{}}$$

05

$$\frac{16}{96} = \frac{16 \div \boxed{}}{\boxed{} \div 8} = \frac{\boxed{}}{12}$$

06

$$\frac{6}{22} = \frac{\boxed{} \times 4}{22 \times \boxed{}} = \frac{24}{\boxed{}}$$

▶ 개념 다지기 2

크기가 같은 분수가 되도록 빈칸에 알맞은 수를 쓰세요.

01

$$\frac{3}{\boxed{4}} = \frac{9}{12} = \frac{\boxed{18}}{24}$$

02

$$\frac{\boxed{}}{9} = \frac{8}{18} = \frac{32}{\boxed{}}$$

03

$$\frac{1}{\boxed{}} = \frac{\boxed{}}{20} = \frac{15}{60}$$

04

$$\frac{\boxed{}}{7} = \frac{20}{\boxed{}} = \frac{40}{70}$$

05

$$\frac{6}{\boxed{}} = \frac{\boxed{}}{50} = \frac{120}{200}$$

06

$$\frac{\boxed{}}{10} = \frac{\boxed{}}{100} = \frac{100}{1000}$$

▶ 개념 마무리 1

설명하는 분수를 쓰세요.

01

$\dfrac{18}{24}$과 크기가 같은 분수 중에서 **분모**가 8인 분수 → $\dfrac{6}{8}$

02

$\dfrac{27}{90}$과 크기가 같은 분수 중에서 **분모**가 10인 분수 →

03

$\dfrac{28}{48}$과 크기가 같은 분수 중에서 **분자**가 7인 분수 →

04

$\dfrac{4}{6}$와 크기가 같은 분수 중에서 **분모**가 54인 분수 →

05

$\dfrac{8}{13}$과 크기가 같은 분수 중에서 **분자**가 48인 분수 →

06

$\dfrac{9}{11}$와 크기가 같은 분수 중에서 **분모**가 77인 분수 →

0832

▶ 개념 마무리 2

수 카드로 주어진 분수와 크기가 같은 분수를 만드세요.

01

| 1 | 2 | 3 | 5 |

$$\frac{21}{42} = \frac{1}{2}$$

02

| 14 | 21 | 30 | 40 |

$$\frac{7}{10} = \frac{\boxed{}}{\boxed{}}$$

03

| 4 | 6 | 8 | 9 |

$$\frac{20}{45} = \frac{\boxed{}}{\boxed{}}$$

04

| 27 | 36 | 64 | 72 |

$$\frac{3}{8} = \frac{\boxed{}}{\boxed{}}$$

05

| 16 | 30 | 15 | 6 |

$$\frac{32}{60} = \frac{\boxed{}}{\boxed{}}$$

06

| 49 | 20 | 28 | 63 |

$$\frac{4}{7} = \frac{\boxed{}}{\boxed{}}$$

지금까지 크기가 같은 분수에 대해 살펴보았습니다.
얼마나 잘 이해했는지 확인해 봅시다.

1

$\dfrac{1}{3}$과 크기가 같은 분수에 모두 ○표 하시오.

$$\dfrac{5}{15} \qquad \dfrac{6}{9} \qquad \dfrac{33}{99} \qquad \dfrac{21}{63} \qquad \dfrac{10}{300} \qquad \dfrac{15}{45} \qquad \dfrac{7}{24} \qquad \dfrac{20}{60}$$

2

빈칸에 알맞은 수를 쓰시오.

$$\dfrac{4}{5} = \dfrac{4 \times \boxed{}}{5 \times \boxed{}} = \dfrac{20}{\boxed{}}$$

3

크기가 같은 분수를 만들 수 있도록 주어진 그림을 2씩 묶고, 알맞은 분수를 쓰시오.

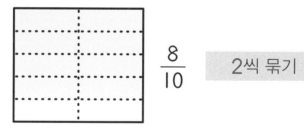

$\dfrac{8}{10}$ 2씩 묶기 ⟹

4

두 분수의 크기를 비교하여 ○ 안에 >, =, <를 알맞게 쓰시오.

$$\dfrac{4}{9} \bigcirc \dfrac{36}{81}$$

맞은 개수 8개 ◯	매우 잘했어요.
맞은 개수 6~7개 ◯	실수한 문제를 확인하세요.
맞은 개수 5개 ◯	틀린 문제를 2번씩 풀어 보세요.
맞은 개수 1~4개 ◯	앞부분의 내용을 다시 한번 확인하세요.

스스로 평가

▶정답 및 해설 8쪽

5

바른 설명에는 ◯표, 틀린 설명에는 ×표 하시오.

- 분모와 분자에 0이 아닌 같은 수를 곱해도 분수의 크기는 변하지 않습니다. (　　)
- 분모와 분자에 0이 아닌 같은 수를 더해도 분수의 크기는 변하지 않습니다. (　　)
- 분모와 분자를 0이 아닌 같은 수로 나누어도 분수의 크기는 변하지 않습니다. (　　)

6

빈칸에 들어갈 수의 합은 얼마입니까?

$$\cdot \frac{40}{64} = \frac{\boxed{}}{8} \qquad \cdot \frac{4}{6} = \frac{28}{\boxed{}}$$

7

$\dfrac{52}{80}$와 크기가 같은 분수 중에서 분자가 13인 분수를 쓰시오.

8

분모가 40보다 크고 65보다 작은 분수 중에서 $\dfrac{4}{7}$와 크기가 같은 분수를 모두 쓰시오.

서술형으로 확인 🖊

▶정답 및 해설 31쪽

1 🔺의 각 조각을 ☆로 똑같이 **쪼개기** 해서 크기가 같은 분수를 만들면 어떤 모양이 될지 설명해 보세요. (힌트 25쪽)

..

..

..

2 🔺의 각 조각을 ☆씩 **묶기** 해서 크기가 같은 분수를 만들면 어떤 모양이 될지 설명해 보세요. (힌트 31쪽)

..

..

..

3 크기가 같은 분수를 만드는 두 가지 방법을 써 보세요. (힌트 37쪽)

..

..

..

잠깐! 서술형으로 쓰기 어려워? 그럼 앞에서 배운 걸 떠올려 봐! 앞에서 찾아보고 적어도 좋아!

예술과 수학

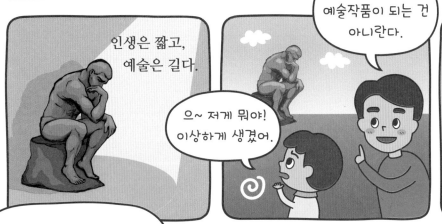

인생은 짧고, 예술은 길다.

으~ 저게 뭐야! 이상하게 생겼어.

예쁜 것만 예술작품이 되는 건 아니란다.

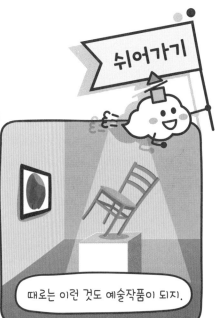

때로는 이런 것도 예술작품이 되지.

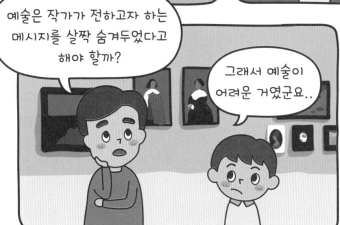

예술은 작가가 전하고자 하는 메시지를 살짝 숨겨두었다고 해야 할까?

그래서 예술이 어려운 거였군요..

숨겨?

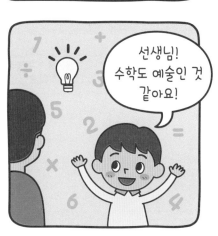

선생님! 수학도 예술인 것 같아요!

2 는?

2 ×1

이렇게 **곱하기 1**이 숨어 있기도 하고

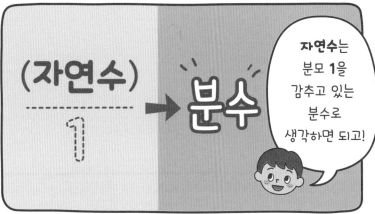

(자연수) / 1 → 분수

자연수는 분모 1을 감추고 있는 분수로 생각하면 되고!

이야~ 정말 수학하고 예술이 많이 닮아있네!

어쩐지... 수학도 어렵더라고요..

하하...

8

꼭!
넘어야 하는 산
- 약수와 배수 -

7단원

크기가
같은 분수

1 배수

× 곱해서 나온 수!

배(倍): **곱하다** 라는 뜻

예 **4의 배수** : 4와 곱해서 나온 수

$$4 \times 1 = 4$$
$$4 \times 2 = 8$$
$$4 \times 3 = 12$$
$$\vdots$$

배수의 특징

1 자기 자신부터 시작

2 자기만큼씩 뛰어 세기

3 끝없이 많다!

▶ **개념 익히기 1**

주어진 수의 배수를 가장 작은 것부터 순서대로 나열했습니다. 빈칸에 알맞은 수를
쓰세요.

01

⑤의 배수 → $5 \times 1 = \boxed{5}$, $5 \times 2 = \boxed{10}$, $5 \times 3 = \boxed{15}$, ⋯

02

⑦의 배수 → $7 \times 1 = \boxed{}$, $7 \times 2 = \boxed{}$, $7 \times 3 = \boxed{}$, ⋯

03

⑨의 배수 → $9 \times 1 = \boxed{}$, $9 \times 2 = \boxed{}$, $9 \times 3 = \boxed{}$, ⋯

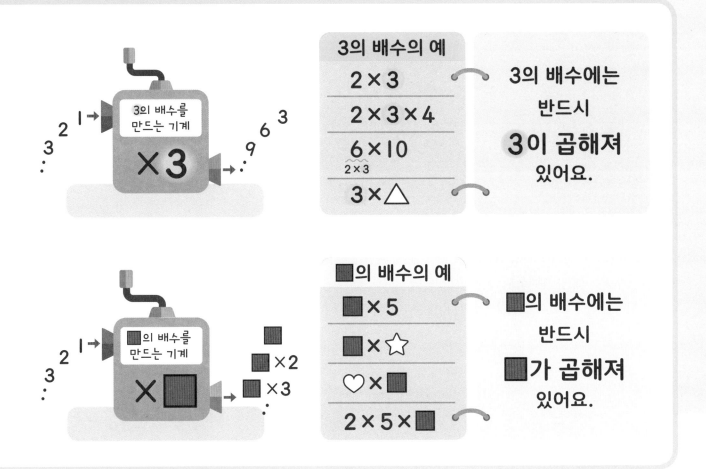

▶ 정답 및 해설 9쪽

⏵ **개념 익히기 2**

주어진 수의 배수를 가장 작은 수부터 순서대로 **5**개 쓰세요.

01

3의 배수 → 3, 6, 9, 12, 15

02

6의 배수 →

03

8의 배수 →

▶ 개념 다지기 1

주어진 수의 배수에 모두 ○표 하세요. (3개)

01

| 4의 배수 | (4) | 6 | (8) | 15 | (20) |

02

| 2의 배수 | 5 | 9 | 14 | 16 | 20 |

03

| 3의 배수 | 13 | 15 | 21 | 24 | 29 |

04

| 6의 배수 | 12 | 15 | 24 | 30 | 38 |

05

| 7의 배수 | 7 | 24 | 42 | 56 | 75 |

06

| 8의 배수 | 16 | 42 | 64 | 70 | 88 |

▶ 개념 다지기 2

주어진 수의 배수를 찾아 ○표 하세요.

01

| 4의 배수 |

(4×10) 3×6

5×10 2×7

02

| 2의 배수 |

3×3 7×9

5×5 5×2

03

| 3의 배수 |

8×7 7×7

5×4 3×5

04

| 6의 배수 |

10×2

1×9 5×6

4×8

05

| 7의 배수 |

3×4

4×9 8×5

6×7

06

| 8의 배수 |

3×5 9×8

6×3 4×7

1032

▶ 개념 마무리 1

주어진 수의 배수를 찾아 ◯표 하세요.

01

| 6의 배수 | 2×5 | 2×2×5 | (7×2×3) |

02

| 10의 배수 | 7×2 | 2×2×3 | 2×3×5 |

03

| 8의 배수 | 2×2×2×3 | 2×2×5 | 3×2×7 |

04

| 9의 배수 | 3×3×7 | 2×2×2 | 3×5×7 |

05

| 12의 배수 | 2×2 | 2×2×3×5 | 2×2×2×2 |

06

| 4의 배수 | 2×7 | 2×2×2×5 | 2×3×3×3 |

1132

▶ 개념 마무리 2

? 안에 들어갈 수 <u>없는</u> 수에 ×표 하세요.

01

2×3은 ? 의 배수입니다.

2 3 ~~5~~ 6

02

9×5는 ? 의 배수입니다.

3 6 9 45

03

3×4×7은 ? 의 배수입니다.

2 21 12 20

04

5×8×11은 ? 의 배수입니다.

4 33 20 55

05

3×3×3×3은 ? 의 배수입니다.

3 9 18 27

06

2×2×5×7은 ? 의 배수입니다.

4 10 14 21

2 약수

약(約) : 묶다 라는 뜻

예 **4의 약수** : 4를 나누어떨어지게 하는 수

$4 \div 1 = 4$ $4 \div 2 = 2$ $4 \div 3 = 1 \cdots 1$ $4 \div 4 = 1$

➡ **4의 약수: 1, 2, 4**

⚠ 모든 수는 1과 자기 자신을 약수로 갖습니다.

▶ **개념 익히기 1**

나눗셈식을 보고 주어진 수의 약수에 모두 ○표 하세요.

01

 6의 약수

$6 \div ① = 6$ $6 \div ② = 3$ $6 \div ③ = 2$
$6 \div 4 = 1 \cdots 2$ $6 \div 5 = 1 \cdots 1$ $6 \div ⑥ = 1$

02

 7의 약수

$7 \div 1 = 7$ $7 \div 2 = 3 \cdots 1$ $7 \div 3 = 2 \cdots 1$
$7 \div 4 = 1 \cdots 3$ $7 \div 5 = 1 \cdots 2$ $7 \div 6 = 1 \cdots 1$ $7 \div 7 = 1$

03

 8의 약수

$8 \div 1 = 8$ $8 \div 2 = 4$ $8 \div 3 = 2 \cdots 2$ $8 \div 4 = 2$
$8 \div 5 = 1 \cdots 3$ $8 \div 6 = 1 \cdots 2$ $8 \div 7 = 1 \cdots 1$ $8 \div 8 = 1$

▶ 정답 및 해설 **10**쪽

÷로 4의 약수 찾기 **×로 4의 약수 찾기**

4 ÷ 1 = 4 ⟶ 1 × 4 = 4

4 ÷ 2 = 2 ⟶ 2 × 2 = 4

4 ÷ 4 = 1 ⟶ 4 × 1 = 4

➡ **4의 약수: 1, 2, 4**

곱해진 수들이 약수입니다.

▶ 개념 익히기 2

약수인지 아닌지 확인하는 나눗셈식을 쓰고, 괄호에서 알맞은 것에 ○표 하세요.

01

5가 **32**의 약수일까?

→ 확인하는 나눗셈식 : ____32÷5=6…2____

→ **5**는 **32**의 약수(가 아닙니다 / 입니다).

02

7이 **28**의 약수일까?

→ 확인하는 나눗셈식 : _____

→ **7**은 **28**의 약수(가 아닙니다, 입니다).

03

8이 **36**의 약수일까?

→ 확인하는 나눗셈식 : _____

→ **8**은 **36**의 약수(가 아닙니다, 입니다).

나눗셈을 이용하여 주어진 수의 약수가 <u>아닌</u> 수를 찾아 ×표 하세요.

01

| 36의 약수 | 4 | 6 | ✗ | 9 | 12 |

02

| 24의 약수 | 8 | 12 | 3 | 9 | 2 |

03

| 52의 약수 | 26 | 4 | 13 | 2 | 3 |

04

| 68의 약수 | 2 | 17 | 4 | 19 | 34 |

05

| 72의 약수 | 6 | 18 | 32 | 2 | 12 |

06

| 96의 약수 | 8 | 16 | 24 | 36 | 48 |

▶ 개념 다지기 2

나눗셈식을 곱셈식으로 바꾸어 약수를 찾으세요.

01

$10 \div 2 = 5$ ⟶ $10 = \boxed{2} \times \boxed{5}$

➔ 10의 약수 : 1, $\boxed{2}$, $\boxed{5}$, 10

02

$6 \div 3 = 2$ ⟶ $6 = \boxed{} \times \boxed{}$

➔ 6의 약수 : 1, $\boxed{}$, $\boxed{}$, 6

03

$15 \div 3 = 5$ ⟶ $15 = \boxed{} \times \boxed{}$

➔ 15의 약수 : 1, $\boxed{}$, $\boxed{}$, 15

04

$21 \div 3 = 7$ ⟶ $21 = \boxed{} \times \boxed{}$

➔ 21의 약수 : 1, $\boxed{}$, $\boxed{}$, 21

05

$35 \div 5 = 7$ ⟶ $35 = \boxed{} \times \boxed{}$

➔ 35의 약수 : $\boxed{}$, $\boxed{}$, $\boxed{}$, $\boxed{}$

06

$14 \div 2 = 7$ ⟶ $14 = \boxed{} \times \boxed{}$

➔ 14의 약수 : $\boxed{}$, $\boxed{}$, $\boxed{}$, $\boxed{}$

▶ 개념 마무리 1

주어진 수를 서로 다른 곱셈식으로 나타내어 보고, 약수를 모두 쓰세요.

01

$10 = \boxed{1} \times \boxed{10}$ $10 = \boxed{2} \times \boxed{5}$

→ 10의 약수 : 1, 2, 5, 10

02

$12 = \boxed{} \times \boxed{}$ $12 = \boxed{} \times \boxed{}$ $12 = \boxed{} \times \boxed{}$

→ 12의 약수 :

03

$18 = \boxed{} \times \boxed{}$ $18 = \boxed{} \times \boxed{}$ $18 = \boxed{} \times \boxed{}$

→ 18의 약수 :

04

$16 = \boxed{} \times \boxed{}$ $16 = \boxed{} \times \boxed{}$ $16 = \boxed{} \times \boxed{}$

→ 16의 약수 :

05

$20 = \boxed{} \times \boxed{}$ $20 = \boxed{} \times \boxed{}$ $20 = \boxed{} \times \boxed{}$

→ 20의 약수 :

06

$28 = \boxed{} \times \boxed{}$ $28 = \boxed{} \times \boxed{}$ $28 = \boxed{} \times \boxed{}$

→ 28의 약수 :

▶ 개념 마무리 2

주어진 수의 약수를 모두 쓰세요.

01

10의 약수 → 1, 2, 5, 10

02

9의 약수 →

03

8의 약수 →

04

24의 약수 →

05

30의 약수 →

06

32의 약수 →

3 약수와 배수의 관계

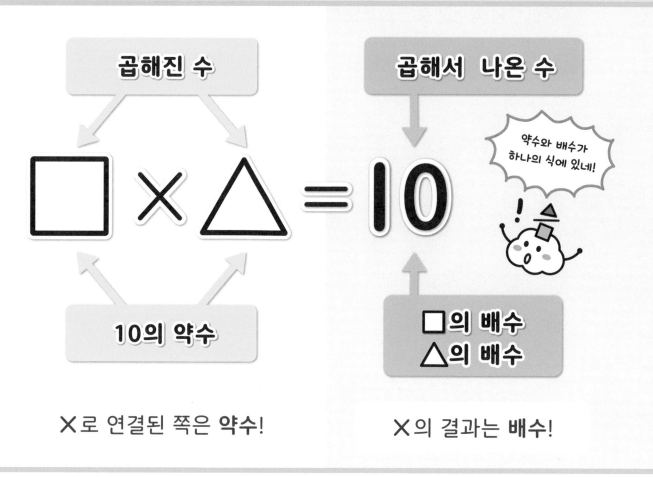

X로 연결된 쪽은 **약수!**

X의 결과는 **배수!**

▶ **개념 익히기 1**

곱셈식을 보고 올바른 말에 ○표 하세요.

01

35 = 5 × 7 35는 7의 (⟨배수⟩, 약수)이고, 7은 35의 (배수 ,⟨약수⟩)입니다.

02

24 = 6 × 4 6은 24의 (배수 , 약수)이고, 24는 6의 (배수 , 약수)입니다.

03

40 = 8 × 5 8은 40의 (배수 , 약수)이고, 5는 40의 (배수 , 약수)입니다.

1332

두 수가 약수와 배수의 관계인지 확인하는 방법

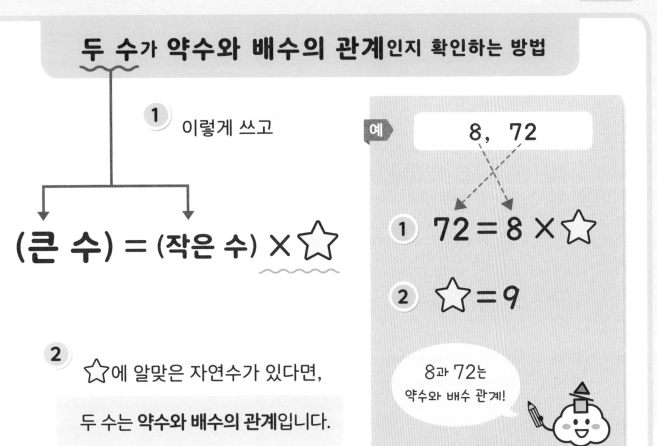

1 이렇게 쓰고

(큰 수) = (작은 수) × ☆

2 ☆에 알맞은 자연수가 있다면,
두 수는 **약수와 배수의 관계**입니다.

예
8, 72

1 72 = 8 × ☆

2 ☆ = 9

8과 72는
약수와 배수 관계!

▶ 정답 및 해설 12쪽

▶ 개념 익히기 2

곱셈식을 보고 약수와 배수의 관계가 <u>아닌</u> 것에 ×표 하세요.

01 5×6=30 5 30 30 6 5 6

02 9×7=63 63 7 7 9 9 63

03 8×11=88 11 88 88 8 11 8

곱셈식을 보고 빈칸에 알맞은 수 또는 말을 쓰세요.

01

$2 \times 3 = 6$

[2]와 [3]은 [6]의 약수입니다.

[]은 []와 []의 배수입니다.

02

$4 \times 7 = 28$

[]와 7은 []의 약수입니다.

28은 []와 []의 배수입니다.

03

$6 \times 8 = 48$

[]과 []은 []의 약수입니다.

[]은 []과 []의 배수입니다.

04

$8 \times 9 = 72$

8과 9는 []의 []입니다.

[]는 8과 9의 []입니다.

05

$4 \times 5 = 20$

4와 []는 20의 []입니다.

20은 4와 []의 []입니다.

06

$7 \times 6 = 42$

[]과 []은 []의 []입니다.

[]는 []과 []의 []입니다.

▶ 개념 다지기 2

곱셈식을 보고 빈칸에 알맞은 수를 쓰세요.

01

$20 = 1 \times 20$ $20 = 2 \times 10$ $20 = 4 \times 5$

 20은 [1], [2], [4], [5], [10], [20] 의 배수입니다.

02

$14 = 1 \times 14$ $14 = 2 \times 7$

→ [], [], [], [] 는 14의 약수입니다.

03

$28 = 1 \times 28$ $28 = 2 \times 14$ $28 = 4 \times 7$

→ 28은 [], [], [], [], [], [] 의 배수입니다.

04

$32 = 1 \times 32$ $32 = 2 \times 16$ $32 = 4 \times 8$

→ [], [], [], [], [], [] 는 32의 약수입니다.

05

$45 = 1 \times 45$ $45 = 3 \times 15$ $45 = 5 \times 9$

→ 45는 [], [], [], [], [], [] 의 배수입니다.

06

$30 = 1 \times 30$ $30 = 2 \times 15$ $30 = 3 \times 10$ $30 = 5 \times 6$

→ [], [], [], [], [], [], [], [] 은 30의 약수
입니다.

두 수가 약수와 배수의 관계인 것에 모두 ○표 하고, 몇 쌍인지 쓰세요.

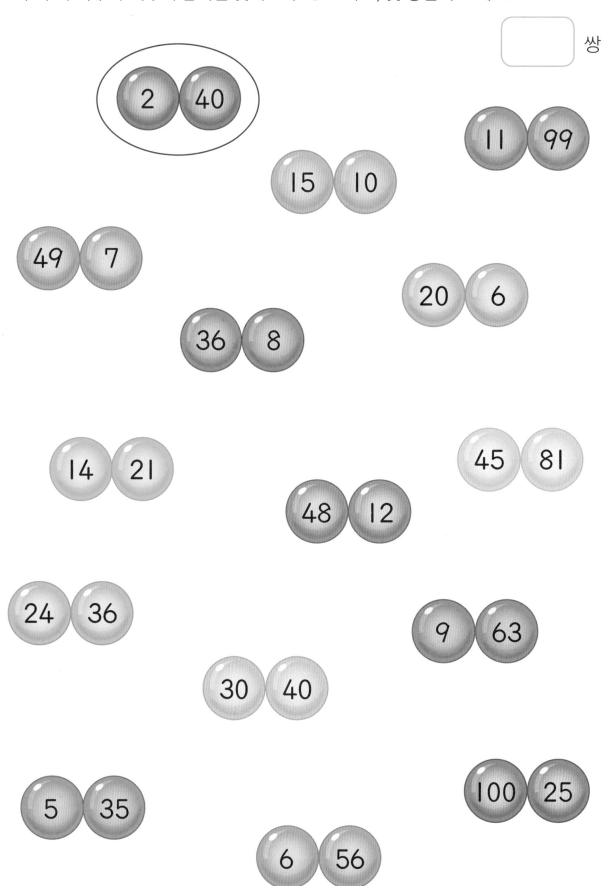

쌍

(2 40)

11 99

15 10

49 7

20 6

36 8

14 21

45 81

48 12

24 36

9 63

30 40

5 35

100 25

6 56

▶ 개념 마무리 2

왼쪽 수가 오른쪽 수의 배수일 때, 빈칸에 들어갈 수 있는 수를 가장
작은 수부터 순서대로 **3**개 쓰세요.

01

27 — ? → ? = 1, 3, 9

02

15 — ? → ? =

03

? — 8 → ? =

04

39 — ? → ? =

05

? 7 → ? =

06

? — 10 → ? =

4 공배수

공배수 : 공통의 배수

예 2와 3의 공배수 : 6, 12, 18, …

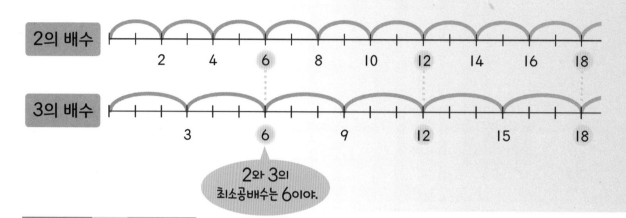

최소공배수 : 가장 작은 공통의 배수

▶ **개념 익히기 1**

주어진 수의 배수를 보고, 공배수에 모두 ○표 하세요.

01

3의 배수 : 3, 6, 9, ⑫ 15, 18, 21, ㉔ 27, …
4의 배수 : 4, 8, ⑫ 16, 20, ㉔ 28, 32, …

02

4의 배수 : 4, 8, 12, 16, 20, 24, 28, 32, 36, …
6의 배수 : 6, 12, 18, 24, 30, 36, 42, …

03

9의 배수 : 9, 18, 27, 36, 45, 54, 63, …
6의 배수 : 6, 12, 18, 24, 30, 36, 42, 48, 54, …

"공배수는 최소공배수의 배수와 같다!"

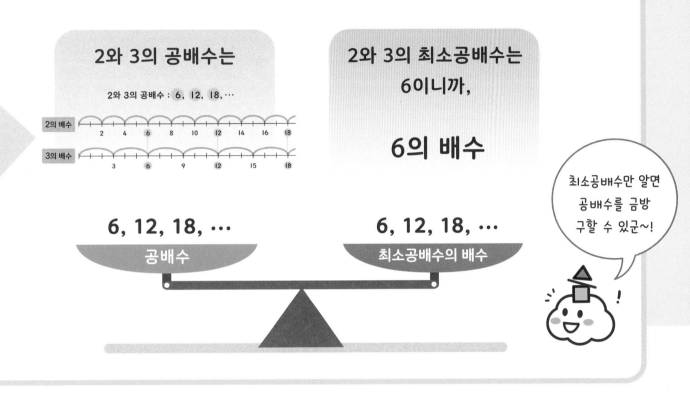

2와 3의 공배수는

2와 3의 공배수 : 6, 12, 18, …

2의 배수

3의 배수

6, 12, 18, …
공배수

2와 3의 최소공배수는 6이니까,

6의 배수

6, 12, 18, …
최소공배수의 배수

최소공배수만 알면 공배수를 금방 구할 수 있군~!

▶ 정답 및 해설 13쪽

▶ 개념 익히기 2

두 수의 공배수가 다음과 같을 때, 두 수의 최소공배수를 쓰세요.

01

3과 4의 공배수 : 12, 24, 36, 48, …

➡ 3과 4의 최소공배수 : 12

02

6과 8의 공배수 : 24, 48, 72, 96, …

➡ 6과 8의 최소공배수 :

03

8과 20의 공배수 : 40, 80, 120, 160, …

➡ 8과 20의 최소공배수 :

수 배열표를 보고 물음에 답하세요.

01

I	②	3	④	5	⑥	7	⑧	9	⑩
II	12	13	14	15	16	17	18	19	20
21	22	23	24	25	26	27	28	29	30
31	32	33	34	35	36	37	38	39	40

(1) 위의 수 배열표에서 2의 배수에 모두 ○표 하세요.

(2) 위의 수 배열표에서 5의 배수에 모두 △표 하세요.

(3) 표에서 찾을 수 있는 2와 5의 공배수 :

(4) 2와 5의 최소공배수 :

02

I	2	3	4	5	6	7	8	9	10
II	12	13	14	15	16	17	18	19	20
21	22	23	24	25	26	27	28	29	30
31	32	33	34	35	36	37	38	39	40

(1) 위의 수 배열표에서 6의 배수에 모두 □표 하세요.

(2) 위의 수 배열표에서 9의 배수에 모두 ☆표 하세요.

(3) 표에서 찾을 수 있는 6과 9의 공배수 :

(4) 6과 9의 최소공배수 :

03

I	2	3	4	5	6	7	8	9	10
II	12	13	14	15	16	17	18	19	20
21	22	23	24	25	26	27	28	29	30
31	32	33	34	35	36	37	38	39	40

(1) 위의 수 배열표에서 4의 배수에 모두 ♡표 하세요.

(2) 위의 수 배열표에서 10의 배수에 모두 ○표 하세요.

(3) 표에서 찾을 수 있는 4와 10의 공배수 :

(4) 4와 10의 최소공배수 :

▶ 개념 다지기 2

빈칸에 알맞은 수를 작은 순서대로 쓰세요.

01

(1) 3과 5의 공배수 : 15, 30, 45, …

(2) 3과 5의 최소공배수 : ⬚15

(3) 3과 5의 최소공배수의 배수 : ⬚15 , ⬚30 , ⬚45 , …

02

(1) 8과 6의 공배수 : 24, 48, 72, …

(2) 8과 6의 최소공배수 : ⬚

(3) 8과 6의 최소공배수의 배수 : ⬚ , ⬚ , ⬚ , …

03

(1) 12와 6의 공배수 : ⬚ , ⬚ , ⬚ , …

(2) 12와 6의 최소공배수 : ⬚

(3) 12와 6의 최소공배수의 배수 : 12, 24, 36, …

04

(1) 10과 15의 공배수 : ⬚ , ⬚ , ⬚ , …

(2) 10과 15의 최소공배수 : 30

(3) 10과 15의 최소공배수의 배수 : ⬚ , ⬚ , ⬚ , …

05

(1) 20과 30의 공배수 : 60, ⬚ , ⬚ , …

(2) 20과 30의 최소공배수 : ⬚

(3) 20과 30의 최소공배수의 배수 : ⬚ , ⬚ , ⬚ , …

06

(1) 9와 12의 공배수 : ⬚ , ⬚ , ⬚ , …

(2) 9와 12의 최소공배수 : ⬚

(3) 9와 12의 최소공배수의 배수 : 36, ⬚ , ⬚ , …

▶ 개념 마무리 1

두 수의 최소공배수를 보고, 두 수의 공배수를 가장 작은 수부터 순서대로 **3**개 쓰세요.

01

■와 ♡의 최소공배수 : **12** ➡ ■와 ♡의 공배수 : **12, 24, 36**

02

▲와 ★의 최소공배수 : **18** ➡ ▲와 ★의 공배수 :

03

♠와 ◆의 최소공배수 : **40** ➡ ♠와 ◆의 공배수 :

04

●과 ♣의 최소공배수 : **24** ➡ ●과 ♣의 공배수 :

05

♥와 ▼의 최소공배수 : **30** ➡ ♥와 ▼의 공배수 :

06

◇와 ○의 최소공배수 : **32** ➡ ◇와 ○의 공배수 :

▶ 정답 및 해설 **14**쪽

▶ 개념 마무리 2

옳은 설명에 ○표, 틀린 설명에 ×표 하세요.

01

두 수의 배수 중에서 공통인 수를 공배수라고 합니다. (○)

02

두 수의 공배수 중에서 가장 큰 수는 최소공배수입니다. ()

03

3의 배수 중에서 가장 작은 수는 **3**입니다. ()

04

두 수의 최소공배수의 배수는 두 수의 공배수와 같습니다. ()

05

10의 배수 중에서 가장 큰 수는 **100**입니다. ()

06

7의 공배수는 **7, 14, 21, 28,** … 입니다. ()

5 공약수

공약수 : 공통의 약수

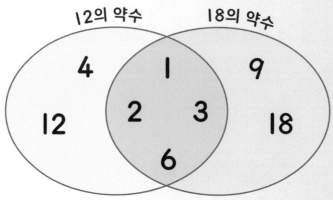

12의 약수　　18의 약수

4	1	9
12	2　3	18
	6	

예 12와 18의 공약수 : 1, 2, 3, <u>6</u>

12와 18의
최대공약수는
6이야.

최대공약수 : 가장 큰 공통의 약수

▶ 개념 익히기 1

주어진 수의 약수를 그림에 알맞게 쓰세요.

01

10의 약수 : 1, 2, 5, 10
15의 약수 : 1, 3, 5, 15

→

10의 약수　　15의 약수

| 2 | 1 | 3 |
| 10 | 5 | 15 |

02

21의 약수 : 1, 3, 7, 21
9의 약수 : 1, 3, 9

→

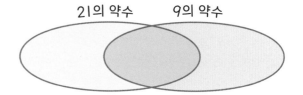

21의 약수　　9의 약수

03

16의 약수 : 1, 2, 4, 8, 16
20의 약수 : 1, 2, 4, 5, 10, 20

→

16의 약수　　20의 약수

"공약수는 최대공약수의 약수와 같다!"

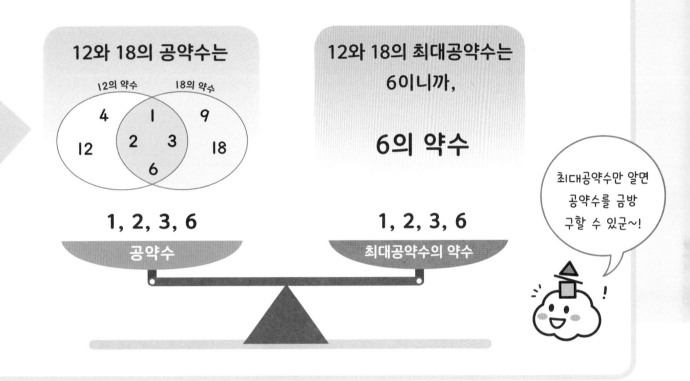

▶ 정답 및 해설 **15**쪽

▶ **개념 익히기 2**

두 수의 공약수가 다음과 같을 때, 두 수의 최대공약수를 쓰세요.

01

10과 15의 공약수 : 1, 5

→ 10과 15의 최대공약수 : 5

02

30과 18의 공약수 : 1, 2, 3, 6

→ 30과 18의 최대공약수 :

03

28과 42의 공약수 : 1, 2, 7, 14

→ 28과 42의 최대공약수 :

주어진 수의 약수를 각각 쓰고, 공약수를 모두 찾으세요.

01

27의 약수 : 1, 3, 9, 27

18의 약수 : 1, 2, 3, 6, 9, 18

→ 27과 18의 공약수 : 1, 3, 9

02

20의 약수 :

25의 약수 :

→ 20과 25의 공약수 :

03

16의 약수 :

28의 약수 :

→ 16과 28의 공약수 :

04

32의 약수 :

24의 약수 :

→ 32와 24의 공약수 :

05

63의 약수 :

36의 약수 :

→ 63과 36의 공약수 :

06

49의 약수 :

56의 약수 :

→ 49와 56의 공약수 :

▶ 개념 다지기 2

빈칸에 알맞은 수를 쓰세요.

01

24와 18의 공약수 : 1, 2, 3, 6

24와 18의 최대공약수 : [6]

24와 18의 최대공약수의 약수 : [1] , [2] , [3] , [6]

02

32와 56의 공약수 : 1, 2, 4, 8

32와 56의 최대공약수 : []

32와 56의 최대공약수의 약수 : [] , [] , [] , []

03

40과 70의 공약수 : [] , [] , [] , []

40과 70의 최대공약수 : []

40과 70의 최대공약수의 약수 : 1, 2, 5, 10

04

48과 36의 공약수 : [] , [] , [] , [] , [] , []

48과 36의 최대공약수 : 12

48과 36의 최대공약수의 약수 : [] , [] , [] , [] , [] , []

05

25와 50의 공약수 : [] , [] , 25

25와 50의 최대공약수 : []

25와 50의 최대공약수의 약수 : [] , [] , []

06

81과 63의 공약수 : [] , [] , []

81과 63의 최대공약수 : []

81과 63의 최대공약수의 약수 : [] , [] , 9

▶ 개념 마무리 1

두 수의 최대공약수를 보고, 두 수의 공약수를 모두 쓰세요.

01

■와 ♡의 최대공약수 : 9 → ■와 ♡의 공약수 : 1, 3, 9

02

◇와 ○의 최대공약수 : 5 → ◇와 ○의 공약수 :

03

▲와 ★의 최대공약수 : 4 → ▲와 ★의 공약수 :

04

♠와 ◆의 최대공약수 : 8 → ♠와 ◆의 공약수 :

05

●과 ♣의 최대공약수 : 15 → ●과 ♣의 공약수 :

06

☆과 ▼의 최대공약수 : 7 → ☆과 ▼의 공약수 :

▶ 개념 마무리 2

두 수의 공약수가 <u>아닌</u> 것에 ×표 하세요.

01

| (16, 40) | 1 | 2 | 4 | ⨯6 | 8 |

02

| (20, 50) | 10 | 5 | 4 | 2 | 1 |

03

| (42, 63) | 1 | 3 | 7 | 14 | 21 |

04

| (54, 36) | 12 | 9 | 6 | 3 | 2 |

05

| (64, 80) | 16 | 12 | 8 | 4 | 2 |

06

| (60, 72) | 2 | 3 | 4 | 12 | 18 |

6 최소공배수 구하기

30과 42의 최소공배수를 구해 보자!

곱으로 쪼개서 구하기!

$30 = 2 \times 3 \times 5$

$42 = 2 \times 3 \times 7$

<곱으로 쪼개는 방법>

예) 30 ⟨ 6 ⟨ ②← 더 이상 못 쪼개!
③← 더 이상 못 쪼개!
⑤← 더 이상 못 쪼개!

→ $30 = 2 \times 3 \times 5$

$30 = \boxed{2 \times 3} \times 5$

$42 = \boxed{2 \times 3} \quad \times 7$

$\boxed{2 \times 3}$

$30 = 2 \times 3 \times 5$

$42 = 2 \times 3 \quad \times 7$

$2 \times 3 \times 5 \times 7$

➡ 최소공배수 :
$2 \times 3 \times 5 \times 7 = 210$

1 곱으로 최대한 쪼개기

2 공통부분 쓰기

3 공통 아닌 부분도 쓰고 곱하기

▶ 개념 익히기 1

두 수를 각각 여러 수의 곱으로 나타낸 것을 보고, 공통인 부분에 ○표 하고 최소공배수를 구하세요.

01

$8 = ⟨2 \times 2⟩ \times 2$
$12 = ⟨2 \times 2⟩ \times 3$
→ 8과 12의 최소공배수 :
$\boxed{2} \times \boxed{2} \times \boxed{2} \times \boxed{3} = \boxed{24}$

02

$10 = 2 \times 5$
$15 = 3 \times 5$
→ 10과 15의 최소공배수 :
$\boxed{} \times \boxed{} \times \boxed{} = \boxed{}$

03

$20 = 2 \times 2 \times 5$
$30 = 2 \times 3 \times 5$
→ 20과 30의 최소공배수 :
$\boxed{} \times \boxed{} \times \boxed{} \times \boxed{} = \boxed{}$

방법 2) 거꾸로 나눗셈 으로 구하기!

① 나눗셈을 거꾸로 쓰기 →) 30 42

② 옆의 두 수를 동시에 나누어 떨어지게 하는 수 → (2)) 30 42 / 15 21

③ 옆의 두 수를 동시에 나누어 떨어지게 하는 수 →
2) 30 42
(3)) 15 21
5 7 ↙
동시에 나누어떨어지지 않을 때까지 나누기

④
2) 30 42
3) 15 21
5 7

➡ 최소공배수 : 2 × 3 × 5 × 7 = 210

▶ 정답 및 해설 16쪽

▶ 개념 익히기 2

빈칸에 알맞은 수를 쓰세요.

01

2) 6 8
3 4
→ 6과 8의 최소공배수 : [2] × [3] × [4] = [24]

02

3) 12 9
4 3
→ 12와 9의 최소공배수 : [] × [] × [] = []

03

7) 14 21
2 3
→ 14와 21의 최소공배수 : [] × [] × [] = []

빈칸에 알맞은 수를 쓰세요.

01

$4 = \boxed{2} \times 2$

$6 = 2 \times \boxed{3}$

→ 4와 6의 최소공배수 : $2 \times \boxed{2} \times 3 = \boxed{12}$

02

$10 = 2 \times \boxed{}$

$8 = \boxed{} \times 2 \times 2$

→ 10과 8의 최소공배수 : $2 \times 2 \times 2 \times \boxed{} = \boxed{}$

03

$9 = \boxed{} \times 3$

$15 = 3 \times \boxed{}$

→ 9와 15의 최소공배수 : $3 \times \boxed{} \times 5 = \boxed{}$

04

$14 = 2 \times \boxed{}$

$35 = \boxed{} \times 7$

→ 14와 35의 최소공배수 : $\boxed{} \times \boxed{} \times \boxed{} = \boxed{}$

05

$12 = \boxed{} \times \boxed{} \times \boxed{}$

$15 = \boxed{} \times \boxed{}$

→ 12와 15의 최소공배수 : $\boxed{} \times \boxed{} \times \boxed{} \times \boxed{} = \boxed{}$

06

$18 = \boxed{} \times \boxed{} \times \boxed{}$

$4 = \boxed{} \times \boxed{}$

→ 18과 4의 최소공배수 : $\boxed{} \times \boxed{} \times \boxed{} \times \boxed{} = \boxed{}$

● 개념 다지기 2

빈칸에 알맞은 수를 쓰세요.

01

$3\,)\overline{\;12\quad 9\;}$
$\qquad\;\;\boxed{4}\;\;\;\boxed{3}$

→ 12와 9의 최소공배수 :

$3 \times \boxed{4} \times \boxed{3} = \boxed{36}$

02

$3\,)\overline{\;9\quad 6\;}$
$\qquad\;\boxed{\;}\;\;\boxed{\;}$

→ 9와 6의 최소공배수 :

$3 \times \boxed{\;} \times \boxed{\;} = \boxed{\;}$

03

$2\,)\overline{\;8\quad 12\;}$
$2\,)\overline{\boxed{\;}\quad 6\;}$
$\quad\;\boxed{\;}\;\;\boxed{\;}$

→ 8과 12의 최소공배수 :

$\boxed{\;} \times 2 \times \boxed{\;} \times \boxed{\;}$
$= \boxed{\;}$

04

$3\,)\overline{\;27\quad 18\;}$
$3\,)\overline{\;9\quad \boxed{\;}\;}$
$\quad\;\boxed{\;}\;\;\boxed{\;}$

→ 27과 18의 최소공배수 :

$3 \times \boxed{\;} \times \boxed{\;} \times \boxed{\;}$
$= \boxed{\;}$

05

$3\,)\overline{\;30\quad 12\;}$
$\boxed{\;}\,)\overline{\boxed{\;}\quad \boxed{\;}\;}$
$\qquad\boxed{\;}\;\;\boxed{\;}$

→ 30과 12의 최소공배수 :

$\boxed{\;} \times \boxed{\;} \times \boxed{\;} \times \boxed{\;}$
$= \boxed{\;}$

06

$2\,)\overline{\;24\quad 16\;}$
$2\,)\overline{\boxed{\;}\quad \boxed{\;}\;}$
$\boxed{\;}\,)\overline{\boxed{\;}\quad \boxed{\;}\;}$
$\qquad\boxed{\;}\;\;\boxed{\;}$

→ 24와 16의 최소공배수 :

$\boxed{\;} \times \boxed{\;} \times \boxed{\;} \times \boxed{\;}$
$\times \boxed{\;} = \boxed{\;}$

▶ 개념 마무리 1

두 수의 공배수가 <u>아닌</u> 것에 ×표 하세요.

01

(6, 15) | 30 60 ~~80~~ 120

02

(4, 7) | 28 42 56 84

03

(10, 4) | 20 60 100 70

04

(16, 12) | 144 96 72 48

05

(9, 18) | 54 48 36 90

06

(8, 6) | 72 120 96 60

▶ 정답 및 해설 17쪽

▶ 개념 마무리 2

물음에 답하세요.

01

10과 15의 공배수 중 가장 작은 수를 쓰세요. (30)

02

18과 4의 공배수 중 100보다 작은 수를 모두 쓰세요.

()

03

3으로도 나누어떨어지고 5로도 나누어떨어지는 수 중에서 가장 작은 수를 쓰세요.

()

04

12로도 나누어떨어지고 30으로도 나누어떨어지는 수 중에서 200보다 작은 수를 모두 쓰세요.

()

05

25와 10의 공배수 중 가장 작은 세 자리 수를 쓰세요.

()

06

9와 33의 공배수 중 가장 큰 두 자리 수를 쓰세요.

()

7 최대공약수 구하기

30과 42의 최대공약수를 구해 보자!

방법 1 곱으로 쪼개서 구하기!

$$30 = 2 \times 3 \times 5$$
$$42 = 2 \times 3 \quad\quad \times 7$$

$$2 \times 3$$

1 곱으로 쪼개서

2 공통만 곱하면 최대공약수!

30과 42의 최대공약수 : $2 \times 3 = 6$

※공통과 공통이 아닌 것까지 전부 다 곱하면 최소공배수!
30과 42의 최소공배수 : $2 \times 3 \times 5 \times 7 = 210$

▶ 개념 익히기 1

두 수를 각각 여러 수의 곱으로 나타낸 것을 보고, 공통인 부분에 ○표 하고 최대공약수를 구하세요.

01

$27 = 3 \times \boxed{3 \times 3}$
$18 = 2 \times \boxed{3 \times 3}$
→ 27과 18의 최대공약수 : $\boxed{3} \times \boxed{3} = \boxed{9}$

02

$30 = 2 \times 3 \times 5$
$12 = 2 \times 2 \times 3$
→ 30과 12의 최대공약수 : $\boxed{} \times \boxed{} = \boxed{}$

03

$14 = 2 \times 7$
$21 = 3 \times 7$
→ 14와 21의 최대공약수 : $\boxed{}$

방법 2) 거꾸로 나눗셈으로 구하기!

①	②	③
$)\overline{30\quad 42}$	$2)\overline{30\quad 42}$ $3)\overline{15\quad 21}$ $\quad\;5\quad 7$	$\boxed{2})\overline{30\quad 42}$ $\boxed{3})\overline{15\quad 21}$ $\quad\;5\quad 7$
나눗셈을 거꾸로 쓰고	최소공배수를 구할 때 처럼 똑같이 계산	➡ 최대공약수: $2 \times 3 = 6$

▶ 정답 및 해설 18쪽

▶ 개념 익히기 2

빈칸에 알맞은 수를 쓰세요.

01

$2)\overline{\;8\quad 12}$
$2)\overline{\;4\quad \;6}$
$\quad\;2\quad \;3$

→ 8과 12의 최대공약수 : $\boxed{2} \times \boxed{2} = \boxed{4}$

02

$7)\overline{35\quad 42}$
$\quad\;5\quad \;6$

→ 35와 42의 최대공약수 : $\boxed{}$

03

$2)\overline{18\quad 30}$
$3)\overline{\;9\quad 15}$
$\quad\;3\quad \;5$

→ 18과 30의 최대공약수 : $\boxed{} \times \boxed{} = \boxed{}$

▶ 개념 다지기 1

빈칸에 알맞은 수를 쓰세요.

01

$4 = \boxed{2} \times 2$

$6 = 2 \times \boxed{3}$

→ 4와 6의 최대공약수 : $\boxed{2}$

02

$24 = 2 \times \boxed{} \times 2 \times 3$

$18 = \boxed{} \times 3 \times 3$

→ 24와 18의 최대공약수 : $2 \times \boxed{} = \boxed{}$

03

$36 = 2 \times 2 \times \boxed{} \times \boxed{}$

$27 = \boxed{} \times 3 \times \boxed{}$

→ 36과 27의 최대공약수 : $\boxed{} \times \boxed{} = \boxed{}$

04

$14 = 2 \times \boxed{}$

$35 = \boxed{} \times 7$

→ 14와 35의 최대공약수 : $\boxed{}$

05

$32 = \boxed{} \times \boxed{} \times \boxed{} \times \boxed{} \times \boxed{}$

$40 = \boxed{} \times \boxed{} \times \boxed{} \times \boxed{}$

→ 32와 40의 최대공약수 : $\boxed{} \times \boxed{} \times \boxed{} = \boxed{}$

06

$56 = \boxed{} \times \boxed{} \times \boxed{} \times \boxed{}$

$28 = \boxed{} \times \boxed{} \times \boxed{}$

→ 56과 28의 최대공약수 : $\boxed{} \times \boxed{} \times \boxed{} = \boxed{}$

◉ **개념 다지기 2**

빈칸에 알맞은 수를 쓰세요.

01

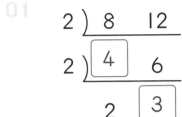

$$2 \,) \, \underline{\begin{array}{cc} 8 & 12 \end{array}}$$
$$2 \,) \, \underline{\begin{array}{cc} \boxed{4} & 6 \end{array}}$$
$$\begin{array}{cc} 2 & \boxed{3} \end{array}$$

→ 8과 12의 최대공약수 :

$$2 \times \boxed{2} = \boxed{4}$$

02

$$2 \,) \, \underline{\begin{array}{cc} 30 & 42 \end{array}}$$
$$3 \,) \, \underline{\begin{array}{cc} 15 & \boxed{} \end{array}}$$
$$\begin{array}{cc} \boxed{} & \boxed{} \end{array}$$

→ 30과 42의 최대공약수 :

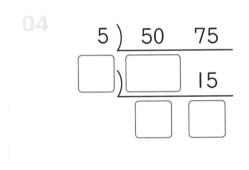

$$\boxed{} \times 3 = \boxed{}$$

03

$$2 \,) \, \underline{\begin{array}{cc} 60 & 48 \end{array}}$$
$$2 \,) \, \underline{\begin{array}{cc} \boxed{} & 24 \end{array}}$$
$$\boxed{} \,) \, \underline{\begin{array}{cc} 15 & \boxed{} \end{array}}$$
$$\begin{array}{cc} 5 & \boxed{} \end{array}$$

→ 60과 48의 최대공약수 :

$$\boxed{} \times \boxed{} \times \boxed{} = \boxed{}$$

04

$$5 \,) \, \underline{\begin{array}{cc} 50 & 75 \end{array}}$$
$$\boxed{} \,) \, \underline{\begin{array}{cc} \boxed{} & 15 \end{array}}$$
$$\begin{array}{cc} \boxed{} & \boxed{} \end{array}$$

→ 50과 75의 최대공약수 :

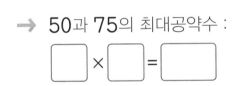

$$\boxed{} \times \boxed{} = \boxed{}$$

05

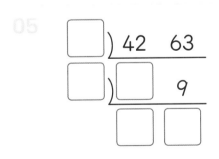

$$\boxed{} \,) \, \underline{\begin{array}{cc} 42 & 63 \end{array}}$$
$$\boxed{} \,) \, \underline{\begin{array}{cc} \boxed{} & 9 \end{array}}$$
$$\begin{array}{cc} \boxed{} & \boxed{} \end{array}$$

→ 42와 63의 최대공약수 :

$$\boxed{} \times \boxed{} = \boxed{}$$

06

$$\boxed{} \,) \, \underline{\begin{array}{cc} 36 & 54 \end{array}}$$
$$\boxed{} \,) \, \underline{\begin{array}{cc} 18 & \boxed{} \end{array}}$$
$$\boxed{} \,) \, \underline{\begin{array}{cc} \boxed{} & 9 \end{array}}$$
$$\begin{array}{cc} \boxed{} & \boxed{} \end{array}$$

→ 36과 54의 최대공약수 :

$$\boxed{} \times \boxed{} \times \boxed{} = \boxed{}$$

물음에 답하세요.

2232

01

42와 70의 공약수 중 가장 큰 수를 쓰세요.　　　　　　　(　14　)

02

72와 60의 공약수 중 가장 큰 수를 쓰세요.　　　　　　　(　　　)

03

54와 81을 어떤 수로 나누었더니 각각 나누어떨어졌습니다. 어떤 수 중에서 가장 큰 수를 쓰세요.

(　　　)

04

64와 56을 어떤 수로 나누었더니 각각 나누어떨어졌습니다. 어떤 수 중에서 짝수를 모두 쓰세요.

(　　　　　)

05

80과 100의 공약수 중 한 자리 수를 모두 쓰세요.

(　　　　　)

06

96과 48의 공약수 중 두 자리 수를 모두 쓰세요.

(　　　　　)

2332

▶ **개념 마무리 2**

★과 ♥를 곱으로 최대한 쪼개었습니다. 빈칸에 알맞은 수를 쓰세요.

01

$$★ = 2 × \boxed{3} × 5$$

$$♥ = \boxed{2} × 3 × 7$$

★과 ♥의 최대공약수 ⟶ 2 × 3

02

$$★ = 3 × 3 × \boxed{}$$

$$♥ = 3 × 3 × 3$$

★과 ♥의 최소공배수 ⟶ 3 × 3 × 3 × 5

03

$$★ = 3 × 5 × \boxed{}$$

$$♥ = 3 × 2 × \boxed{} × 3$$

★과 ♥의 최대공약수 ⟶ 3 × 7

04

$$★ = 2 × 3$$

$$♥ = 2 × \boxed{} × \boxed{}$$

★과 ♥의 최소공배수 ⟶ 2 × 2 × 3 × 7

05

$$★ = \boxed{} × \boxed{} × 3 × 5$$

$$♥ = 2 × 2 × 2 × \boxed{}$$

★과 ♥의 최대공약수 ⟶ 2 × 2 × 5

06

$$★ = 2 × 3 × 11$$

$$♥ = 3 × \boxed{}$$

★과 ♥의 최소공배수 ⟶ 2 × 3 × 3 × 11

지금까지 약수와 배수에 대해 살펴보았습니다.
얼마나 잘 이해했는지 확인해 봅시다.

1

약수와 배수의 관계인 것끼리 연결하시오.

7 · · 8

9 · · 18

16 · · 28

2

52의 약수를 모두 쓰시오.

3

4의 배수에 모두 ○표 하시오.

| 4+2 | 8×2 | 2×3×7 | 2×2×10 | 4÷2 |

4

두 수의 공배수를 가장 작은 수부터 순서대로 3개 쓰시오.

▶ 정답 및 해설 20쪽

5

어떤 두 수의 최대공약수가 24일 때, 두 수의 공약수를 모두 쓰시오.

6

빈칸에 들어갈 수 없는 수에 ×표 하시오.

$$3 \times 7 \times 11은 \boxed{} 의 배수입니다.$$

| 3 | 7 | 11 | 14 | 21 | 77 |

7

)⎯를 이용하여 36과 60의 최대공약수와 최소공배수를 각각 구하시오.

) 36 60

최대공약수 :

최소공배수 :

8

■와 ▲를 각각 곱셈식으로 나타내었습니다.

■와 ▲의 공배수에 모두 ◯표 하시오.

$$■ = 2 \times 5$$
$$▲ = 2 \times 3$$

■와 ▲의 공배수 →

| 2×5 | $2 \times 3 \times 5$ | $2 \times 2 \times 3 \times 5$ |

| $2 \times 3 \times 3 \times 5$ | 3×5 | $2 \times 3 \times 5 \times 7$ |

서술형으로 확인 ✏️

▶ 정답 및 해설 31쪽

1 '약수' 또는 '배수'를 이용하여, 곱셈식 ■×▲=★ 에 알맞은 문장을 써 보세요. (힌트 60쪽)

2 두 수의 공배수와 최소공배수의 관계를 설명해 보세요. (힌트 67쪽)

3 36과 45의 최대공약수를 두 가지 방법으로 구하세요. (힌트 84, 85쪽)

 잠깐! 서술형으로 쓰기 어려워? 그럼 앞에서 배운 걸 떠올려 봐! 앞에서 찾아보고 적어도 좋아!

최대공배수, 최소공약수?
이런 것은 왜 없나요?!

쉬어가기

최대 공 약수

가장 큰 공통의 약수

최소 공 배수

가장 작은 공통의 배수

오늘 수업은 여기까지~

요기를 바꿔 볼까~

최대 공 약수
↕
최소 공 배수

최대 공 배수

가장 큰 공통의 배수

최소 공 약수

가장 작은 공통의 약수

오! 이렇게 해도 말이 되네~

뿌듯 뿌듯

말은 되지만 최대공배수는 구할 수가 없단다.

2와 3의 공배수

2의 배수: 2 4 6 8 10 12 14 16 18 …

3의 배수: 3 6 9 12 15 18 21 …

배수가 끝이 없기 때문에 공통의 배수도 끝이 없단다.
끝이 없으니 가장 큰 공배수는 못 구하겠지?

그래도 최소공약수는 구할 수 있죠?

구할 수 있지만 최소공약수는 항상 1인 걸~

2의 약수: ① 2

3의 약수: ① 3

알았지?

모든 자연수는 1을 약수로 갖기 때문에
가장 작은 공약수는 1로
최소공약수는 아무런 의미가 없는 거지.

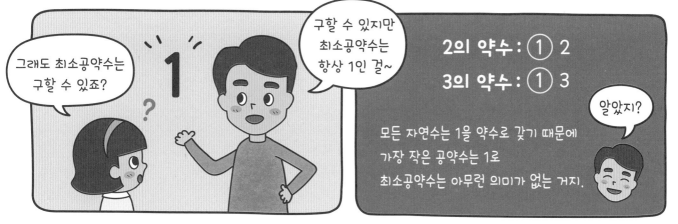

9

간략하게, 약분!
서로 통하게, 통분!

약분은, 복잡해 보이는 분수를
간단히 나타내는 방법이에요.
겉으로는 복잡해 보여도
그 알맹이는 간단할 수 있다는 사실!

통분은 분수끼리 통~하게 만드는 거예요.
통한다? 네~ 통하는 거요!
마음이 맞는 친구끼리는 마음이 통하잖아요~
우리 친구들은 분수와 통하는 사이가 되면 좋겠는데…
그럼, 분수와 통할 준비 다 됐나요?

지금부터 약분과 통분에 대한 이야기,
시작할게요~

1 약분

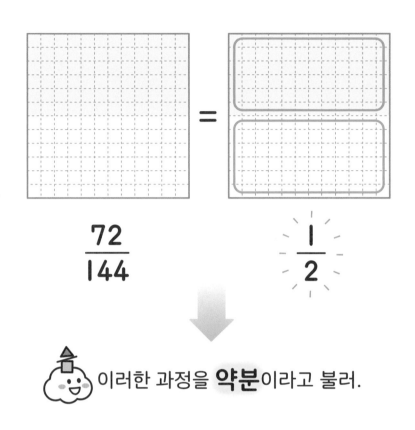

$$\frac{72}{144}$$

$$\frac{1}{2}$$

이러한 과정을 **약분**이라고 불러.

약분
約 分

約:묶다 分:나누다

'묶고, 나누다' 라는 뜻으로
분모와 분자를 0이 아닌
같은 수로 나누어
분수를 간단히
하는 것을 뜻해요.

▶ **개념 익히기 1**

그림을 보고 빈칸에 알맞은 수를 쓰세요.

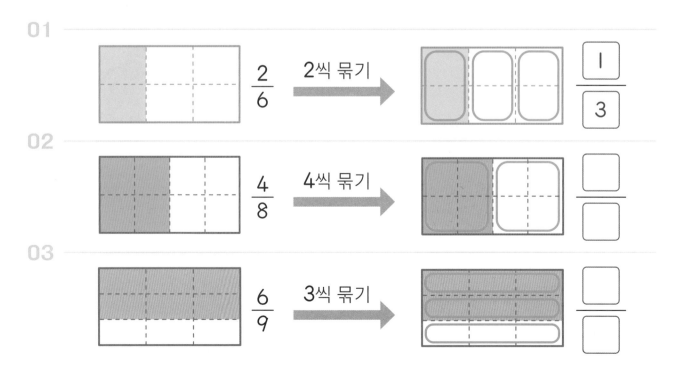

01
$$\frac{2}{6}$$ 2씩 묶기 $$\frac{1}{3}$$

02
$$\frac{4}{8}$$ 4씩 묶기 $$\frac{}{}$$

03
$$\frac{6}{9}$$ 3씩 묶기 $$\frac{}{}$$

약분할 때는 분모와 분자를
같은 수로 나누어떨어지게 해야 하니까
분모와 분자의 공약수로 약분하는 거야~

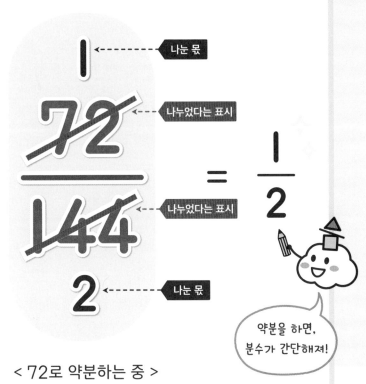

나눈 몫

나누었다는 표시

나누었다는 표시

나눈 몫

< 72로 약분하는 중 >

약분을 하면,
분수가 간단해져!

$$\frac{72}{144} = \frac{72 \div 72}{144 \div 72} = \frac{\cancel{72}}{\cancel{144}} \begin{smallmatrix}1\\2\end{smallmatrix} = \frac{1}{2}$$

⚠ 1로는 약분하지 않아요.

▶ 정답 및 해설 **21**쪽

▶ 개념 익히기 2

분수의 분모와 분자를 같은 수로 나눈 식을 보고, / 표시를 이용해 약분하세요.

01

$$\frac{3}{9} = \frac{3 \div 3}{9 \div 3} = \frac{1}{3} \qquad \rightarrow \qquad \frac{\overset{1}{\cancel{3}}}{\underset{3}{\cancel{9}}}$$

02

$$\frac{2}{4} = \frac{2 \div 2}{4 \div 2} = \frac{1}{2} \qquad \rightarrow \qquad \frac{2}{4}$$

03

$$\frac{10}{15} = \frac{10 \div 5}{15 \div 5} = \frac{2}{3} \qquad \rightarrow \qquad \frac{10}{15}$$

분수를 약분하는 과정입니다. 빈칸에 알맞은 수를 쓰세요.

01

2로 약분 → $\dfrac{\overset{7}{\cancel{14}}}{\underset{15}{\cancel{30}}} = \dfrac{\boxed{7}}{15}$

02

3으로 약분 → $\dfrac{\overset{5}{\cancel{15}}}{\underset{\boxed{}}{\cancel{24}}} = \dfrac{5}{\boxed{}}$

03

5로 약분 → $\dfrac{\overset{4}{\cancel{20}}}{\underset{\boxed{}}{\cancel{25}}} = \dfrac{4}{\boxed{}}$

04

10으로 약분 → $\dfrac{\overset{\boxed{}}{\cancel{50}}}{\underset{6}{\cancel{60}}} = \dfrac{\boxed{}}{6}$

05

$\boxed{}$로 약분 → $\dfrac{\overset{5}{\cancel{40}}}{\underset{9}{\cancel{72}}} = \dfrac{5}{\boxed{}}$

06

$\boxed{}$로 약분 → $\dfrac{\overset{\boxed{}}{\cancel{49}}}{\underset{9}{\cancel{63}}} = \dfrac{\boxed{}}{9}$

▶ 개념 다지기 2

분수를 약분하는 과정입니다. 빈칸에 알맞은 수를 쓰세요.

01

$$\frac{\overset{4}{\cancel{20}}}{\underset{\boxed{6}}{\cancel{30}}} = \frac{4}{\boxed{6}}$$

02

$$\frac{\overset{\boxed{}}{\cancel{6}}}{\underset{4}{\cancel{8}}} = \frac{\boxed{}}{4}$$

03

$$\frac{\overset{3}{\cancel{9}}}{\underset{\boxed{}}{21}} = \frac{3}{\boxed{}}$$

04

$$\frac{\overset{\boxed{}}{\cancel{12}}}{\underset{8}{\cancel{32}}} = \frac{\boxed{}}{\boxed{}}$$

05

$$\frac{\overset{\boxed{}}{\cancel{30}}}{\underset{\boxed{}}{\cancel{36}}} = \frac{5}{\boxed{}}$$

06

$$\frac{\overset{\boxed{}}{\cancel{27}}}{\underset{\boxed{}}{\cancel{63}}} = \frac{\boxed{}}{7}$$

주어진 분수를 약분할 수 있는 수에 모두 ◯표 하세요. (2개)

01

$\dfrac{8}{20}$ ② 3 ④ 5 6

02

$\dfrac{10}{40}$ 2 3 5 6 8

03

$\dfrac{14}{42}$ 2 3 5 6 7

04

$\dfrac{24}{30}$ 3 4 5 6 7

05

$\dfrac{36}{45}$ 3 4 6 9 12

06

$\dfrac{70}{80}$ 3 5 6 7 10

▶ 개념 마무리 2

주어진 분수를 약분할 수 있는 수를 모두 쓰고, 그 수로 약분한 분수를 쓰세요.

01

$\dfrac{18}{24}$

약분할 수 있는 수 : 2, 3, 6

약분한 분수 : $\dfrac{9}{12}$, $\dfrac{6}{8}$, $\dfrac{3}{4}$

02

$\dfrac{16}{20}$

약분할 수 있는 수 :

약분한 분수 :

03

$\dfrac{12}{32}$

약분할 수 있는 수 :

약분한 분수 :

04

$\dfrac{25}{50}$

약분할 수 있는 수 :

약분한 분수 :

05

$\dfrac{12}{30}$

약분할 수 있는 수 :

약분한 분수 :

06

$\dfrac{9}{27}$

약분할 수 있는 수 :

약분한 분수 :

2 기약분수

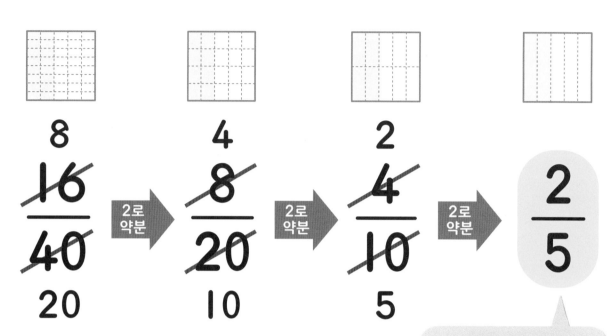

$$\frac{8}{16} \xrightarrow[\text{약분}]{2로} \frac{4}{8} \xrightarrow[\text{약분}]{2로} \frac{2}{4} \xrightarrow[\text{약분}]{2로} \frac{2}{5}$$

$$\frac{\cancel{16}^{8}}{\cancel{40}_{20}} \quad \frac{\cancel{8}^{4}}{\cancel{20}_{10}} \quad \frac{\cancel{4}^{2}}{\cancel{10}_{5}} \quad \frac{2}{5}$$

이미 약분
기약분수
이미 약분이 다 된 분수로
더 이상 약분이 안 되는
가장 간단한 분수

 개념 익히기 1

기약분수에 모두 ◯표 하세요. (2개)

01

$\boxed{\left(\dfrac{1}{4}\right) \qquad \dfrac{2}{6} \qquad \dfrac{8}{14} \qquad \left(\dfrac{7}{20}\right)}$

02

$\boxed{\dfrac{6}{8} \qquad \dfrac{4}{9} \qquad \dfrac{10}{12} \qquad \dfrac{13}{20}}$

03

$\boxed{\dfrac{8}{35} \qquad \dfrac{18}{24} \qquad \dfrac{27}{40} \qquad \dfrac{28}{42}}$

약분은, 분모와 분자의 공약수로 하는 거였지!
그러니까 **최대공약수로 약분**을 하면,
한 방에 기약분수를 만들 수 있어!

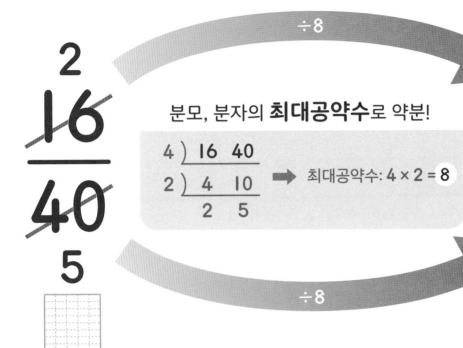

$\dfrac{2}{\cancel{16}}$ $\dfrac{}{\cancel{40}}$ 5

분모, 분자의 **최대공약수**로 약분!

$4\,)\,\underline{16\quad 40}$
$2\,)\,\underline{4\quad 10}$
$\,2\qquad 5$

➡ 최대공약수: $4 \times 2 = 8$

$\div 8$

$\dfrac{2}{5}$

$\div 8$

▶ 정답 및 해설 **22**쪽

● 개념 익히기 2

주어진 분수를 여러 번 약분하여 기약분수로 만드는 과정입니다. 빈칸에 알맞은 수를 쓰세요.

01

$\dfrac{12}{20}$ 2로 약분 ➡ $\dfrac{6}{10}$ 2로 약분 ➡ $\dfrac{3}{5}$

02

$\dfrac{27}{36}$ 3으로 약분 ➡ $\dfrac{\Box}{\Box}$ 3으로 약분 ➡ $\dfrac{\Box}{\Box}$

03

$\dfrac{40}{50}$ 2로 약분 ➡ $\dfrac{\Box}{\Box}$ 5로 약분 ➡ $\dfrac{\Box}{\Box}$

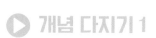

주어진 분수가 기약분수일 때, 빈칸에 들어갈 수 있는 수에 모두 ○표 하세요. (2개)

01

$\dfrac{?}{8}$

2 ③ 4 ⑤ 6

02

$\dfrac{?}{15}$

4 6 8 9 12

03

$\dfrac{9}{?}$

12 15 16 20 21

04

$\dfrac{?}{24}$

9 13 16 21 23

05

$\dfrac{16}{?}$

20 21 22 23 24

06

$\dfrac{?}{45}$

8 10 19 27 36

▶ 개념 다지기 2

주어진 분수의 분모와 분자의 최대공약수를 구하고, 최대공약수로 약분하여 기약
분수로 만드세요.

01

$\dfrac{40}{50}$ 50과 40의 최대공약수 : $\boxed{10}$

$\dfrac{\boxed{4}\\\cancel{40}}{\cancel{50}\\\boxed{5}} = \dfrac{4}{5}$

02

$\dfrac{24}{30}$ 30과 24의 최대공약수 : $\boxed{}$

$\dfrac{\boxed{}\\\cancel{24}}{\cancel{30}\\\boxed{}} = \dfrac{\boxed{}}{\boxed{}}$

03

$\dfrac{40}{56}$ 56과 40의 최대공약수 : $\boxed{}$

$\dfrac{\boxed{}\\\cancel{40}}{\cancel{56}\\\boxed{}} = \dfrac{\boxed{}}{\boxed{}}$

04

$\dfrac{21}{63}$ 63과 21의 최대공약수 : $\boxed{}$

$\dfrac{\boxed{}\\\cancel{21}}{\cancel{63}\\\boxed{}} = \dfrac{\boxed{}}{\boxed{}}$

05

$\dfrac{36}{54}$ 54와 36의 최대공약수 : $\boxed{}$

$\dfrac{\boxed{}\\\cancel{36}}{\cancel{54}\\\boxed{}} = \dfrac{\boxed{}}{\boxed{}}$

06

$\dfrac{48}{72}$ 72와 48의 최대공약수 : $\boxed{}$

▶ 개념 마무리 1

주어진 분수를 기약분수로 나타내세요. (여러 번 약분해도 괜찮아요.)

01

$$\frac{\overset{\overset{1}{\cancel{5}}}{\cancel{25}}}{\underset{\underset{2}{\cancel{10}}}{\cancel{50}}} \rightarrow \frac{1}{2}$$

02

$$\frac{54}{81} \rightarrow$$

03

$$\frac{42}{63} \rightarrow$$

04

$$\frac{64}{80} \rightarrow$$

05

$$\frac{75}{100} \rightarrow$$

06

$$\frac{96}{120} \rightarrow$$

▶ 개념 마무리 2

풍선 안의 분수를 기약분수로 나타낸 것과 연결하세요.

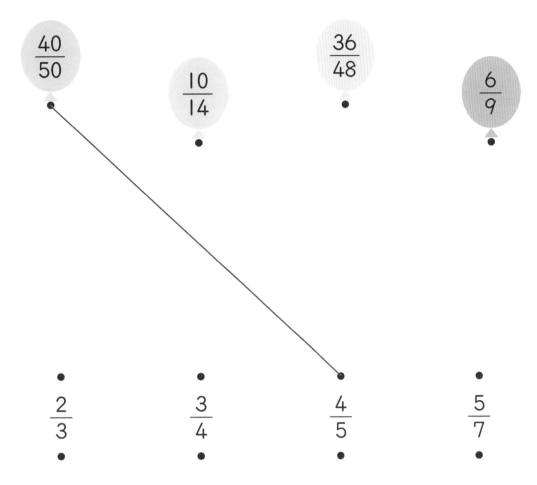

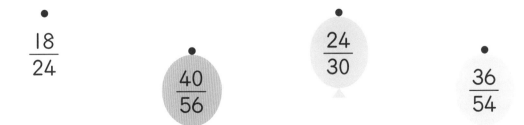

3 통분과 공통분모

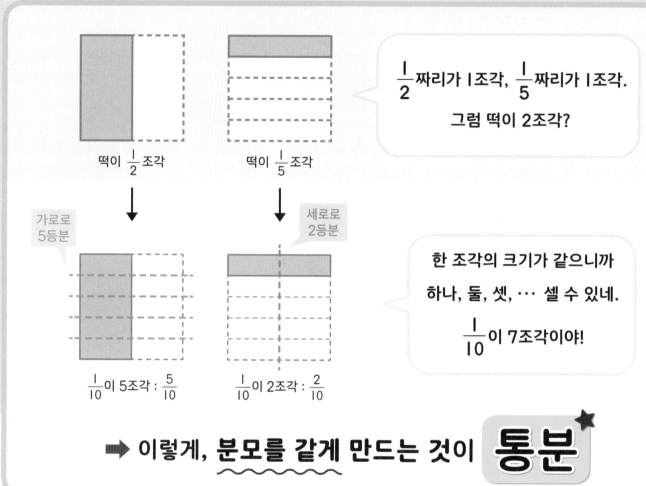

$\dfrac{1}{2}$짜리가 1조각, $\dfrac{1}{5}$짜리가 1조각.
그럼 떡이 2조각?

떡이 $\dfrac{1}{2}$ 조각

떡이 $\dfrac{1}{5}$ 조각

가로로 5등분

세로로 2등분

한 조각의 크기가 같으니까
하나, 둘, 셋, … 셀 수 있네.
$\dfrac{1}{10}$이 7조각이야!

$\dfrac{1}{10}$이 5조각 : $\dfrac{5}{10}$

$\dfrac{1}{10}$이 2조각 : $\dfrac{2}{10}$

➡ 이렇게, 분모를 같게 만드는 것이 **통분**

▶ **개념 익히기 1**

괄호 안에서 알맞은 말을 골라 ○표 하세요.

01

두 분수의 **분모를 같게** 만드는 것을 ((통분) , 약분)이라고 합니다.

02

통분을 하면 (분모 , 분자)가 같아집니다.

03

통분한 분수는 통분하기 전의 분수와 크기가 (달라요 , 같아요).

$$\left(\frac{1}{2}, \frac{1}{5}\right) \Rightarrow \left(\frac{1 \times 5}{2 \times 5}, \frac{1 \times 2}{5 \times 2}\right) \Rightarrow \left(\frac{5}{10}, \frac{2}{10}\right)$$

분모가 같아야
더할 수도 있고, 뺄 수도 있고,
크기 비교도 쉽게 할 수 있어!
이렇게 분모가 같으면
분수끼리 통하게 되는 거야.

통분하여 같아진 분모를

공통분모 라고 해요!

* (,)는 '순서쌍'이라고 하는데 앞의 것과 뒤의 것의 순서가 다르면 다른 것을 의미해요.
예 (△, □) ≠ (□, △)

▶ 정답 및 해설 24쪽

▶ 개념 익히기 2

두 분수를 통분한 것을 보고, 공통분모를 찾아 쓰세요.

01

$$\left(\frac{1}{2}, \frac{2}{5}\right) \Rightarrow \left(\frac{5}{10}, \frac{4}{10}\right)$$ 공통분모 : $\boxed{10}$

02

$$\left(\frac{3}{4}, \frac{1}{6}\right) \Rightarrow \left(\frac{18}{24}, \frac{4}{24}\right)$$ 공통분모 : $\boxed{}$

03

$$\left(\frac{4}{5}, \frac{2}{3}\right) \Rightarrow \left(\frac{12}{15}, \frac{10}{15}\right)$$ 공통분모 : $\boxed{}$

통분한 것에는 '**통**', 약분한 것에는 '**약**'이라고 쓰세요.

01

$$\frac{\overset{2}{\cancel{12}}}{\underset{5}{\cancel{30}}} = \frac{2}{5}$$

약

02

$$\left(\frac{6}{7}, \frac{1}{2}\right) \Rightarrow \left(\frac{12}{14}, \frac{7}{14}\right)$$

03

$$\left(\frac{1}{4}, \frac{5}{9}\right) \Rightarrow \left(\frac{9}{36}, \frac{20}{36}\right)$$

04

$$\frac{\overset{5}{\cancel{15}}}{\underset{8}{\cancel{24}}} = \frac{5}{8}$$

05

$$\left(\frac{9}{10}, \frac{4}{5}\right) \Rightarrow \left(\frac{18}{20}, \frac{16}{20}\right).$$

06

$$\frac{\overset{1}{\cancel{28}}}{\underset{2}{\cancel{56}}} = \frac{1}{2}$$

▶ 개념 다지기 2

그림을 보고 두 분수를 통분하세요.

01

$$\left(\frac{1}{4}, \frac{1}{3}\right) \Rightarrow \left(\frac{3}{12}, \frac{4}{12}\right)$$

02

$$\left(\frac{2}{3}, \frac{1}{2}\right) \Rightarrow \left(\frac{\square}{\square}, \frac{\square}{\square}\right)$$

03

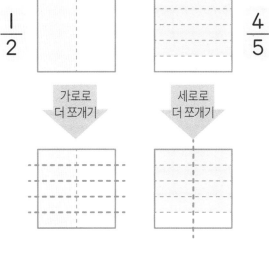

$$\left(\frac{1}{2}, \frac{4}{5}\right) \Rightarrow \left(\frac{\square}{\square}, \frac{\square}{\square}\right)$$

04

$$\left(\frac{1}{3}, \frac{2}{5}\right) \Rightarrow \left(\frac{\square}{\square}, \frac{\square}{\square}\right)$$

● 안의 수를 공통분모로 하여 두 분수를 통분하려고 합니다. 빈칸에 알맞은 수를 쓰세요.

01

$\boxed{10}$ $\left(\dfrac{2}{5}, \dfrac{1}{2}\right) \Rightarrow \left(\dfrac{2\times\boxed{2}}{5\times\boxed{2}}, \dfrac{1\times\boxed{5}}{2\times\boxed{5}}\right) \Rightarrow \left(\dfrac{\boxed{4}}{10}, \dfrac{\boxed{5}}{10}\right)$

02

$\boxed{20}$ $\left(\dfrac{1}{4}, \dfrac{7}{10}\right) \Rightarrow \left(\dfrac{1\times\boxed{}}{4\times\boxed{}}, \dfrac{7\times\boxed{}}{10\times\boxed{}}\right) \Rightarrow \left(\dfrac{\boxed{}}{20}, \dfrac{\boxed{}}{20}\right)$

03

$\boxed{18}$ $\left(\dfrac{4}{9}, \dfrac{1}{6}\right) \Rightarrow \left(\dfrac{4\times\boxed{}}{9\times\boxed{}}, \dfrac{1\times\boxed{}}{6\times\boxed{}}\right) \Rightarrow \left(\dfrac{\boxed{}}{18}, \dfrac{\boxed{}}{18}\right)$

04

$\boxed{21}$ $\left(\dfrac{2}{3}, \dfrac{6}{7}\right) \Rightarrow \left(\dfrac{2\times\boxed{}}{3\times\boxed{}}, \dfrac{6\times\boxed{}}{7\times\boxed{}}\right) \Rightarrow \left(\dfrac{\boxed{}}{21}, \dfrac{\boxed{}}{21}\right)$

05

$\boxed{24}$ $\left(\dfrac{5}{6}, \dfrac{3}{8}\right) \Rightarrow \left(\dfrac{5\times\boxed{}}{6\times\boxed{}}, \dfrac{3\times\boxed{}}{8\times\boxed{}}\right) \Rightarrow \left(\dfrac{\boxed{}}{\boxed{}}, \dfrac{\boxed{}}{\boxed{}}\right)$

06

$\boxed{35}$ $\left(\dfrac{4}{5}, \dfrac{6}{7}\right) \Rightarrow \left(\dfrac{4\times\boxed{}}{5\times\boxed{}}, \dfrac{6\times\boxed{}}{7\times\boxed{}}\right) \Rightarrow \left(\dfrac{\boxed{}}{\boxed{}}, \dfrac{\boxed{}}{\boxed{}}\right)$

▶ 개념 마무리 2

주어진 수를 공통분모로 하여 통분하세요.

01

공통분모 : 12

$$\left(\frac{2}{3},\ \frac{3}{4}\right) \Rightarrow \left(\frac{8}{12},\ \frac{9}{12}\right)$$

02

공통분모 : 18

$$\left(\frac{8}{9},\ \frac{1}{2}\right) \Rightarrow \left(\frac{\square}{\square},\ \frac{\square}{\square}\right)$$

03

공통분모 : 35

$$\left(\frac{1}{5},\ \frac{4}{7}\right) \Rightarrow \left(\frac{\square}{\square},\ \frac{\square}{\square}\right)$$

04

공통분모 : 30

$$\left(\frac{3}{10},\ \frac{5}{6}\right) \Rightarrow \left(\frac{\square}{\square},\ \frac{\square}{\square}\right)$$

05

공통분모 : 28

$$\left(\frac{2}{4},\ \frac{3}{14}\right) \Rightarrow \left(\frac{\square}{\square},\ \frac{\square}{\square}\right)$$

06

공통분모 : 48

$$\left(\frac{3}{8},\ \frac{5}{12}\right) \Rightarrow \left(\frac{\square}{\square},\ \frac{\square}{\square}\right)$$

4 통분하기 (1)

$$\left(\frac{1}{3}, \frac{2}{5}\right) \xrightarrow{\text{통분}} \left(\frac{5}{15}, \frac{6}{15}\right)$$

3 × 5

 분모의 곱을 공통분모로 하여 통분

▶ 개념 익히기 1

분모의 곱을 공통분모로 하여 통분하려고 합니다. 알맞은 공통분모를 쓰세요.

01

$$\left(\frac{2}{3}, \frac{1}{8}\right)$$ 공통분모 : 3 × 8 = $\boxed{24}$

02

$$\left(\frac{4}{7}, \frac{5}{6}\right)$$ 공통분모 : 7 × $\boxed{}$ = $\boxed{}$

03

$$\left(\frac{8}{9}, \frac{3}{10}\right)$$ 공통분모 : $\boxed{}$ × $\boxed{}$ = $\boxed{}$

$$\left(\begin{array}{c} \square \end{array}, \begin{array}{c} \square \end{array} \right) \qquad \left(\begin{array}{c} \square \end{array}, \begin{array}{c} \square \end{array} \right)$$

$$\left(\frac{2}{9}, \frac{1}{3} \right) \xRightarrow{\text{통분}} \left(\frac{2}{9}, \frac{3}{9} \right)$$

3×3

분모가
약수와 배수의 관계이면,

분수 하나만 모양 바꾸기

▶ 정답 및 해설 25쪽

▶ 개념 익히기 2

두 분수 중 한쪽만 바꾸어 통분하려고 합니다. 모양을 바꾸어야 하는 분수에 ○표 하세요.

01

$$\left(\frac{5}{42}, \boxed{\frac{4}{7}} \right)$$

02

$$\left(\frac{3}{8}, \frac{9}{32} \right)$$

03

$$\left(\frac{6}{11}, \frac{15}{44} \right)$$

 개념 다지기 1

분모의 곱을 공통분모로 하여 통분하는 것이 더 편리한 분수쌍에는 '**곱**', 한쪽만 바꾸어 통분하는 것이 더 편리한 분수쌍에는 '**한**'이라고 쓰세요.

01

$$\left(\frac{1}{4}, \frac{6}{7}\right) \qquad \left(\frac{11}{48}, \frac{5}{8}\right)$$

 곱 　　　　　 한

02

$$\left(\frac{4}{9}, \frac{2}{5}\right) \qquad \left(\frac{4}{7}, \frac{25}{56}\right)$$

03

$$\left(\frac{8}{33}, \frac{2}{11}\right) \qquad \left(\frac{1}{11}, \frac{5}{6}\right)$$

04

$$\left(\frac{3}{4}, \frac{12}{25}\right) \qquad \left(\frac{16}{25}, \frac{2}{5}\right)$$

05

$$\left(\frac{3}{32}, \frac{5}{8}\right) \qquad \left(\frac{3}{16}, \frac{4}{15}\right)$$

06

$$\left(\frac{9}{13}, \frac{7}{12}\right) \qquad \left(\frac{20}{39}, \frac{4}{13}\right)$$

▶ **개념 다지기 2**

두 분수를 통분하려고 합니다. 알맞은 공통분모와 연결하세요.

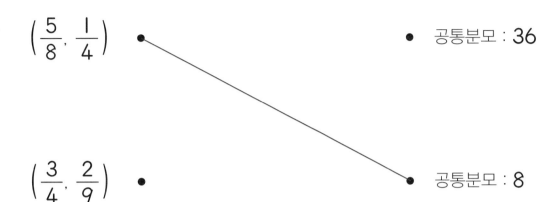

$\left(\dfrac{5}{8}, \dfrac{1}{4}\right)$ ● ● 공통분모 : 36

$\left(\dfrac{3}{4}, \dfrac{2}{9}\right)$ ● ● 공통분모 : 8

$\left(\dfrac{1}{6}, \dfrac{7}{30}\right)$ ● ● 공통분모 : 48

$\left(\dfrac{8}{11}, \dfrac{1}{2}\right)$ ● ● 공통분모 : 14

$\left(\dfrac{2}{3}, \dfrac{9}{16}\right)$ ● ● 공통분모 : 30

$\left(\dfrac{11}{14}, \dfrac{6}{7}\right)$ ● ● 공통분모 : 22

두 분수를 통분하려고 합니다. 빈칸에 알맞은 수를 쓰세요.

01

$$\left(\frac{1}{2}, \frac{3}{8}\right) \Rightarrow \left(\frac{1 \times \boxed{4}}{2 \times \boxed{4}}, \frac{3}{8}\right) \Rightarrow \left(\frac{\boxed{4}}{\boxed{8}}, \frac{3}{\boxed{8}}\right)$$

02

$$\left(\frac{4}{5}, \frac{2}{7}\right) \Rightarrow \left(\frac{4 \times \boxed{}}{5 \times \boxed{}}, \frac{2 \times \boxed{}}{7 \times \boxed{}}\right) \Rightarrow \left(\frac{\boxed{}}{\boxed{}}, \frac{\boxed{}}{\boxed{}}\right)$$

03

$$\left(\frac{9}{20}, \frac{1}{4}\right) \Rightarrow \left(\frac{9}{20}, \frac{1 \times \boxed{}}{4 \times \boxed{}}\right) \Rightarrow \left(\frac{\boxed{}}{\boxed{}}, \frac{\boxed{}}{\boxed{}}\right)$$

04

$$\left(\frac{1}{6}, \frac{4}{5}\right) \Rightarrow \left(\frac{1 \times \boxed{}}{6 \times \boxed{}}, \frac{4 \times \boxed{}}{5 \times \boxed{}}\right) \Rightarrow \left(\frac{\boxed{}}{\boxed{}}, \frac{\boxed{}}{\boxed{}}\right)$$

05

$$\left(\frac{2}{3}, \frac{8}{11}\right) \Rightarrow \left(\frac{2 \times \boxed{}}{3 \times \boxed{}}, \frac{8 \times \boxed{}}{11 \times \boxed{}}\right) \Rightarrow \left(\frac{\boxed{}}{\boxed{}}, \frac{\boxed{}}{\boxed{}}\right)$$

06

$$\left(\frac{17}{45}, \frac{8}{9}\right) \Rightarrow \left(\frac{17}{45}, \frac{8 \times \boxed{}}{9 \times \boxed{}}\right) \Rightarrow \left(\frac{\boxed{}}{\boxed{}}, \frac{\boxed{}}{\boxed{}}\right)$$

▶ 개념 마무리 2

두 분수를 통분하세요.

01

$$\left(\frac{5}{6}, \frac{4}{7}\right) \Rightarrow \left(\frac{35}{42}, \frac{24}{42}\right)$$

02

$$\left(\frac{8}{9}, \frac{1}{4}\right) \Rightarrow \left(\frac{\square}{\square}, \frac{\square}{\square}\right)$$

03

$$\left(\frac{7}{10}, \frac{13}{90}\right) \Rightarrow \left(\frac{\square}{\square}, \frac{\square}{\square}\right)$$

04

$$\left(\frac{41}{63}, \frac{6}{7}\right) \Rightarrow \left(\frac{\square}{\square}, \frac{\square}{\square}\right)$$

05

$$\left(\frac{9}{16}, \frac{2}{5}\right) \Rightarrow \left(\frac{\square}{\square}, \frac{\square}{\square}\right)$$

06

$$\left(\frac{11}{12}, \frac{29}{48}\right) \Rightarrow \left(\frac{\square}{\square}, \frac{\square}{\square}\right)$$

5 통분하기 (2)

$$\dfrac{5}{6} \text{ 와 } \dfrac{3}{4}$$ 통분하기

분모와 분자에 0이 아닌 같은 수를 곱해서 크기가 같은 분수 쭉~ 쓰기!

$\dfrac{5}{6}$
‖
$\dfrac{10}{12}$
‖
$\dfrac{15}{18}$
‖
$\dfrac{20}{24}$
‖
$\dfrac{25}{30}$
‖
⋮

$\dfrac{3}{4}$
‖
$\dfrac{6}{8}$
‖
$\dfrac{9}{12}$
‖
$\dfrac{12}{16}$
‖
$\dfrac{15}{20}$
‖
$\dfrac{18}{24}$
‖
⋮

분모가 같은 분수 찾기

여기도 또 있어!

$$\left(\dfrac{5 \times 2}{6 \times 2}, \dfrac{3 \times 3}{4 \times 3}\right)$$

$$\left(\dfrac{5}{6}, \dfrac{3}{4}\right) \Rightarrow \left(\dfrac{10}{12}, \dfrac{9}{12}\right)$$

$$\left(\dfrac{5 \times 4}{6 \times 4}, \dfrac{3 \times 6}{4 \times 6}\right)$$

$$\left(\dfrac{5}{6}, \dfrac{3}{4}\right) \Rightarrow \left(\dfrac{20}{24}, \dfrac{18}{24}\right)$$

▶ 개념 익히기 1

두 분수를 통분하려고 합니다. 빈칸에 알맞은 수를 쓰세요.

01

$$\left(\dfrac{3}{4}, \dfrac{1}{6}\right) \Rightarrow \left(\dfrac{\boxed{9}}{\boxed{12}}, \dfrac{2}{12}\right)$$

02

$$\left(\dfrac{5}{9}, \dfrac{1}{6}\right) \Rightarrow \left(\dfrac{\boxed{}}{18}, \dfrac{\boxed{}}{18}\right)$$

03

$$\left(\dfrac{4}{7}, \dfrac{2}{5}\right) \Rightarrow \left(\dfrac{20}{\boxed{}}, \dfrac{\boxed{}}{35}\right)$$

$$\left(\frac{5}{6}, \frac{3}{4} \right) \xRightarrow{\text{통분}} \left(\frac{5 \times \bigstar}{6 \times \bigstar}, \frac{3 \times \heartsuit}{4 \times \heartsuit} \right)$$

6의 배수 4의 배수

공통분모는, 6의 배수이면서 동시에 4의 배수!
그러니까 6과 4의 공배수!

공통분모?

분모들의 공배수

공배수 중에 가장 작은 최소공배수를 공통분모로
해서 통분하면 편리해요.

▶ 정답 및 해설 **27**쪽

▶ 개념 익히기 2

빈칸을 알맞게 채우세요.

01

$\dfrac{2}{3}$ 와 $\dfrac{1}{2}$ 을 통분할 때 공통분모는 $\boxed{3}$ 과 $\boxed{2}$ 의 공배수입니다.

02

$\dfrac{1}{12}$ 과 $\dfrac{4}{9}$ 를 통분할 때 공통분모는 $\boxed{}$ 와 $\boxed{}$ 의 공배수입니다.

03

$\dfrac{8}{15}$ 과 $\dfrac{7}{10}$ 을 통분할 때 공통분모는 15와 $\boxed{}$ 의 $\boxed{}$ 입니다.

두 분수를 통분할 때, 공통분모가 될 수 있는 수 중에서 가장 작은 수를 쓰세요.

01

$\left(\dfrac{3}{4}, \dfrac{1}{6}\right)$ 가장 작은 공통분모 : 12

02

$\left(\dfrac{7}{10}, \dfrac{8}{15}\right)$ 가장 작은 공통분모 :

03

$\left(\dfrac{3}{8}, \dfrac{11}{12}\right)$ 가장 작은 공통분모 :

04

$\left(\dfrac{5}{6}, \dfrac{7}{10}\right)$ 가장 작은 공통분모 :

05

$\left(\dfrac{4}{9}, \dfrac{8}{15}\right)$ 가장 작은 공통분모 :

06

$\left(\dfrac{9}{14}, \dfrac{1}{4}\right)$ 가장 작은 공통분모 :

 개념 다지기 2

두 분수를 통분하려고 합니다. 공통분모가 될 수 있는 수에 모두 ○표 하세요. (2개)

01

$\left(\dfrac{7}{15}, \dfrac{1}{6}\right)$　　　6　　15　　㉚　　45　　㉠

02

$\left(\dfrac{1}{2}, \dfrac{2}{3}\right)$　　　4　　6　　9　　12　　23

03

$\left(\dfrac{5}{6}, \dfrac{4}{9}\right)$　　　12　　18　　24　　27　　36

04

$\left(\dfrac{3}{8}, \dfrac{11}{16}\right)$　　　8　　12　　16　　45　　80

05

$\left(\dfrac{6}{25}, \dfrac{3}{10}\right)$　　　50　　60　　70　　90　　100

06

$\left(\dfrac{1}{7}, \dfrac{4}{5}\right)$　　　12　　21　　35　　70　　75

두 분수를 통분하려고 합니다. 빈칸에 알맞은 수를 쓰세요.

01

$$\left(\frac{3}{4}, \frac{1}{6}\right) \Rightarrow \left(\frac{3\times3}{4\times\boxed{3}}, \frac{1\times\boxed{2}}{6\times2}\right) \Rightarrow \left(\frac{\boxed{9}}{12}, \frac{2}{\boxed{12}}\right)$$

02

$$\left(\frac{11}{25}, \frac{7}{10}\right) \Rightarrow \left(\frac{11\times\boxed{}}{25\times2}, \frac{7\times5}{10\times\boxed{}}\right) \Rightarrow \left(\frac{22}{\boxed{}}, \frac{\boxed{}}{50}\right)$$

03

$$\left(\frac{3}{8}, \frac{9}{20}\right) \Rightarrow \left(\frac{3\times5}{8\times\boxed{}}, \frac{9\times\boxed{}}{20\times\boxed{}}\right) \Rightarrow \left(\frac{\boxed{}}{40}, \frac{18}{\boxed{}}\right)$$

04

$$\left(\frac{5}{14}, \frac{8}{21}\right) \Rightarrow \left(\frac{5\times\boxed{}}{14\times\boxed{}}, \frac{8\times2}{21\times\boxed{}}\right) \Rightarrow \left(\frac{\boxed{}}{42}, \frac{16}{\boxed{}}\right)$$

05

$$\left(\frac{13}{18}, \frac{1}{4}\right) \Rightarrow \left(\frac{13\times\boxed{}}{18\times\boxed{}}, \frac{1\times\boxed{}}{4\times9}\right) \Rightarrow \left(\frac{26}{\boxed{}}, \frac{\boxed{}}{\boxed{}}\right)$$

06

$$\left(\frac{9}{20}, \frac{17}{50}\right) \Rightarrow \left(\frac{9\times5}{20\times\boxed{}}, \frac{17\times\boxed{}}{50\times\boxed{}}\right) \Rightarrow \left(\frac{\boxed{}}{\boxed{}}, \frac{34}{\boxed{}}\right)$$

▶ 개념 마무리 2

분모의 최소공배수를 공통분모로 하여 통분하세요.

01

$\left(\dfrac{4}{9}, \dfrac{5}{12}\right)$ 9와 12의 최소공배수 : 36 ⇨ $\left(\dfrac{16}{36}, \dfrac{15}{36}\right)$

02

$\left(\dfrac{17}{20}, \dfrac{11}{30}\right)$ 20과 30의 최소공배수 : ☐ ⇨ $\left(\dfrac{}{}, \dfrac{}{}\right)$

03

$\left(\dfrac{7}{27}, \dfrac{13}{18}\right)$ ☐과 18의 최소공배수 : ☐ ⇨ $\left(\dfrac{}{}, \dfrac{}{}\right)$

04

$\left(\dfrac{5}{16}, \dfrac{19}{24}\right)$ 16과 ☐의 최소공배수 : ☐ ⇨ $\left(\dfrac{}{}, \dfrac{}{}\right)$

05

$\left(\dfrac{1}{12}, \dfrac{8}{15}\right)$ ☐와 ☐의 최소공배수 : ☐ ⇨ $\left(\dfrac{}{}, \dfrac{}{}\right)$

06

$\left(\dfrac{12}{35}, \dfrac{3}{14}\right)$ ☐와 ☐의 최소공배수 : ☐ ⇨ $\left(\dfrac{}{}, \dfrac{}{}\right)$

6 분수의 크기 비교

 통분을 하면 분수의 크기를 쉽게 비교할 수 있어~!

잠깐!

$\frac{28}{42}$과 $\frac{5}{8}$를 통분하면

수가 엄청 복잡해지지.

그러니까,

기약분수로 바꾼 다음에

통분을 하라구~

그럼 계산할 때 실수를

줄일 수 있어.

$$\frac{\overset{2}{\cancel{28}}}{\underset{3}{\cancel{42}}} = \frac{2}{3} \qquad \frac{5}{8}$$

$\frac{2}{3}$와 $\frac{5}{8}$ 크기 비교하기

1 분모끼리의 곱 $3 \times 8 = 24$로 통분

2 $\left(\frac{2}{3}, \frac{5}{8}\right) \Rightarrow \left(\frac{16}{24}, \frac{15}{24}\right)$

$\rightarrow \frac{2}{3} > \frac{5}{8}$

▶ **개념 익히기 1**

두 분수를 통분하고, 더 큰 분수에 ○표 하세요.

01

$\left(\frac{3}{4}, \frac{2}{3}\right) \Rightarrow \left(\boxed{\frac{9}{12}}, \frac{8}{12}\right)$

02

$\left(\frac{2}{5}, \frac{3}{10}\right) \Rightarrow \left(\frac{\square}{\square}, \frac{\square}{\square}\right)$

03

$\left(\frac{3}{8}, \frac{5}{12}\right) \Rightarrow \left(\frac{\square}{\square}, \frac{\square}{\square}\right)$

3032

통분하지 않고도, **분수의 크기를 비교하는 방법**

분모가 같으면
분자가 큰 쪽이 큰 수

분자가 같으면
분모가 작은 쪽이 큰 수

분모, 분자에 0이 아닌 같은 수를 **곱하거나**
분모, 분자를 0이 아닌 같은 수로 **나누어**

분자를 같게 하여 비교

$$\frac{6}{14} \qquad \frac{3}{8}$$

$$\frac{6}{14} > \frac{6}{16} = \frac{3 \times 2}{8 \times 2}$$

이렇게 비교할 수도 있네~

▶ 정답 및 해설 **28**쪽

▶ 개념 익히기 2

두 분수의 크기를 비교하여 ○ 안에 >, <를 알맞게 쓰세요.

01

$$\frac{5}{7} \enspace \boxed{>} \enspace \frac{2}{7}$$

02

$$\frac{1}{6} \bigcirc \frac{1}{5}$$

03

$$\frac{4}{9} \bigcirc \frac{4}{11}$$

두 분수를 통분하여 크기를 비교하려고 합니다. □ 안에는 알맞은 수를, ○ 안에는 >, <를 알맞게 쓰세요.

01

$\left(\dfrac{1}{3}, \dfrac{2}{5}\right) \Rightarrow \left(\dfrac{5}{\boxed{15}}, \dfrac{\boxed{6}}{15}\right) \rightarrow \dfrac{5}{\boxed{15}} \bigcirc{<} \dfrac{\boxed{6}}{15} \rightarrow \dfrac{1}{3} \bigcirc{<} \dfrac{2}{5}$

02

$\left(\dfrac{6}{7}, \dfrac{3}{14}\right) \Rightarrow \left(\dfrac{12}{\boxed{}}, \dfrac{3}{\boxed{}}\right) \rightarrow \dfrac{12}{\boxed{}} \bigcirc \dfrac{3}{\boxed{}} \rightarrow \dfrac{6}{7} \bigcirc \dfrac{3}{14}$

03

$\left(\dfrac{7}{10}, \dfrac{5}{8}\right) \Rightarrow \left(\dfrac{\boxed{}}{\boxed{}}, \dfrac{\boxed{}}{40}\right) \rightarrow \dfrac{\boxed{}}{40} \bigcirc \dfrac{\boxed{}}{\boxed{}} \rightarrow \dfrac{7}{10} \bigcirc \dfrac{5}{8}$

04

$\left(\dfrac{18}{25}, \dfrac{4}{5}\right) \Rightarrow \left(\dfrac{\boxed{}}{25}, \dfrac{\boxed{}}{\boxed{}}\right) \rightarrow \dfrac{\boxed{}}{\boxed{}} \bigcirc \dfrac{\boxed{}}{25} \rightarrow \dfrac{18}{25} \bigcirc \dfrac{4}{5}$

05

$\left(\dfrac{3}{8}, \dfrac{4}{9}\right) \Rightarrow \left(\dfrac{\boxed{}}{\boxed{}}, \dfrac{\boxed{}}{\boxed{}}\right) \rightarrow \dfrac{\boxed{}}{\boxed{}} \bigcirc \dfrac{\boxed{}}{\boxed{}} \rightarrow \dfrac{3}{8} \bigcirc \dfrac{4}{9}$

06

$\left(\dfrac{5}{12}, \dfrac{7}{15}\right) \Rightarrow \left(\dfrac{\boxed{}}{\boxed{}}, \dfrac{\boxed{}}{\boxed{}}\right) \rightarrow \dfrac{\boxed{}}{\boxed{}} \bigcirc \dfrac{\boxed{}}{\boxed{}} \rightarrow \dfrac{5}{12} \bigcirc \dfrac{7}{15}$

개념 다지기 2

두 분수의 크기를 비교하여 ◯ 안에 >, <를 알맞게 쓰세요.

01

$$\frac{3}{4} \; \left(>\right) \; \frac{9}{17}$$

$\frac{9}{12}$

02

$$\frac{12}{23} \; \bigcirc \; \frac{6}{11}$$

03

$$\frac{2}{3} \; \bigcirc \; \frac{8}{13}$$

04

$$\frac{1}{5} \; \bigcirc \; \frac{27}{35}$$

05

$$\frac{7}{8} \; \bigcirc \; \frac{11}{16}$$

06

$$\frac{6}{7} \; \bigcirc \; \frac{18}{31}$$

▶ **개념 마무리 1**

빈칸에 들어갈 수 있는 자연수 중 가장 큰 수를 쓰세요.

01

$$\frac{1}{5} > \frac{\boxed{?}}{30}$$ $\boxed{?} = 5$

02

$$\frac{11}{\boxed{?}} > \frac{11}{17}$$ $\boxed{?} =$

03

$$\frac{\boxed{?}}{20} < \frac{7}{10}$$ $\boxed{?} =$

04

$$\frac{13}{16} > \frac{\boxed{?}}{16}$$ $\boxed{?} =$

05

$$\frac{\boxed{?}}{27} < \frac{8}{9}$$ $\boxed{?} =$

06

$$\frac{6}{7} > \frac{\boxed{?}}{56}$$ $\boxed{?} =$

▶ 개념 마무리 2

강아지가 뼈다귀를 먹을 수 있도록 크기가 더 큰 분수를 따라 선을 그리세요.

단원 마무리

1

다음 중 기약분수에 모두 ◯표 하시오.

$$\frac{6}{8} \qquad \frac{5}{12} \qquad \frac{15}{27} \qquad \frac{14}{18} \qquad \frac{17}{24} \qquad \frac{7}{30}$$

2

$\dfrac{42}{56}$ 를 한 번 약분하여 기약분수로 만들려고 합니다. 어떤 수로 약분해야 할지 쓰시오.

3

어떤 두 기약분수를 통분한 것입니다. 통분하기 전의 두 기약분수를 쓰시오.

$$\left(\frac{\Box}{\Box}, \frac{\Box}{\Box} \right) \Rightarrow \left(\frac{64}{72}, \frac{45}{72} \right)$$

4

분모의 곱을 공통분모로 하여 통분하시오.

$$\left(\frac{2}{13}, \frac{1}{5} \right) \Rightarrow \left(\frac{\Box}{\Box}, \frac{\Box}{\Box} \right)$$

▶ 정답 및 해설 30쪽

5

$\dfrac{1}{8}$과 $\dfrac{2}{3}$를 통분할 때, 공통분모가 될 수 없는 수에 모두 ×표 하시오.

| 48 | 36 | 60 | 72 | 96 |

6

두 분수의 크기를 비교하여 ◯ 안에 >, <를 알맞게 쓰시오.

$$\dfrac{25}{33} \bigcirc \dfrac{7}{9}$$

7

주어진 분수 중에서 가장 큰 수에 ◯표 하시오.

| $\dfrac{11}{15}$ | $\dfrac{13}{15}$ | $\dfrac{17}{18}$ | $\dfrac{17}{20}$ |

8

$\dfrac{3}{4}$보다 크고 $\dfrac{8}{9}$보다 작은 수 중에서 분모가 36인 기약분수를 모두 쓰시오.

서술형으로 확인 ✏️

▶정답 및 해설 31쪽

1 기약분수의 뜻을 설명해 보세요. (힌트 102쪽)

...

...

...

2 공통분모의 뜻을 설명해 보세요. (힌트 109쪽)

...

...

...

3 $\dfrac{2}{9}$와 $\dfrac{1}{6}$을 가장 작은 공통분모로 통분해 보세요. (힌트 120, 121쪽)

...

...

...

잠깐! 서술형으로 쓰기 어려워? 그럼 앞에서 배운 걸 떠올려 봐! 앞에서 찾아보고 적어도 좋아!

통분은 왜 하나요?

한 조각의 크기를 비교해 보자!

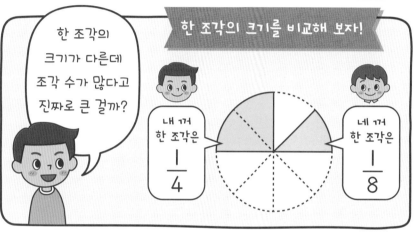

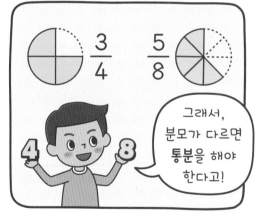

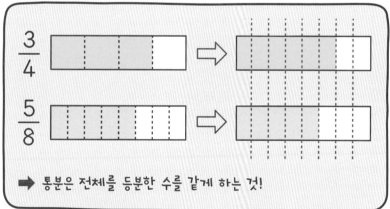

→ 통분은 전체를 등분한 수를 같게 하는 것!

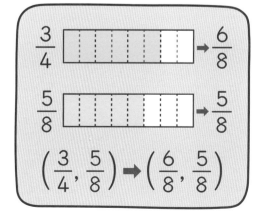

MEMO

초등 분수

개념이 먼저다

3

정답 및 해설

교육 R&D에 앞서가는
 키출판사

분수 ❶, ❷권 핵심요약

✅ 확인하기

▶ 정답 및 해설 1쪽

1 분모가 5, 분자가 2인 분수를 쓰고 읽어 보세요.

쓰기: $\frac{2}{5}$, 읽기: 5분의 2

2 사각형을 오른쪽과 같이 100으로 등분하였습니다. 이때 등분한 한 조각의 크기는 전체의 몇 분의 몇일까요?

$\frac{1}{100}$

3 12의 $\frac{1}{2}$은 얼마일까요? 6

$12 \div 2 = 6$

4 빈칸에 들어갈 알맞은 수를 쓰세요.

$\frac{2}{4}$ 는 $\frac{1}{4}$ 이 $\boxed{2}$ 개입니다. $\frac{\boxed{5}}{8}$ 는 $\frac{1}{8}$ 이 5개입니다.

5 분수를 보고 문장을 완성하세요.

$\frac{17}{20}$ → 전체 $\boxed{20}$ 개 중의 $\boxed{17}$ 개를 의미합니다.

6 72의 $\frac{2}{9}$ 는 얼마일까요? 16

$72 \div 9 \times 2 = 16$

✅ 확인하기

▶ 정답 및 해설 1쪽

1 $\frac{1}{100}$ 이 100개인 수는 얼마일까요? 1

$\frac{100}{100} = 1$

2 $\frac{1}{1}$ 이 8개인 수는 얼마일까요? 8

3 빈칸에 들어갈 알맞은 수를 쓰세요.

$3 = \frac{\boxed{9}}{3}$ $4 = \frac{8}{\boxed{2}}$

4 분모가 12인 진분수 중에서 가장 큰 분수는 무엇일까요? $\frac{11}{12}$

5 $\frac{11}{6}$ 을 대분수로 바꾸어 보세요. $1\frac{5}{6}$

$11 \div 6 = 1 \cdots 5$

6 $1\frac{4}{9}$ 를 가분수로 바꾸어 보세요. $\frac{13}{9}$

$1\frac{4}{9} = \frac{9 \times 1 + 4}{9} = \frac{13}{9}$

✅ 한 번 더! 확인하기

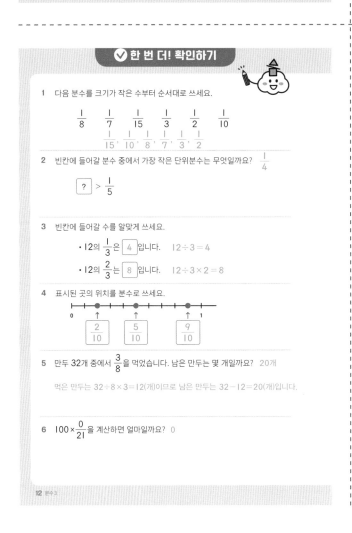

1 다음 분수를 크기가 작은 수부터 순서대로 쓰세요.

$\frac{1}{8}$ $\frac{1}{7}$ $\frac{1}{15}$ $\frac{1}{3}$ $\frac{1}{2}$ $\frac{1}{10}$

$\frac{1}{15}, \frac{1}{10}, \frac{1}{8}, \frac{1}{7}, \frac{1}{3}, \frac{1}{2}$

2 빈칸에 들어갈 분수 중에서 가장 작은 단위분수는 무엇일까요? $\frac{1}{4}$

$\boxed{?} > \frac{1}{5}$

3 빈칸에 들어갈 수를 알맞게 쓰세요.

• 12의 $\frac{1}{3}$ 은 $\boxed{4}$ 입니다. $12 \div 3 = 4$

• 12의 $\frac{2}{3}$ 는 $\boxed{8}$ 입니다. $12 \div 3 \times 2 = 8$

4 표시된 곳의 위치를 분수로 쓰세요.

$\boxed{\frac{2}{10}}$ $\boxed{\frac{5}{10}}$ $\boxed{\frac{9}{10}}$

5 만두 32개 중에서 $\frac{3}{8}$ 을 먹었습니다. 남은 만두는 몇 개일까요? 20개

먹은 만두는 $32 \div 8 \times 3 = 12$(개)이므로 남은 만두는 $32 - 12 = 20$(개)입니다.

6 $100 \times \frac{0}{21}$ 을 계산하면 얼마일까요? 0

▶ 정답 및 해설 1쪽

7 $\frac{3}{1} + \frac{7}{1}$ 은 얼마일까요? 10

8 6을 분모가 3인 분수로 쓰세요. $\frac{18}{3}$

$6 = \frac{3 \times 6}{3} = \frac{18}{3}$

9 1보다 작은 분수에 모두 ○표 하세요.

$\frac{7}{6}$ $2\frac{1}{4}$ $\left(\frac{3}{5}\right)$ $\left(\frac{1}{9}\right)$ $\frac{8}{8}$ $\left(\frac{9}{10}\right)$

10 주어진 수 카드 중 3장을 이용하여 가장 작은 대분수를 만드세요. $1\frac{2}{4}$

11 크기가 같은 분수끼리 짝 지어진 것에 ○표 하세요.

$\left(1\frac{4}{5}, \frac{8}{5}\right)$ $\left(\frac{23}{7}, 2\frac{3}{7}\right)$ $\left(3\frac{3}{4}, \frac{15}{4}\right)$

$1\frac{4}{5} = \frac{5 \times 1 + 4}{5} = \frac{9}{5}$ $2\frac{3}{7} = \frac{7 \times 2 + 3}{7} = \frac{17}{7}$ $3\frac{3}{4} = \frac{4 \times 3 + 3}{4} = \frac{15}{4}$

12 ☐ 안에 알맞은 분수를 쓰세요.

$\frac{2}{12} + \frac{\boxed{9}}{12} = \frac{11}{12}$

이제 진짜로 시작해 볼까~?

1 $\frac{1}{2}$과 크기가 같은 분수

절반을 나타내는 다양한 분수들

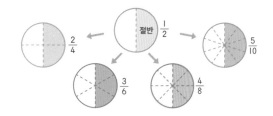

$$\frac{1}{2} = \frac{2}{4} = \frac{3}{6} = \frac{4}{8} = \frac{5}{10} = \cdots$$

▶ 개념 익히기 1

절반을 나타내는 분수에 모두 ○표 하세요. (2개)

01

$\boxed{\frac{1}{2}}$ $\frac{4}{6}$ $\boxed{\frac{5}{10}}$ $\frac{2}{20}$ $\frac{16}{16}$

02

$\frac{49}{20}$ $\boxed{\frac{4}{8}}$ $\frac{0}{12}$ $\frac{5}{15}$ $\boxed{\frac{7}{14}}$

03

$\frac{6}{26}$ $\frac{1}{1}$ $\boxed{\frac{20}{40}}$ $\boxed{\frac{50}{100}}$ $\frac{22}{11}$

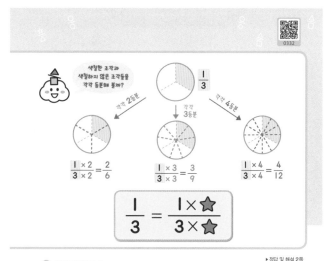

절반이라는 크기는 변하지 않고
전체 조각 수도 ⭐배, 색칠한 조각 수도 ⭐배~

$$\frac{1}{2} = \frac{1 \times \bigstar}{2 \times \bigstar}$$

▶ 정답 및 해설 2쪽

▶ 개념 익히기 2

$\frac{1}{2}$과 크기가 같은 분수가 되도록 빈칸에 알맞은 수를 쓰세요.

01

$$\frac{1}{2} = \frac{1 \times \boxed{2}}{2 \times 2} = \frac{\boxed{2}}{4}$$

02

$$\frac{1}{2} = \frac{1 \times 8}{2 \times 8} = \frac{8}{\boxed{16}}$$

03

$$\frac{1}{2} = \frac{1 \times \boxed{11}}{2 \times 11} = \frac{\boxed{11}}{22}$$

2 $\frac{1}{3}$과 크기가 같은 분수

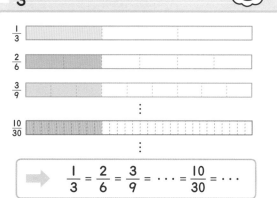

$$\frac{1}{3} = \frac{2}{6} = \frac{3}{9} = \cdots = \frac{10}{30} = \cdots$$

▶ 개념 익히기 1

$\frac{1}{3}$을 나타내는 분수에 모두 ○표 하세요. (2개)

01

$\frac{3}{1}$ $\boxed{\frac{2}{6}}$ $\frac{3}{13}$ $\frac{0}{8}$ $\boxed{\frac{10}{30}}$

02

$\boxed{\frac{3}{9}}$ $\frac{4}{16}$ $\frac{1}{10}$ $\boxed{\frac{8}{24}}$ $\frac{7}{7}$

03

$\frac{7}{20}$ $\frac{13}{19}$ $\boxed{\frac{12}{36}}$ $\frac{3}{4}$ $\boxed{\frac{9}{27}}$

▶ 정답 및 해설 2쪽

▶ 개념 익히기 2

$\frac{1}{3}$과 크기가 같은 분수가 되도록 빈칸에 알맞은 수를 쓰세요.

01

$$\frac{1}{3} = \frac{1 \times \boxed{2}}{3 \times 2} = \frac{\boxed{2}}{6}$$

02

$$\frac{1}{3} = \frac{1 \times 5}{3 \times \boxed{5}} = \frac{5}{\boxed{15}}$$

03

$$\frac{1}{3} = \frac{1 \times \boxed{7}}{3 \times 7} = \frac{\boxed{7}}{21}$$

개념 다지기 1

관계있는 깃끼리 연결하세요.

$$\frac{1 \times 2}{3 \times 2}$$

$$\frac{1 \times 4}{2 \times 4}$$

$$\frac{1 \times 5}{3 \times 5}$$

$$\frac{1 \times 3}{2 \times 3}$$

$$\frac{1 \times 7}{3 \times 7}$$

$$\frac{1 \times 6}{2 \times 6}$$

개념 다지기 2

빈칸에 알맞은 수를 쓰세요.

01
$$\frac{1}{2} = \frac{1 \times \boxed{5}}{2 \times \boxed{5}} = \frac{\boxed{5}}{10}$$

02
$$\frac{1}{3} = \frac{1 \times \boxed{6}}{3 \times \boxed{6}} = \frac{6}{\boxed{18}}$$

03
$$\frac{1}{2} = \frac{1 \times \boxed{7}}{2 \times \boxed{7}} = \frac{\boxed{7}}{14}$$

04
$$\frac{1}{2} = \frac{14}{\boxed{28}}$$

05
$$\frac{1}{3} = \frac{30}{\boxed{90}}$$

06
$$\frac{1}{3} = \frac{\boxed{10}}{30}$$

개념 마무리 1

설명하는 분수를 쓰세요.

01
$\frac{1}{2}$ 과 크기가 같은 분수 중에서 **분자**가 6인 분수 → $\frac{6}{12}$

02
$\frac{1}{2}$ 과 크기가 같은 분수 중에서 **분모**가 20인 분수 → $\frac{10}{20}$

03
$\frac{1}{2}$ 과 크기가 같은 분수 중에서 **분자**가 100인 분수 → $\frac{100}{200}$

04
$\frac{1}{3}$ 과 크기가 같은 분수 중에서 **분모**가 27인 분수 → $\frac{9}{27}$

05
$\frac{1}{3}$ 과 크기가 같은 분수 중에서 **분자**가 5인 분수 → $\frac{5}{15}$

06
$\frac{1}{3}$ 과 크기가 같은 분수 중에서 **분모**가 36인 분수 → $\frac{12}{36}$

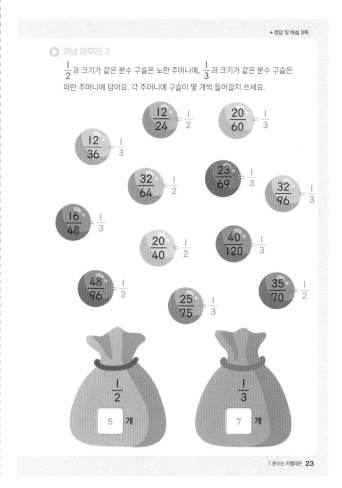

개념 마무리 2

$\frac{1}{2}$ 과 크기가 같은 분수 구슬은 노란 주머니에, $\frac{1}{3}$ 과 크기가 같은 분수 구슬은 파란 주머니에 담아요. 각 주머니에 구슬이 몇 개씩 들어갈지 쓰세요.

$\frac{12}{24} = \frac{1}{2}$ $\frac{20}{60} = \frac{1}{3}$

$\frac{12}{36} = \frac{1}{3}$

$\frac{32}{64} = \frac{1}{2}$ $\frac{23}{69} = \frac{1}{3}$ $\frac{32}{96} = \frac{1}{3}$

$\frac{16}{48} = \frac{1}{3}$

$\frac{20}{40} = \frac{1}{2}$ $\frac{40}{120} = \frac{1}{3}$

$\frac{48}{96} = \frac{1}{2}$ $\frac{35}{70} = \frac{1}{2}$

$\frac{25}{75} = \frac{1}{3}$

$\frac{1}{2}$ 5 개

$\frac{1}{3}$ 7 개

3 쪼개기로 크기가 같은 분수 만들기

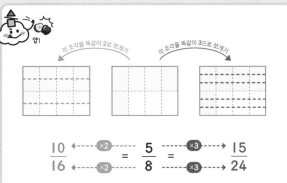

각 조각을 똑같이 2로 쪼개기 각 조각을 똑같이 3으로 쪼개기

$$\frac{10}{16} \xleftrightarrow{\times 2} = \frac{5}{8} = \xrightarrow{\times 3} \frac{15}{24}$$

▶ 개념 익히기 1

그림을 보고 빈칸에 알맞은 수를 쓰세요.

01 $\frac{2}{3}$ 각 조각을 2등분 $\dfrac{4}{6}$

02 $\frac{1}{4}$ 각 조각을 4등분 $\dfrac{4}{16}$

03 $\frac{3}{5}$ 각 조각을 3등분 $\dfrac{9}{15}$

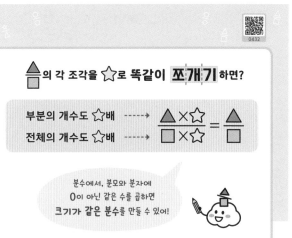

의 각 조각을 ☆로 똑같이 **쪼개기** 하면?

부분의 개수도 ☆배 ⟶ $\dfrac{\triangle \times ☆}{\square \times ☆} = \dfrac{\triangle}{\square}$

전체의 개수도 ☆배 ⟶

분수에서, 분모와 분자에
0이 아닌 같은 수를 곱하면
크기가 같은 분수를 만들 수 있어!

▶ 정답 및 해설 4쪽

▶ 개념 익히기 2

크기가 다른 분수에 ×표 하세요.

01 $\dfrac{5 \times 2}{6 \times 2}$ $\dfrac{5 \times 4}{6 \times 4}$ ~~$\dfrac{5 \times 9}{6 \times 7}$~~ $\dfrac{5 \times 10}{6 \times 10}$

02 $\dfrac{4 \times 5}{7 \times 5}$ $\dfrac{4 \times 6}{7 \times 6}$ $\dfrac{4 \times 3}{7 \times 3}$ ~~$\dfrac{4 \times 4}{7 \times 7}$~~

03 $\dfrac{3 \times 8}{8 \times 8}$ ~~$\dfrac{3 \times 6}{8 \times 3}$~~ $\dfrac{3 \times 7}{8 \times 7}$ $\dfrac{3 \times 11}{8 \times 11}$

▶ 개념 다지기 1

빈칸에 알맞은 수를 쓰세요.

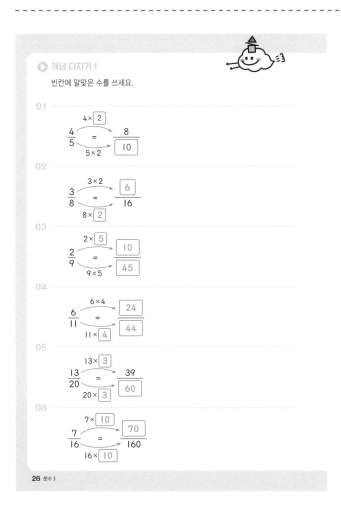

01 $\dfrac{4}{5} \xrightarrow{4 \times \boxed{2}} = \dfrac{8}{\boxed{10}} \xrightarrow{5 \times 2}$

02 $\dfrac{3}{8} \xrightarrow{3 \times 2} = \dfrac{\boxed{6}}{16} \xrightarrow{8 \times \boxed{2}}$

03 $\dfrac{2}{9} \xrightarrow{2 \times \boxed{5}} = \dfrac{\boxed{10}}{\boxed{45}} \xrightarrow{9 \times 5}$

04 $\dfrac{6}{11} \xrightarrow{6 \times 4} = \dfrac{\boxed{24}}{\boxed{44}} \xrightarrow{11 \times \boxed{4}}$

05 $\dfrac{13}{20} \xrightarrow{13 \times \boxed{3}} = \dfrac{39}{\boxed{60}} \xrightarrow{20 \times \boxed{3}}$

06 $\dfrac{7}{16} \xrightarrow{7 \times \boxed{10}} = \dfrac{\boxed{70}}{160} \xrightarrow{16 \times \boxed{10}}$

▶ 정답 및 해설 4쪽

▶ 개념 다지기 2

크기가 같은 분수가 되도록 빈칸에 알맞은 수를 쓰세요.

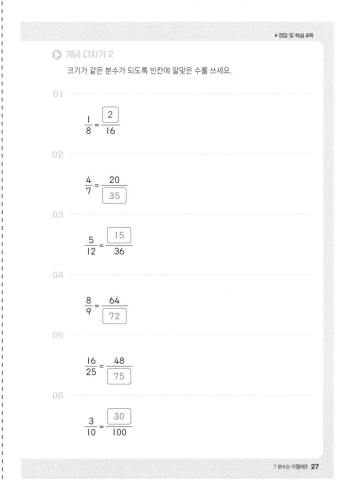

01 $\dfrac{1}{8} = \dfrac{\boxed{2}}{16}$

02 $\dfrac{4}{7} = \dfrac{20}{\boxed{35}}$

03 $\dfrac{5}{12} = \dfrac{\boxed{15}}{36}$

04 $\dfrac{8}{9} = \dfrac{64}{\boxed{72}}$

05 $\dfrac{16}{25} = \dfrac{48}{\boxed{75}}$

06 $\dfrac{3}{10} = \dfrac{\boxed{30}}{100}$

▶ 개념 마무리 1

그기기 같은 분수끼리 연결하세요.

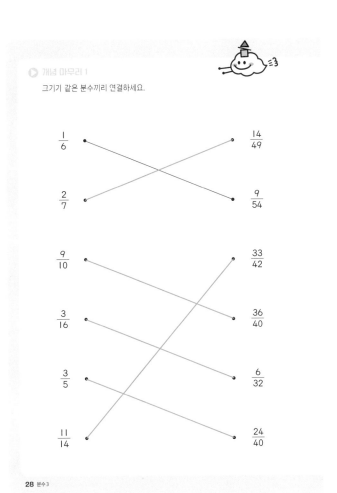

$\dfrac{1}{6}$ $\dfrac{14}{49}$

$\dfrac{2}{7}$ $\dfrac{9}{54}$

$\dfrac{9}{10}$ $\dfrac{33}{42}$

$\dfrac{3}{16}$ $\dfrac{36}{40}$

$\dfrac{3}{5}$ $\dfrac{6}{32}$

$\dfrac{11}{14}$ $\dfrac{24}{40}$

▶ 개념 마무리 2

주어진 분수와 크기가 다른 분수 하나를 찾아 △표 하세요.

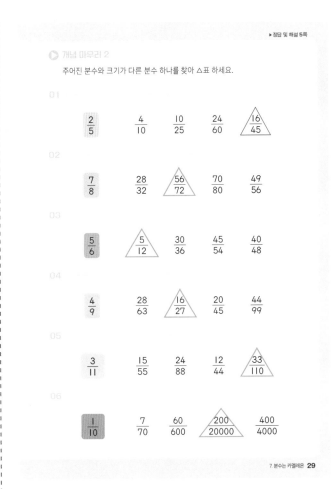

01 $\dfrac{2}{5}$ $\dfrac{4}{10}$ $\dfrac{10}{25}$ $\dfrac{24}{60}$ △$\dfrac{16}{45}$

02 $\dfrac{7}{8}$ $\dfrac{28}{32}$ △$\dfrac{56}{72}$ $\dfrac{70}{80}$ $\dfrac{49}{56}$

03 $\dfrac{5}{6}$ △$\dfrac{5}{12}$ $\dfrac{30}{36}$ $\dfrac{45}{54}$ $\dfrac{40}{48}$

04 $\dfrac{4}{9}$ $\dfrac{28}{63}$ △$\dfrac{16}{27}$ $\dfrac{20}{45}$ $\dfrac{44}{99}$

05 $\dfrac{3}{11}$ $\dfrac{15}{55}$ $\dfrac{24}{88}$ $\dfrac{12}{44}$ △$\dfrac{33}{110}$

06 $\dfrac{1}{10}$ $\dfrac{7}{70}$ $\dfrac{60}{600}$ △$\dfrac{200}{20000}$ $\dfrac{400}{4000}$

묶기로 크기가 같은 분수 만들기

이번엔, 묶어 볼까?

2씩 묶기 3씩 묶기

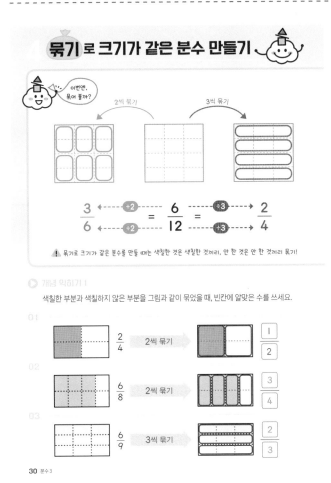

$\dfrac{3}{6}$ ←(÷2)= $\dfrac{6}{12}$ =(÷3)→ $\dfrac{2}{4}$

⚠ 묶기로 크기가 같은 분수를 만들 때는 색칠한 것은 색칠한 것끼리, 안 한 것은 안 한 것끼리 묶기!

▶ 개념 익히기 1

색칠한 부분과 색칠하지 않은 부분을 그림과 같이 묶었을 때, 빈칸에 알맞은 수를 쓰세요.

01 $\dfrac{2}{4}$ 2씩 묶기 $\dfrac{1}{2}$

02 $\dfrac{6}{8}$ 2씩 묶기 $\dfrac{3}{4}$

03 $\dfrac{6}{9}$ 3씩 묶기 $\dfrac{2}{3}$

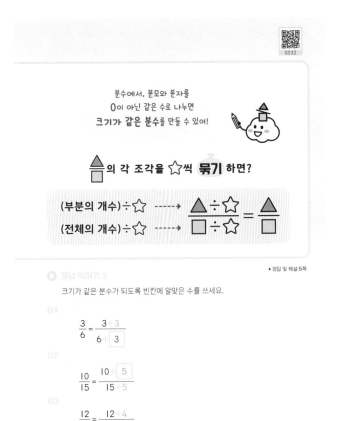

분수에서, 분모와 분자를
0이 아닌 같은 수로 나누면
크기가 같은 분수를 만들 수 있어!

△/□의 각 조각을 ☆씩 묶기 하면?

(부분의 개수)÷☆ ⟶ △÷☆ / □÷☆ = △/□
(전체의 개수)÷☆ ⟶

▶ 개념 익히기 2

크기가 같은 분수가 되도록 빈칸에 알맞은 수를 쓰세요.

01 $\dfrac{3}{6} = \dfrac{3÷3}{6÷3}$

02 $\dfrac{10}{15} = \dfrac{10÷5}{15÷5}$

03 $\dfrac{12}{16} = \dfrac{12÷4}{16÷4}$

개념 다지기 1

묶기로 크기가 같은 분수를 만들었습니다. 알맞은 그림에 ○표 하세요.

01

$$\frac{4}{10} = \frac{4 \div 2}{10 \div 2}$$

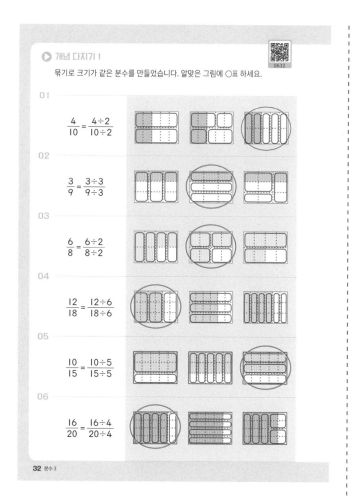

02

$$\frac{3}{9} = \frac{3 \div 3}{9 \div 3}$$

03

$$\frac{6}{8} = \frac{6 \div 2}{8 \div 2}$$

04

$$\frac{12}{18} = \frac{12 \div 6}{18 \div 6}$$

05

$$\frac{10}{15} = \frac{10 \div 5}{15 \div 5}$$

06

$$\frac{16}{20} = \frac{16 \div 4}{20 \div 4}$$

개념 다지기 2

크기가 같은 분수가 되도록 빈칸에 알맞은 수를 쓰세요.

01

$$\frac{5}{10} = \frac{5 \div \boxed{5}}{10 \div \boxed{5}} = \frac{\boxed{1}}{2}$$

02

$$\frac{10}{12} = \frac{10 \div \boxed{2}}{12 \div \boxed{2}} = \frac{5}{\boxed{6}}$$

03

$$\frac{24}{30} = \frac{24 \div \boxed{3}}{30 \div \boxed{3}} = \frac{\boxed{8}}{10}$$

04

$$\frac{6}{14} = \frac{3}{\boxed{7}}$$

05

$$\frac{21}{28} = \frac{\boxed{3}}{4}$$

06

$$\frac{15}{45} = \frac{\boxed{3}}{9}$$

개념 마무리 1

주어진 분수와 크기가 같은 분수에 ○표 하세요.

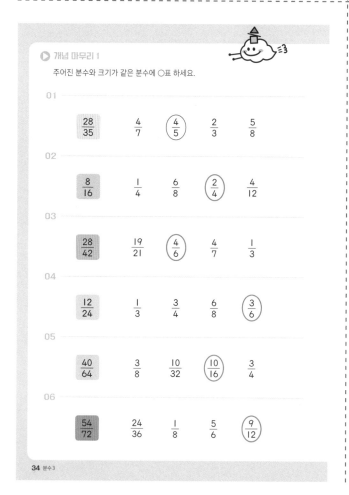

01 $\frac{28}{35}$ $\quad \frac{4}{7} \quad \left(\frac{4}{5}\right) \quad \frac{2}{3} \quad \frac{5}{8}$

02 $\frac{8}{16}$ $\quad \frac{1}{4} \quad \frac{6}{8} \quad \left(\frac{2}{4}\right) \quad \frac{4}{12}$

03 $\frac{28}{42}$ $\quad \frac{19}{21} \quad \left(\frac{4}{6}\right) \quad \frac{4}{7} \quad \frac{1}{3}$

04 $\frac{12}{24}$ $\quad \frac{1}{3} \quad \frac{3}{4} \quad \frac{6}{8} \quad \left(\frac{3}{6}\right)$

05 $\frac{40}{64}$ $\quad \frac{3}{8} \quad \frac{10}{32} \quad \left(\frac{10}{16}\right) \quad \frac{3}{4}$

06 $\frac{54}{72}$ $\quad \frac{24}{36} \quad \frac{1}{8} \quad \frac{5}{6} \quad \left(\frac{9}{12}\right)$

개념 마무리 2

크기가 같은 분수끼리 짝 지어진 그림에 모두 ○표 하세요.

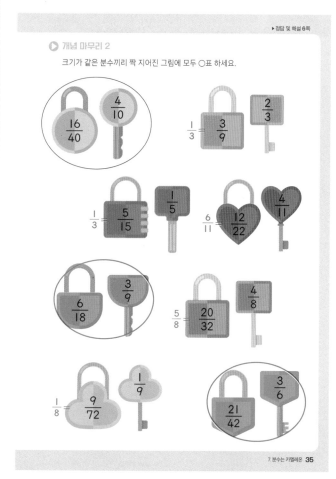

크기가 같은 분수 만들기

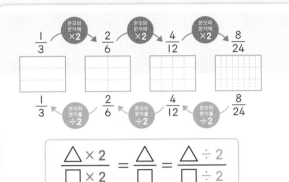

$$\frac{1}{3} \xrightarrow{\text{분모와 분자에} \times 2} \frac{2}{6} \xrightarrow{\text{분모와 분자에} \times 2} \frac{4}{12} \xrightarrow{\text{분모와 분자에} \times 2} \frac{8}{24}$$

$$\frac{1}{3} \xleftarrow{\text{분모와 분자를} \div 2} \frac{2}{6} \xleftarrow{\text{분모와 분자를} \div 2} \frac{4}{12} \xleftarrow{\text{분모와 분자를} \div 2} \frac{8}{24}$$

$$\frac{\triangle \times 2}{\square \times 2} = \frac{\triangle}{\square} = \frac{\triangle \div 2}{\square \div 2}$$

▶ 개념 익히기 1

크기가 다른 분수에 ×표 하세요.

01

$\dfrac{1}{2}$ \qquad $\dfrac{2}{4}$ \qquad $\dfrac{\cancel{6}}{\cancel{8}}$ \qquad $\dfrac{10}{20}$

02

$\dfrac{2}{5}$ \qquad $\dfrac{4}{10}$ \qquad $\dfrac{\cancel{12}}{\cancel{12}}$ \qquad $\dfrac{14}{35}$

03

$\dfrac{2}{6}$ \qquad $\dfrac{4}{12}$ \qquad $\dfrac{12}{36}$ \qquad $\dfrac{\cancel{16}}{\cancel{24}}$

$$\frac{\triangle}{\square} = \frac{\triangle \times \bullet}{\square \times \bullet}$$

$$\frac{\triangle}{\square} = \frac{\triangle \div \bullet}{\square \div \bullet}$$

분모와 분자에
0이 아닌 같은 수를 곱해도,
0이 아닌 같은 수로 나누어도
분수의 크기는
변하지 않아요.

$$\frac{\triangle \times \bullet}{\square \times \bullet} = \frac{\triangle}{\square} = \frac{\triangle \div \bullet}{\square \div \bullet}$$

단, ●와 ●는
0이 아니야.

▶ 정답 및 해설 7쪽

▶ 개념 익히기 2

크기가 같은 분수가 되도록 빈칸에 알맞은 수를 쓰세요.

01

$$\frac{8 \times \boxed{3}}{14 \times 3} = \frac{8}{14} = \frac{8 \div 2}{14 \div \boxed{2}}$$

02

$$\frac{10 \times 9}{15 \times \boxed{9}} = \frac{10}{15} = \frac{10 \div \boxed{5}}{15 \div 5}$$

03

$$\frac{12 \times \boxed{4}}{\boxed{18} \times 4} = \frac{12}{18} = \frac{\boxed{12} \div 6}{18 \div \boxed{6}}$$

▶ 개념 다지기 1

빈칸에 알맞은 수를 쓰세요.

01

$$\frac{42}{63} = \frac{42 \div \boxed{7}}{63 \div \boxed{7}} = \frac{\boxed{6}}{9}$$

02

$$\frac{9}{15} = \frac{9 \times \boxed{3}}{15 \times \boxed{3}} = \frac{27}{\boxed{45}}$$

03

$$\frac{44}{48} = \frac{44 \div \boxed{4}}{48 \div \boxed{4}} = \frac{11}{\boxed{12}}$$

04

$$\frac{25}{30} = \frac{25 \times \boxed{4}}{30 \times \boxed{4}} = \frac{100}{\boxed{120}}$$

05

$$\frac{16}{96} = \frac{16 \div \boxed{8}}{\boxed{96} \div 8} = \frac{\boxed{2}}{12}$$

06

$$\frac{6}{22} = \frac{\boxed{6} \times 4}{22 \times \boxed{4}} = \frac{24}{\boxed{88}}$$

▶ 정답 및 해설 7쪽

▶ 개념 다지기 2

크기가 같은 분수가 되도록 빈칸에 알맞은 수를 쓰세요.

01

$$\frac{3}{\boxed{4}} = \frac{9}{12} = \frac{\boxed{18}}{24}$$

02

$$\frac{4}{9} = \frac{8}{18} = \frac{32}{\boxed{72}}$$

03

$$\frac{1}{\boxed{4}} = \frac{\boxed{5}}{20} = \frac{15}{60}$$

04

$$\frac{4}{7} = \frac{20}{\boxed{35}} = \frac{40}{70}$$

05

$$\frac{6}{\boxed{10}} = \frac{\boxed{30}}{50} = \frac{120}{200}$$

06

$$\frac{1}{10} = \frac{\boxed{10}}{100} = \frac{100}{1000}$$

정답 및 해설 **7**

개념 마무리 1

설명하는 분수를 쓰세요.

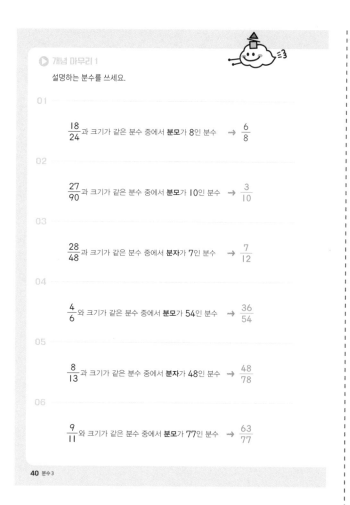

01 $\dfrac{18}{24}$과 크기가 같은 분수 중에서 **분모**가 8인 분수 → $\dfrac{6}{8}$

02 $\dfrac{27}{90}$과 크기가 같은 분수 중에서 **분모**가 10인 분수 → $\dfrac{3}{10}$

03 $\dfrac{28}{48}$과 크기가 같은 분수 중에서 **분자**가 7인 분수 → $\dfrac{7}{12}$

04 $\dfrac{4}{6}$와 크기가 같은 분수 중에서 **분모**가 54인 분수 → $\dfrac{36}{54}$

05 $\dfrac{8}{13}$과 크기가 같은 분수 중에서 **분자**가 48인 분수 → $\dfrac{48}{78}$

06 $\dfrac{9}{11}$와 크기가 같은 분수 중에서 **분모**가 77인 분수 → $\dfrac{63}{77}$

40 분수 3

개념 마무리 2

수 카드로 주어진 분수와 크기가 같은 분수를 만드세요.

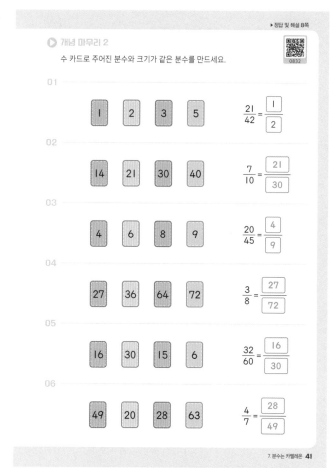

01 [1] [2] [3] [5] $\dfrac{21}{42} = \dfrac{\boxed{1}}{\boxed{2}}$

02 [14] [21] [30] [40] $\dfrac{7}{10} = \dfrac{\boxed{21}}{\boxed{30}}$

03 [4] [6] [8] [9] $\dfrac{20}{45} = \dfrac{\boxed{4}}{\boxed{9}}$

04 [27] [36] [64] [72] $\dfrac{3}{8} = \dfrac{\boxed{27}}{\boxed{72}}$

05 [16] [30] [15] [6] $\dfrac{32}{60} = \dfrac{\boxed{16}}{\boxed{30}}$

06 [49] [20] [28] [63] $\dfrac{4}{7} = \dfrac{\boxed{28}}{\boxed{49}}$

7. 분수는 카멜레온 41

단원 마무리

지금까지 크기가 같은 분수에 대해 살펴보았습니다.
얼마나 잘 이해했는지 확인해 봅시다.

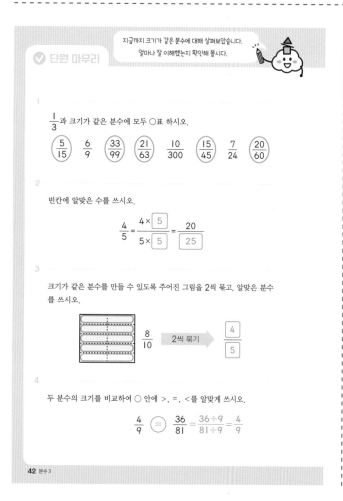

1 $\dfrac{1}{3}$과 크기가 같은 분수에 모두 ○표 하시오.

ⓞ$\dfrac{5}{15}$ $\dfrac{6}{9}$ ⓞ$\dfrac{33}{99}$ ⓞ$\dfrac{21}{63}$ $\dfrac{10}{300}$ ⓞ$\dfrac{15}{45}$ $\dfrac{7}{24}$ ⓞ$\dfrac{20}{60}$

2 빈칸에 알맞은 수를 쓰시오.

$$\dfrac{4}{5} = \dfrac{4 \times \boxed{5}}{5 \times \boxed{5}} = \dfrac{20}{\boxed{25}}$$

3 크기가 같은 분수를 만들 수 있도록 주어진 그림을 2씩 묶고, 알맞은 분수를 쓰시오.

$\dfrac{8}{10}$ [2씩 묶기] $\dfrac{\boxed{4}}{\boxed{5}}$

4 두 분수의 크기를 비교하여 ○ 안에 >, =, <를 알맞게 쓰시오.

$\dfrac{4}{9}$ ⓧ $\dfrac{36}{81} = \dfrac{36 \div 9}{81 \div 9} = \dfrac{4}{9}$

42 분수 3

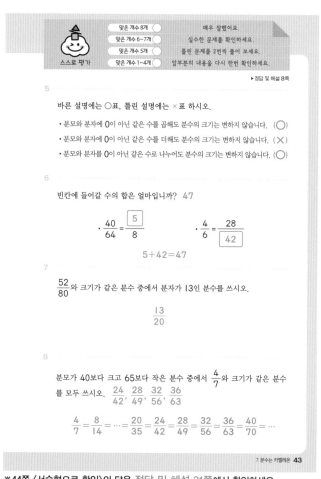

맞은 개수 8개	매우 잘했어요.
맞은 개수 6~7개	실수한 문제를 확인하세요.
맞은 개수 5개	틀린 문제를 2번씩 풀어 보세요.
스스로 평가 맞은 개수 1~4개	앞부분의 내용을 다시 한번 확인하세요.

5 바른 설명에는 ○표, 틀린 설명에는 ×표 하시오.

• 분모와 분자에 0이 아닌 같은 수를 곱해도 분수의 크기는 변하지 않습니다. (○)

• 분모와 분자에 0이 아닌 같은 수를 더해도 분수의 크기는 변하지 않습니다. (×)

• 분모와 분자를 0이 아닌 같은 수로 나누어도 분수의 크기는 변하지 않습니다. (○)

6 빈칸에 들어갈 수의 합은 얼마입니까? 47

• $\dfrac{40}{64} = \dfrac{\boxed{5}}{8}$ • $\dfrac{4}{6} = \dfrac{28}{\boxed{42}}$

5+42=47

7 $\dfrac{52}{80}$와 크기가 같은 분수 중에서 분자가 13인 분수를 쓰시오.

$\dfrac{13}{20}$

8 분모가 40보다 크고 65보다 작은 분수 중에서 $\dfrac{4}{7}$와 크기가 같은 분수를 모두 쓰시오. $\dfrac{24}{42}, \dfrac{28}{49}, \dfrac{32}{56}, \dfrac{36}{63}$

$\dfrac{4}{7} = \dfrac{8}{14} = \cdots = \dfrac{20}{35} = \dfrac{24}{42} = \dfrac{28}{49} = \dfrac{32}{56} = \dfrac{36}{63} = \dfrac{40}{70} = \cdots$

7. 분수는 카멜레온 43

※44쪽 〈서술형으로 확인〉의 답은 정답 및 해설 31쪽에서 확인하세요.

1 배수

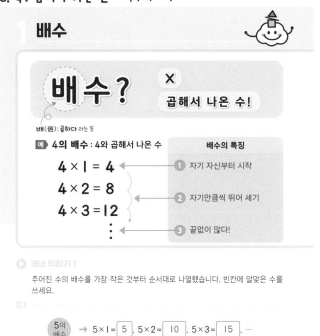

배(倍): 곱하다 라는 뜻

예 4의 배수 : 4와 곱해서 나온 수

$4 \times 1 = 4$
$4 \times 2 = 8$
$4 \times 3 = 12$

배수의 특징

1 자기 자신부터 시작
2 자기만큼씩 뛰어 세기
3 끝없이 많다!

▶ 개념 익히기 1

주어진 수의 배수를 가장 작은 것부터 순서대로 나열했습니다. 빈칸에 알맞은 수를 쓰세요.

01
5의 배수 → $5 \times 1 = \boxed{5}$, $5 \times 2 = \boxed{10}$, $5 \times 3 = \boxed{15}$, …

02
7의 배수 → $7 \times 1 = \boxed{7}$, $7 \times 2 = \boxed{14}$, $7 \times 3 = \boxed{21}$, …

03
9의 배수 → $9 \times 1 = \boxed{9}$, $9 \times 2 = \boxed{18}$, $9 \times 3 = \boxed{27}$, …

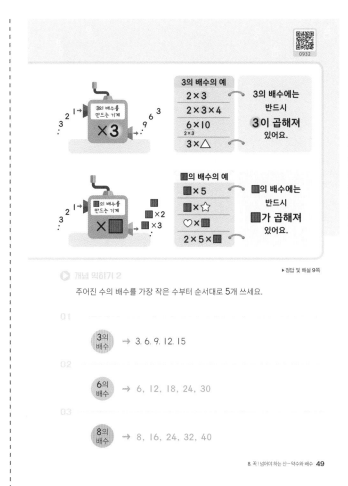

▶ 정답 및 해설 9쪽

▶ 개념 익히기 2

주어진 수의 배수를 가장 작은 수부터 순서대로 5개 쓰세요.

01
3의 배수 → 3, 6, 9, 12, 15

02
6의 배수 → 6, 12, 18, 24, 30

03
8의 배수 → 8, 16, 24, 32, 40

▶ 개념 다지기 1

주어진 수의 배수에 모두 ○표 하세요. (3개)

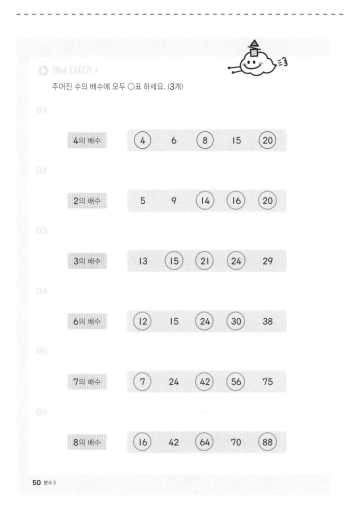

01
4의 배수 ④ 6 ⑧ 15 ⑳

02
2의 배수 5 9 ⑭ ⑯ ⑳

03
3의 배수 13 ⑮ ㉑ ㉔ 29

04
6의 배수 ⑫ 15 ㉔ ㉚ 38

05
7의 배수 ⑦ 24 ㊷ ㊽ 75

06
8의 배수 ⑯ 42 ㊽ 70 ㊻

▶ 정답 및 해설 9쪽

▶ 개념 다지기 2

주어진 수의 배수를 찾아 ○표 하세요.

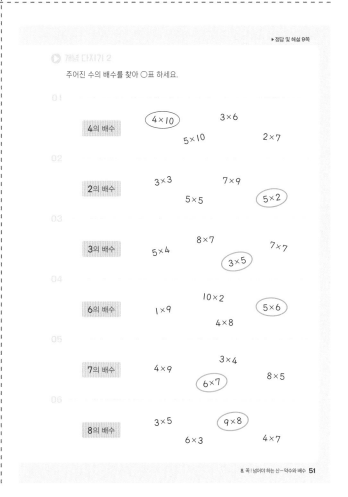

01
4의 배수 ④×10 3×6 5×10 2×7

02
2의 배수 3×3 7×9 5×5 ⑤×2

03
3의 배수 5×4 8×7 7×7 ③×5

04
6의 배수 1×9 10×2 ⑤×6 4×8

05
7의 배수 4×9 3×4 ⑥×7 8×5

06
8의 배수 3×5 ⑨×8 6×3 4×7

정답 및 해설 **9**

개념 마무리 1

주어진 수의 배수를 찾아 ○표 하세요.

01
6의 배수 | 2×5 $2 \times 2 \times 5$ $(7 \times 2 \times 3)$

02
10의 배수 | 7×2 $2 \times 2 \times 3$ $(2 \times 3 \times 5)$

03
8의 배수 | $(2 \times 2 \times 2 \times 3)$ $2 \times 2 \times 5$ $3 \times 2 \times 7$

04
9의 배수 | $(3 \times 3 \times 7)$ $2 \times 2 \times 2$ $3 \times 5 \times 7$

05
12의 배수 | 2×2 $(2 \times 2 \times 3 \times 5)$ $2 \times 2 \times 2 \times 2$

06
4의 배수 | 2×7 $(2 \times 2 \times 2 \times 5)$ $2 \times 3 \times 3 \times 3$

개념 마무리 2

? 안에 들어갈 수 없는 수에 ×표 하세요.

01
2×3은 ? 의 배수입니다.
2 3 6(×) 6

02
9×5는 ? 의 배수입니다.
3 6(×) 9 45

03
$3 \times 4 \times 7$은 ? 의 배수입니다.
2 21 12 20(×)

04
$5 \times 8 \times 11$은 ? 의 배수입니다.
4 33(×) 20 55

05
$3 \times 3 \times 3 \times 3$은 ? 의 배수입니다.
3 9 18(×) 27

06
$2 \times 2 \times 5 \times 7$은 ? 의 배수입니다.
4 10 14 21(×)

2 약수

약수? 묶어서 깔끔하게 나누어떨어지게 하는 수! 나머지가 0

약(約): 묶다 라는 뜻

예 4의 약수 : 4를 나누어떨어지게 하는 수

$4 \div 1 = 4$ $4 \div 2 = 2$ $4 \div 3 = 1 \cdots 1$ $4 \div 4 = 1$

➡ 4의 약수: 1, 2, 4

⚠ 모든 수는 1과 자기 자신을 약수로 갖습니다.

개념 익히기 1

나눗셈식을 보고 주어진 수의 약수에 모두 ○표 하세요.

01
6의 약수 |
$6 \div (1) = 6$ $6 \div (2) = 3$ $6 \div (3) = 2$
$6 \div 4 = 1 \cdots 2$ $6 \div 5 = 1 \cdots 1$ $6 \div (6) = 1$

02
7의 약수 |
$7 \div (1) = 7$ $7 \div 2 = 3 \cdots 1$ $7 \div 3 = 2 \cdots 1$
$7 \div 4 = 1 \cdots 3$ $7 \div 5 = 1 \cdots 2$ $7 \div 6 = 1 \cdots 1$ $7 \div (7) = 1$

03
8의 약수 |
$8 \div (1) = 8$ $8 \div (2) = 4$ $8 \div 3 = 2 \cdots 2$ $8 \div (4) = 2$
$8 \div 5 = 1 \cdots 3$ $8 \div 6 = 1 \cdots 2$ $8 \div 7 = 1 \cdots 1$ $8 \div (8) = 1$

나눗셈을 곱셈으로 쓰면
$\triangle \div \square = \bigcirc$
$\square \times \bigcirc = \triangle$

÷로 4의 약수 찾기	X로 4의 약수 찾기
$4 \div 1 = 4$	$1 \times 4 = 4$
$4 \div 2 = 2$	$2 \times 2 = 4$
$4 \div 4 = 1$	$4 \times 1 = 4$

➡ 4의 약수: 1, 2, 4

곱해진 수들이 약수입니다.

개념 익히기 2

약수인지 아닌지 확인하는 나눗셈식을 쓰고, 괄호에서 알맞은 것에 ○표 하세요.

01
5가 32의 약수일까?
➡ 확인하는 나눗셈식 : $32 \div 5 = 6 \cdots 2$
➡ 5는 32의 약수(가 아닙니다 입니다).

02
7이 28의 약수일까?
➡ 확인하는 나눗셈식 : $28 \div 7 = 4$
➡ 7은 28의 약수(가 아닙니다. 입니다).

03
8이 36의 약수일까?
➡ 확인하는 나눗셈식 : $36 \div 8 = 4 \cdots 4$
➡ 8은 36의 약수(가 아닙니다 입니다).

▶ 개념 다지기 1

나눗셈을 이용하여 주어진 수의 약수가 <u>아닌</u> 수를 찾아 ×표 하세요.

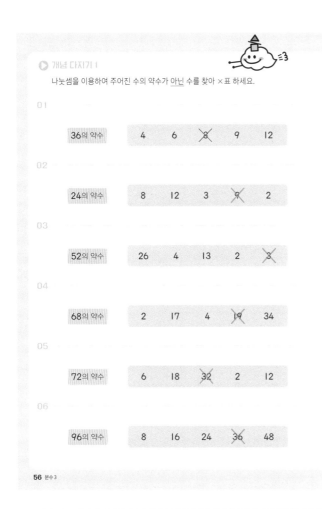

01 36의 약수 4 6 8̷ 9 12

02 24의 약수 8 12 3 9̷ 2

03 52의 약수 26 4 13 2 3̷

04 68의 약수 2 17 4 1̷9̷ 34

05 72의 약수 6 18 3̷2̷ 2 12

06 96의 약수 8 16 24 3̷6̷ 48

▶ 개념 다지기 2

나눗셈식을 곱셈식으로 바꾸어 약수를 찾으세요.

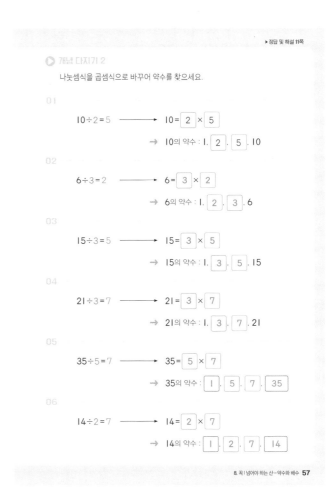

01 $10 \div 2 = 5$ ⟶ $10 = \boxed{2} \times \boxed{5}$
→ 10의 약수 : 1 . $\boxed{2}$. $\boxed{5}$. 10

02 $6 \div 3 = 2$ ⟶ $6 = \boxed{3} \times \boxed{2}$
→ 6의 약수 : 1 . $\boxed{2}$. $\boxed{3}$. 6

03 $15 \div 3 = 5$ ⟶ $15 = \boxed{3} \times \boxed{5}$
→ 15의 약수 : 1 . $\boxed{3}$. $\boxed{5}$. 15

04 $21 \div 3 = 7$ ⟶ $21 = \boxed{3} \times \boxed{7}$
→ 21의 약수 : 1 . $\boxed{3}$. $\boxed{7}$. 21

05 $35 \div 5 = 7$ ⟶ $35 = \boxed{5} \times \boxed{7}$
→ 35의 약수 : $\boxed{1}$. $\boxed{5}$. $\boxed{7}$. $\boxed{35}$

06 $14 \div 2 = 7$ ⟶ $14 = \boxed{2} \times \boxed{7}$
→ 14의 약수 : $\boxed{1}$. $\boxed{2}$. $\boxed{7}$. $\boxed{14}$

▶ 개념 마무리 1

주어진 수를 서로 다른 곱셈식으로 나타내어 보고, 약수를 모두 쓰세요.

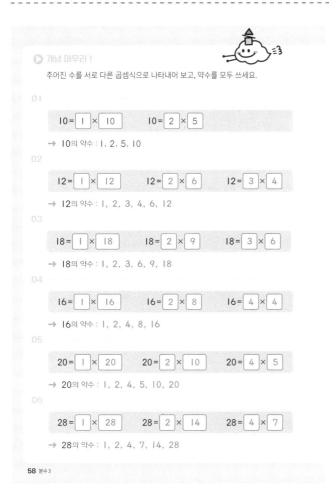

01 $10 = \boxed{1} \times \boxed{10}$ $10 = \boxed{2} \times \boxed{5}$
→ 10의 약수 : 1, 2, 5, 10

02 $12 = \boxed{1} \times \boxed{12}$ $12 = \boxed{2} \times \boxed{6}$ $12 = \boxed{3} \times \boxed{4}$
→ 12의 약수 : 1, 2, 3, 4, 6, 12

03 $18 = \boxed{1} \times \boxed{18}$ $18 = \boxed{2} \times \boxed{9}$ $18 = \boxed{3} \times \boxed{6}$
→ 18의 약수 : 1, 2, 3, 6, 9, 18

04 $16 = \boxed{1} \times \boxed{16}$ $16 = \boxed{2} \times \boxed{8}$ $16 = \boxed{4} \times \boxed{4}$
→ 16의 약수 : 1, 2, 4, 8, 16

05 $20 = \boxed{1} \times \boxed{20}$ $20 = \boxed{2} \times \boxed{10}$ $20 = \boxed{4} \times \boxed{5}$
→ 20의 약수 : 1, 2, 4, 5, 10, 20

06 $28 = \boxed{1} \times \boxed{28}$ $28 = \boxed{2} \times \boxed{14}$ $28 = \boxed{4} \times \boxed{7}$
→ 28의 약수 : 1, 2, 4, 7, 14, 28

▶ 개념 마무리 2

주어진 수의 약수를 모두 쓰세요.

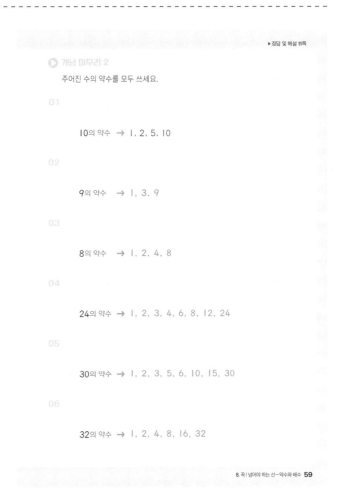

01 10의 약수 → 1, 2, 5, 10

02 9의 약수 → 1, 3, 9

03 8의 약수 → 1, 2, 4, 8

04 24의 약수 → 1, 2, 3, 4, 6, 8, 12, 24

05 30의 약수 → 1, 2, 3, 5, 6, 10, 15, 30

06 32의 약수 → 1, 2, 4, 8, 16, 32

3 약수와 배수의 관계

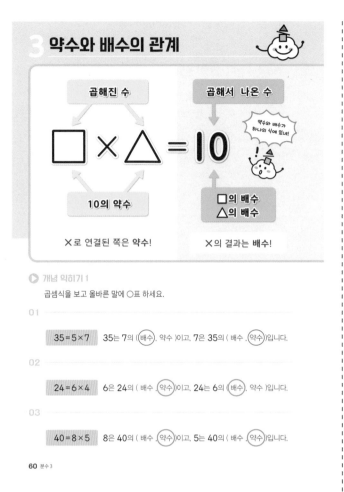

곱해진 수 / 곱해서 나온 수

□ × △ =10

약수와 배수가 하나의 식에 있네!

10의 약수

□의 배수 △의 배수

×로 연결된 쪽은 약수! ×의 결과는 배수!

▶ 개념 익히기 1

곱셈식을 보고 올바른 말에 ○표 하세요.

01
35=5×7 35는 7의 ((배수), 약수)이고, 7은 35의 (배수 ,(약수))입니다.

02
24=6×4 6은 24의 (배수 ,(약수))이고, 24는 6의 ((배수), 약수)입니다.

03
40=8×5 8은 40의 (배수 ,(약수))이고, 5는 40의 (배수 ,(약수))입니다.

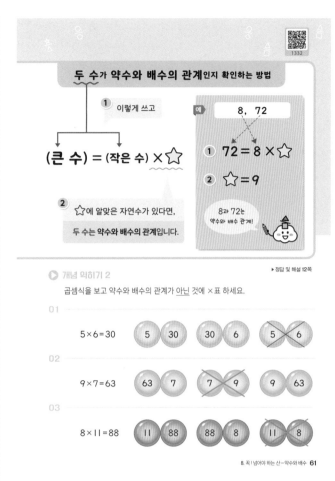

두 수가 약수와 배수의 관계인지 확인하는 방법

① 이렇게 쓰고

(큰 수) = (작은 수) × ☆

② ☆에 알맞은 자연수가 있다면, 두 수는 약수와 배수의 관계입니다.

예 8, 72

① 72 = 8 × ☆
② ☆ = 9

8과 72는 약수와 배수 관계!

▶ 개념 익히기 2 ▶ 정답 및 해설 12쪽

곱셈식을 보고 약수와 배수의 관계가 아닌 것에 ×표 하세요.

01
5×6=30 5 30 30 6 5̸ 6̸

02
9×7=63 63 7 7̸ 9̸ 9 63

03
8×11=88 11 88 88 8 1̸1̸ 8̸

▶ 개념 다지기 1

곱셈식을 보고 빈칸에 알맞은 수 또는 말을 쓰세요.

01
2×3=6
2 와 3 은 6 의 약수입니다.
6 은 2 와 3 의 배수입니다.

02
4×7=28
4 와 7은 28 의 약수입니다.
28은 4 와 7 의 배수입니다.

03
6×8=48
6 과 8 은 48 의 약수입니다.
48 은 6 과 8 의 배수입니다.

04
8×9=72
8과 9는 72 의 약수 입니다.
72 는 8과 9의 배수 입니다.

05
4×5=20
4와 5 는 20의 약수 입니다.
20은 4와 5 의 배수 입니다.

06
7×6=42
7 과 6 은 42 의 약수 입니다.
42 는 7 과 6 의 배수 입니다.

▶ 정답 및 해설 12쪽

▶ 개념 다지기 2

곱셈식을 보고 빈칸에 알맞은 수를 쓰세요.

01
20=1×20 20=2×10 20=4×5
→ 20은 1 , 2 , 4 , 5 , 10 , 20 의 배수입니다.

02
14=1×14 14=2×7
→ 1 , 2 , 7 , 14 는 14의 약수입니다.

03
28=1×28 28=2×14 28=4×7
→ 28은 1 , 2 , 4 , 7 , 14 , 28 의 배수입니다.

04
32=1×32 32=2×16 32=4×8
→ 1 , 2 , 4 , 8 , 16 , 32 는 32의 약수입니다.

05
45=1×45 45=3×15 45=5×9
→ 45는 1 , 3 , 5 , 9 , 15 , 45 의 배수입니다.

06
30=1×30 30=2×15 30=3×10 30=5×6
→ 1 , 2 , 3 , 5 , 6 , 10 , 15 , 30 은 30의 약수 입니다.

▶ 개념 마무리 1

두 수가 약수와 배수의 관계인 것에 모두 ○표 하고, 몇 쌍인지 쓰세요.

7 쌍

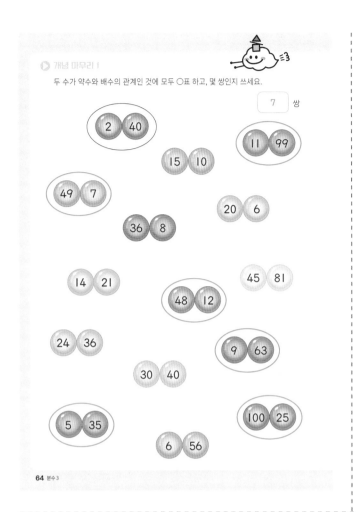

▶ 개념 마무리 2

왼쪽 수가 오른쪽 수의 배수일 때, 빈칸에 들어갈 수 있는 수를 가장 작은 수부터 순서대로 3개 쓰세요.

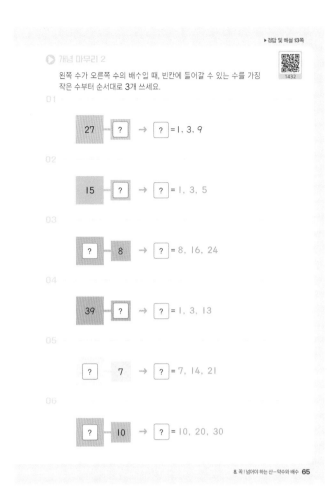

01 27 → ? → ? = 1, 3, 9

02 15 → ? → ? = 1, 3, 5

03 ? — 8 → ? = 8, 16, 24

04 39 → ? → ? = 1, 3, 13

05 ? 7 → ? = 7, 14, 21

06 ? 10 → ? = 10, 20, 30

공배수

공배수 : 공통의 배수

예) 2와 3의 공배수 : 6, 12, 18, …

2의 배수

3의 배수

2와 3의 최소공배수는 6이야.

최소공배수 : 가장 작은 공통의 배수

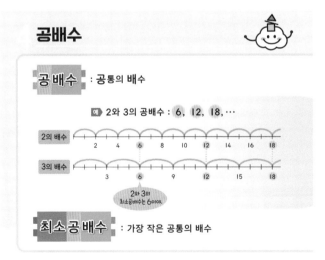

▶ 개념 익히기 1

주어진 수의 배수를 보고, 공배수에 모두 ○표 하세요.

01
3의 배수 : 3, 6, 9, ⑫, 15, 18, 21, ㉔, 27, …
4의 배수 : 4, 8, ⑫, 16, 20, ㉔, 28, 32, …

02
4의 배수 : 4, 8, ⑫, 16, 20, ㉔, 28, 32, ㊱, …
6의 배수 : 6, ⑫, 18, ㉔, 30, ㊱, 42, …

03
9의 배수 : 9, ⑱, 27, ㊱, 45, ㊴, 63, …
6의 배수 : 6, 12, ⑱, 24, 30, ㊱, 42, 48, ㊴, …

"공배수는 **최소공배수의 배수**와 같다!"

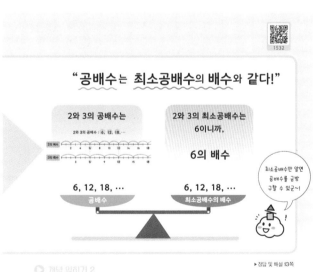

2와 3의 공배수는
2와 3의 공배수 : 6, 12, 18, …

2의 배수
3의 배수

2와 3의 최소공배수는 6이니까,

6의 배수

최소공배수만 알면 공배수를 금방 구할 수 있군~!

6, 12, 18, …
공배수

6, 12, 18, …
최소공배수의 배수

▶ 개념 익히기 2

두 수의 공배수가 다음과 같을 때, 두 수의 최소공배수를 쓰세요.

01
3과 4의 공배수 : 12, 24, 36, 48, …
→ 3과 4의 최소공배수 : 12

02
6과 8의 공배수 : 24, 48, 72, 96, …
→ 6과 8의 최소공배수 : 24

03
8과 20의 공배수 : 40, 80, 120, 160, …
→ 8과 20의 최소공배수 : 40

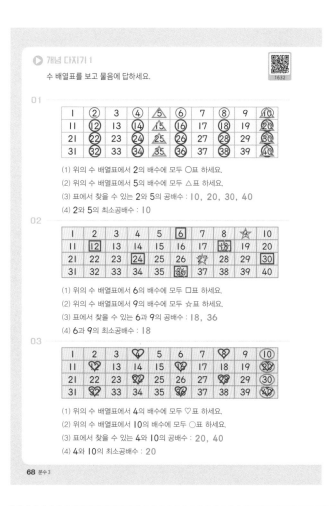

개념 다지기 1

수 배열표를 보고 물음에 답하세요.

01

1	②	3	④	△5	⑥	7	⑧	9	⑩
11	⑫	13	⑭	△15	⑯	17	⑱	19	⑳
21	㉒	23	㉔	△25	㉖	27	㉘	29	㉚
31	㉜	33	㉞	△35	㊱	37	㊳	39	㊵

(1) 위의 수 배열표에서 2의 배수에 모두 ○표 하세요.
(2) 위의 수 배열표에서 5의 배수에 모두 △표 하세요.
(3) 표에서 찾을 수 있는 2와 5의 공배수 : 10, 20, 30, 40
(4) 2와 5의 최소공배수 : 10

02

1	2	3	4	5	6	7	8	☆	10
11	12	13	14	15	16	17	18	19	20
21	22	23	24	25	26	☆	28	29	30
31	32	33	34	35	36	37	38	39	40

(1) 위의 수 배열표에서 6의 배수에 모두 □표 하세요.
(2) 위의 수 배열표에서 9의 배수에 모두 ☆표 하세요.
(3) 표에서 찾을 수 있는 6과 9의 공배수 : 18, 36
(4) 6과 9의 최소공배수 : 18

03

1	2	3	♡	5	6	7	♡	9	⑩
11	♡	13	14	15	♡	17	18	19	㉒
21	22	23	♡	25	26	27	♡	29	㉚
31	♡	33	34	35	♡	37	38	39	㊵

(1) 위의 수 배열표에서 4의 배수에 모두 ♡표 하세요.
(2) 위의 수 배열표에서 10의 배수에 모두 ○표 하세요.
(3) 표에서 찾을 수 있는 4와 10의 공배수 : 20, 40
(4) 4와 10의 최소공배수 : 20

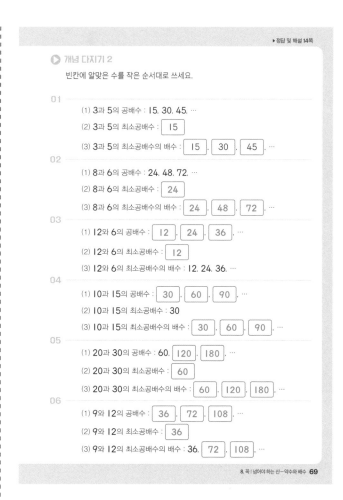

개념 다지기 2

빈칸에 알맞은 수를 작은 순서대로 쓰세요.

01
(1) 3과 5의 공배수 : 15, 30, 45, …
(2) 3과 5의 최소공배수 : 15
(3) 3과 5의 최소공배수의 배수 : 15 , 30 , 45 , …

02
(1) 8과 6의 공배수 : 24, 48, 72, …
(2) 8과 6의 최소공배수 : 24
(3) 8과 6의 최소공배수의 배수 : 24 , 48 , 72 , …

03
(1) 12와 6의 공배수 : 12 , 24 , 36 , …
(2) 12와 6의 최소공배수 : 12
(3) 12와 6의 최소공배수의 배수 : 12, 24, 36, …

04
(1) 10과 15의 공배수 : 30 , 60 , 90 , …
(2) 10과 15의 최소공배수 : 30
(3) 10과 15의 최소공배수의 배수 : 30 , 60 , 90 , …

05
(1) 20과 30의 공배수 : 60, 120 , 180 , …
(2) 20과 30의 최소공배수 : 60
(3) 20과 30의 최소공배수의 배수 : 60 , 120 , 180 , …

06
(1) 9와 12의 공배수 : 36 , 72 , 108 , …
(2) 9와 12의 최소공배수 : 36
(3) 9와 12의 최소공배수의 배수 : 36, 72 , 108 , …

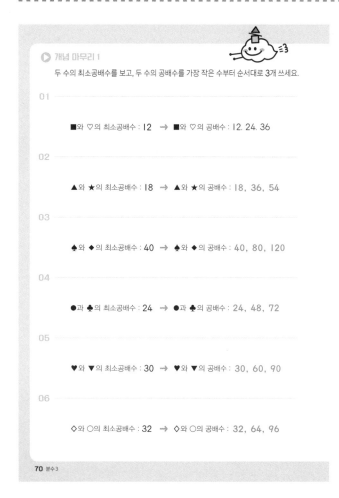

개념 마무리 1

두 수의 최소공배수를 보고, 두 수의 공배수를 가장 작은 수부터 순서대로 3개 쓰세요.

01
■와 ♡의 최소공배수 : 12 → ■와 ♡의 공배수 : 12, 24, 36

02
▲와 ★의 최소공배수 : 18 → ▲와 ★의 공배수 : 18, 36, 54

03
♠와 ◆의 최소공배수 : 40 → ♠와 ◆의 공배수 : 40, 80, 120

04
●과 ♣의 최소공배수 : 24 → ●과 ♣의 공배수 : 24, 48, 72

05
♥와 ▼의 최소공배수 : 30 → ♥와 ▼의 공배수 : 30, 60, 90

06
◇와 ○의 최소공배수 : 32 → ◇와 ○의 공배수 : 32, 64, 96

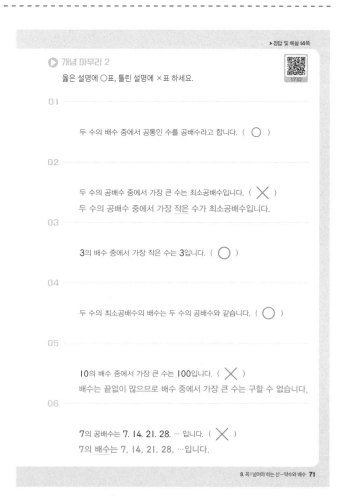

개념 마무리 2

옳은 설명에 ○표, 틀린 설명에 ×표 하세요.

01
두 수의 배수 중에서 공통인 수를 공배수라고 합니다. (○)

02
두 수의 공배수 중에서 가장 큰 수는 최소공배수입니다. (×)
두 수의 공배수 중에서 가장 작은 수가 최소공배수입니다.

03
3의 배수 중에서 가장 작은 수는 3입니다. (○)

04
두 수의 최소공배수의 배수는 두 수의 공배수와 같습니다. (○)

05
10의 배수 중에서 가장 큰 수는 100입니다. (×)
배수는 끝없이 많으므로 배수 중에서 가장 큰 수는 구할 수 없습니다.

06
7의 공배수는 7, 14, 21, 28, … 입니다. (×)
7의 배수는 7, 14, 21, 28, …입니다.

공약수

공약수 : 공통의 약수

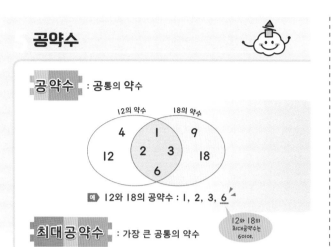

<예> 12와 18의 공약수 : 1, 2, 3, 6

12와 18의 최대공약수는 6이야.

최대공약수 : 가장 큰 공통의 약수

"공약수는 최대공약수의 약수와 같다!"

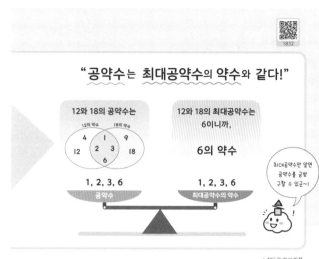

12와 18의 공약수는

12와 18의 최대공약수는 6이니까,

6의 약수

1, 2, 3, 6
공약수

1, 2, 3, 6
최대공약수의 약수

최대공약수만 알면 공약수를 금방 구할 수 있군~!

▶ **개념 익히기 1**

주어진 수의 약수를 그림에 알맞게 쓰세요.

01
10의 약수 : 1. 2. 5. 10
15의 약수 : 1. 3. 5. 15
→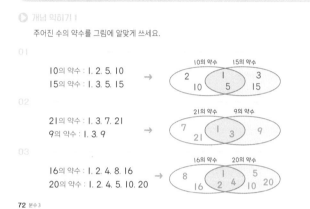

02
21의 약수 : 1. 3. 7. 21
9의 약수 : 1. 3. 9

03
16의 약수 : 1. 2. 4. 8. 16
20의 약수 : 1. 2. 4. 5. 10. 20

▶ **개념 익히기 2**

▶ 정답 및 해설 15쪽

두 수의 공약수가 다음과 같을 때, 두 수의 최대공약수를 쓰세요.

01
10과 15의 공약수 : 1. 5
→ 10과 15의 최대공약수 : 5

02
30과 18의 공약수 : 1. 2. 3. 6
→ 30과 18의 최대공약수 : 6

03
28과 42의 공약수 : 1. 2. 7. 14
→ 28과 42의 최대공약수 : 14

▶ **개념 다지기 1**

주어진 수의 약수를 각각 쓰고, 공약수를 모두 찾으세요.

01
27의 약수 : 1. 3. 9. 27
18의 약수 : 1. 2. 3. 6. 9. 18
→ 27과 18의 공약수 : 1. 3. 9

02
20의 약수 : 1, 2, 4, 5, 10, 20
25의 약수 : 1, 5, 25
→ 20과 25의 공약수 : 1, 5

03
16의 약수 : 1, 2, 4, 8, 16
28의 약수 : 1, 2, 4, 7, 14, 28
→ 16과 28의 공약수 : 1, 2, 4

04
32의 약수 : 1, 2, 4, 8, 16, 32
24의 약수 : 1, 2, 3, 4, 6, 8, 12, 24
→ 32와 24의 공약수 : 1, 2, 4, 8

05
63의 약수 : 1, 3, 7, 9, 21, 63
36의 약수 : 1, 2, 3, 4, 6, 9, 12, 18, 36
→ 63과 36의 공약수 : 1, 3, 9

06
49의 약수 : 1, 7, 49
56의 약수 : 1, 2, 4, 7, 8, 14, 28, 56
→ 49와 56의 공약수 : 1, 7

▶ **개념 다지기 2**

▶ 정답 및 해설 15쪽

빈칸에 알맞은 수를 쓰세요.

01
24와 18의 공약수 : 1. 2. 3. 6
24와 18의 최대공약수 : 6
24와 18의 최대공약수의 약수 : 1 . 2 . 3 . 6

02
32와 56의 공약수 : 1. 2. 4. 8
32와 56의 최대공약수 : 8
32와 56의 최대공약수의 약수 : 1 . 2 . 4 . 8

03
40과 70의 공약수 : 1 . 2 . 5 . 10
40과 70의 최대공약수 : 10
40과 70의 최대공약수의 약수 : 1. 2. 5. 10

04
48과 36의 공약수 : 1 . 2 . 3 . 4 . 6 . 12
48과 36의 최대공약수 : 12
48과 36의 최대공약수의 약수 : 1 . 2 . 3 . 4 . 6 . 12

05
25와 50의 공약수 : 1 . 5 . 25
25와 50의 최대공약수 : 25
25와 50의 최대공약수의 약수 : 1 . 5 . 25

06
81과 63의 공약수 : 1 . 3 . 9
81과 63의 최대공약수 : 9
81과 63의 최대공약수의 약수 : 1 . 3 . 9

개념 마무리 1

두 수의 최대공약수를 보고, 두 수의 공약수를 모두 쓰세요.

01

■와 ♡의 최대공약수 : 9 → ■와 ♡의 공약수 : 1, 3, 9

02

◇와 ○의 최대공약수 : 5 → ◇와 ○의 공약수 : 1, 5

03

▲와 ★의 최대공약수 : 4 → ▲와 ★의 공약수 : 1, 2, 4

04

♠와 ◆의 최대공약수 : 8 → ♠와 ◆의 공약수 : 1, 2, 4, 8

05

●과 ♣의 최대공약수 : 15 → ●과 ♣의 공약수 : 1, 3, 5, 15

06

☆과 ▼의 최대공약수 : 7 → ☆과 ▼의 공약수 : 1, 7

개념 마무리 2

두 수의 공약수가 아닌 것에 ×표 하세요.

01

(16, 40) 1 2 4 ⊗ 8

02

(20, 50) 10 5 ⊗ 2 1

03

(42, 63) 1 3 7 ⊗ 21

04

(54, 36) ⊗ 9 6 3 2

05

(64, 80) 16 ⊗ 8 4 2

06

(60, 72) 2 3 4 12 ⊗

6 최소공배수 구하기

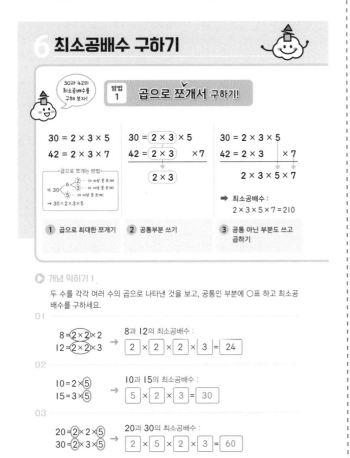

30과 42의 최소공배수를 구해 보자!

방법 1 곱으로 쪼개서 구하기!

$30 = 2 \times 3 \times 5$
$42 = 2 \times 3 \times 7$

⎡곱으로 쪼개는 방법⎤
2) 30 더 이상 못 쪼개
3) 15 더 이상 못 쪼개
5 더 이상 못 쪼개
→ 30 = 2 × 3 × 5

$30 = \fbox{2 × 3} \times 5$
$42 = \fbox{2 × 3} \times 7$
→ $\fbox{2 × 3}$

$30 = 2 \times 3 \times 5$
$42 = 2 \times 3 \quad \times 7$
→ $2 \times 3 \times 5 \times 7$

➡ 최소공배수 :
$2 \times 3 \times 5 \times 7 = 210$

1 곱으로 최대한 쪼개기 **2** 공통부분 쓰기 **3** 공통 아닌 부분도 쓰고 곱하기

개념 익히기 1

두 수를 각각 여러 수의 곱으로 나타낸 것을 보고, 공통인 부분에 ○표 하고 최소공배수를 구하세요.

01

$8 = 2 \times 2 \times 2$
$12 = 2 \times 2 \times 3$
8과 12의 최소공배수 :
$\fbox{2} \times \fbox{2} \times \fbox{2} \times \fbox{3} = \fbox{24}$

02

$10 = 2 \times 5$
$15 = 3 \times 5$
10과 15의 최소공배수 :
$\fbox{5} \times \fbox{2} \times \fbox{3} = \fbox{30}$

03

$20 = 2 \times 2 \times 5$
$30 = 2 \times 3 \times 5$
20과 30의 최소공배수 :
$\fbox{2} \times \fbox{5} \times \fbox{2} \times \fbox{3} = \fbox{60}$

방법 2 거꾸로 나눗셈으로 구하기!

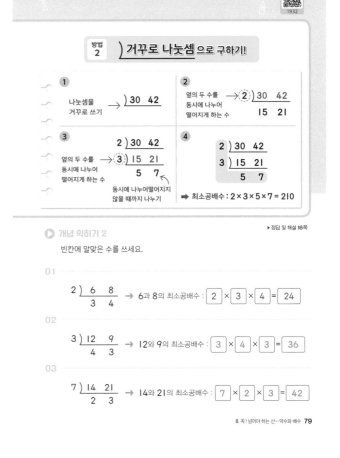

① 나눗셈을 거꾸로 쓰기 →) 30 42

② 옆의 두 수를 동시에 나누어 떨어지게 하는 수 → 2) 30 42
 15 21

③ 옆의 두 수를 동시에 나누어 떨어지게 하는 수 → 3) 15 21
2) 30 42
 5 7
동시에 나누어떨어지지 않을 때까지 나누기

④
2) 30 42
3) 15 21
 5 7

➡ 최소공배수 : $2 \times 3 \times 5 \times 7 = 210$

개념 익히기 2

빈칸에 알맞은 수를 쓰세요.

01

2) 6 8
 3 4
→ 6과 8의 최소공배수 : $\fbox{2} \times \fbox{3} \times \fbox{4} = \fbox{24}$

02

3) 12 9
 4 3
→ 12와 9의 최소공배수 : $\fbox{3} \times \fbox{4} \times \fbox{3} = \fbox{36}$

03

7) 14 21
 2 3
→ 14와 21의 최소공배수 : $\fbox{7} \times \fbox{2} \times \fbox{3} = \fbox{42}$

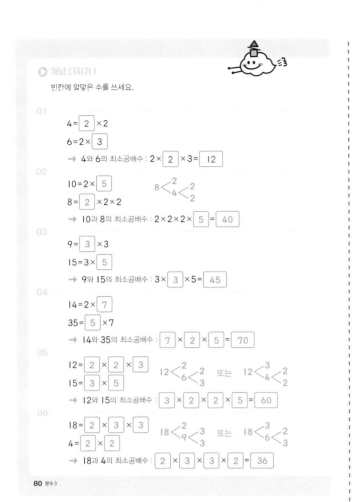

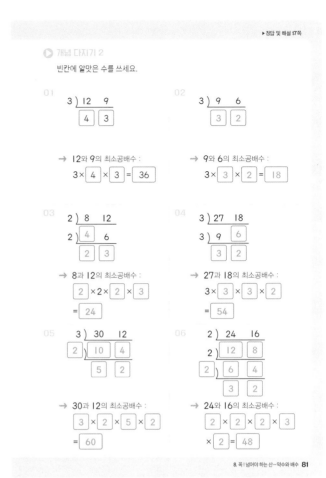

개념 다지기 1

빈칸에 알맞은 수를 쓰세요.

01
$4 = \boxed{2} \times 2$
$6 = 2 \times \boxed{3}$
→ 4와 6의 최소공배수 : $2 \times \boxed{2} \times 3 = \boxed{12}$

02
$10 = 2 \times \boxed{5}$
$8 = \boxed{2} \times 2 \times 2$
$8 <^{2}_{4} <^{2}_{2}$
→ 10과 8의 최소공배수 : $2 \times 2 \times 2 \times \boxed{5} = \boxed{40}$

03
$9 = \boxed{3} \times 3$
$15 = 3 \times \boxed{5}$
→ 9와 15의 최소공배수 : $3 \times \boxed{3} \times 5 = \boxed{45}$

04
$14 = 2 \times \boxed{7}$
$35 = \boxed{5} \times 7$
→ 14와 35의 최소공배수 : $\boxed{7} \times \boxed{2} \times \boxed{5} = \boxed{70}$

05
$12 = \boxed{2} \times \boxed{2} \times 3$
$15 = \boxed{3} \times 5$
$12 <^{2}_{6} <^{2}_{3}$ 또는 $12 <^{3}_{4} <^{2}_{2}$
→ 12와 15의 최소공배수 : $\boxed{3} \times \boxed{2} \times \boxed{2} \times \boxed{5} = \boxed{60}$

06
$18 = \boxed{2} \times 3 \times \boxed{3}$
$4 = \boxed{2} \times 2$
$18 <^{2}_{9} <^{3}_{3}$ 또는 $18 <^{3}_{6} <^{2}_{3}$
→ 18과 4의 최소공배수 : $\boxed{2} \times \boxed{3} \times \boxed{3} \times \boxed{2} = \boxed{36}$

개념 다지기 2

빈칸에 알맞은 수를 쓰세요.

01
$3 \,)\, 12 \quad 9$
$\quad \boxed{4} \quad \boxed{3}$
→ 12와 9의 최소공배수 :
$3 \times \boxed{4} \times 3 = \boxed{36}$

02
$3 \,)\, 9 \quad 6$
$\quad \boxed{3} \quad \boxed{2}$
→ 9와 6의 최소공배수 :
$3 \times \boxed{3} \times 2 = \boxed{18}$

03
$2 \,)\, 8 \quad 12$
$2 \,)\, \boxed{4} \quad 6$
$\quad \boxed{2} \quad \boxed{3}$
→ 8과 12의 최소공배수 :
$\boxed{2} \times 2 \times \boxed{2} \times 3$
$= \boxed{24}$

04
$3 \,)\, 27 \quad 18$
$3 \,)\, \boxed{9} \quad \boxed{6}$
$\quad \boxed{3} \quad 2$
→ 27과 18의 최소공배수 :
$3 \times \boxed{3} \times \boxed{3} \times \boxed{2}$
$= \boxed{54}$

05
$3 \,)\, 30 \quad 12$
$2 \,)\, \boxed{10} \quad \boxed{4}$
$\quad \boxed{5} \quad 2$
→ 30과 12의 최소공배수 :
$\boxed{3} \times \boxed{2} \times \boxed{5} \times \boxed{2}$
$= \boxed{60}$

06
$2 \,)\, 24 \quad 16$
$2 \,)\, \boxed{12} \quad \boxed{8}$
$2 \,)\, \boxed{6} \quad \boxed{4}$
$\quad \boxed{3} \quad 2$
→ 24와 16의 최소공배수 :
$\boxed{2} \times \boxed{2} \times \boxed{2} \times \boxed{3}$
$\times \boxed{2} = \boxed{48}$

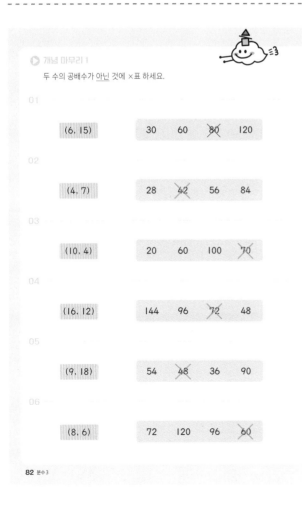

개념 마무리 1

두 수의 공배수가 <u>아닌</u> 것에 ×표 하세요.

01 (6, 15) 30 60 ~~80~~ 120

02 (4, 7) 28 ~~42~~ 56 84

03 (10, 4) 20 60 100 ~~70~~

04 (16, 12) 144 96 ~~72~~ 48

05 (9, 18) 54 ~~48~~ 36 90

06 (8, 6) 72 120 96 ~~60~~

* 두 수의 공배수는 두 수의 최소공배수의 배수와 같습니다.

01 $3\,)\,6 \quad 15$ / $\quad 2 \quad 5$ → 최소공배수 : $3 \times 2 \times 5 = 30$ / 보기에서 30의 배수가 아닌 것은 80입니다.

02 4와 7의 최소공배수 : $4 \times 7 = 28$ / 보기에서 28의 배수가 아닌 것은 42입니다.

03 $2\,)\,10 \quad 4$ / $\quad 5 \quad 2$ → 최소공배수 : $2 \times 5 \times 2 = 20$ / 보기에서 20의 배수가 아닌 것은 70입니다.

04 $2\,)\,16 \quad 12$ / $2\,)\,8 \quad 6$ / $\quad 4 \quad 3$ → 최소공배수 : $2 \times 2 \times 4 \times 3 = 48$ / 보기에서 48의 배수가 아닌 것은 72입니다.

05 $3\,)\,9 \quad 18$ / $3\,)\,3 \quad 6$ / $\quad 1 \quad 2$ → 최소공배수 : $3 \times 3 \times 1 \times 2 = 18$ / 보기에서 18의 배수가 아닌 것은 48입니다.

06 $2\,)\,8 \quad 6$ / $\quad 4 \quad 3$ → 최소공배수 : $2 \times 4 \times 3 = 24$ / 보기에서 24의 배수가 아닌 것은 60입니다.

01 공배수 중 가장 작은 수는 최소공배수입니다.

$$5 \underline{)\,10 \quad 15}$$
$$\quad\quad 2 \quad\;\; 3$$ → 최소공배수 : $5 \times 2 \times 3 = 30$

02 $$2 \underline{)\,18 \quad 4}$$
$$\quad\quad 9 \quad\;\; 2$$ → 최소공배수 : $2 \times 9 \times 2 = 36$

따라서 18과 4의 공배수는 36, 72, 108, … 이고, 그중에서 100보다 작은 수는 36, 72입니다.

03 3으로도 나누어떨어지고 5로도 나누어떨어지는 수는 3과 5의 공배수입니다. 그중에서 가장 작은 수는 최소공배수이므로, 3과 5의 최소공배수는 $3 \times 5 = 15$입니다.

04 12로도 나누어떨어지고 30으로도 나누어떨어지는 수는 12와 30의 공배수입니다.

$$2 \underline{)\,12 \quad 30}$$
$$3 \underline{)\;\; 6 \quad 15}$$
$$\quad\quad 2 \quad\;\; 5$$ → 최소공배수 : $2 \times 3 \times 2 \times 5 = 60$

따라서 12와 30의 공배수는 60, 120, 180, 240, … 이고, 그중에서 200보다 작은 수는 60, 120, 180입니다.

05 $$5 \underline{)\,25 \quad 10}$$
$$\quad\quad 5 \quad\;\; 2$$ → 최소공배수 : $5 \times 5 \times 2 = 50$

따라서 25와 10의 공배수는 50, 100, 150, … 이고, 그중에서 가장 작은 세 자리 수는 100입니다.

06 $$3 \underline{)\;\; 9 \quad 33}$$
$$\quad\quad 3 \quad\;\; 11$$ → 최소공배수 : $3 \times 3 \times 11 = 99$

따라서 9와 33의 공배수는 99, 198, 297, … 이고, 그중에서 가장 큰 두 자리 수는 99입니다.

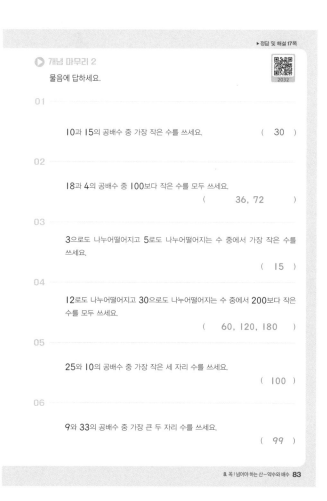

◉ 개념 마무리 2

물음에 답하세요.

01 10과 15의 공배수 중 가장 작은 수를 쓰세요. (30)

02 18과 4의 공배수 중 100보다 작은 수를 모두 쓰세요. (36, 72)

03 3으로도 나누어떨어지고 5로도 나누어떨어지는 수 중에서 가장 작은 수를 쓰세요. (15)

04 12로도 나누어떨어지고 30으로도 나누어떨어지는 수 중에서 200보다 작은 수를 모두 쓰세요. (60, 120, 180)

05 25와 10의 공배수 중 가장 작은 세 자리 수를 쓰세요. (100)

06 9와 33의 공배수 중 가장 큰 두 자리 수를 쓰세요. (99)

7 최대공약수 구하기

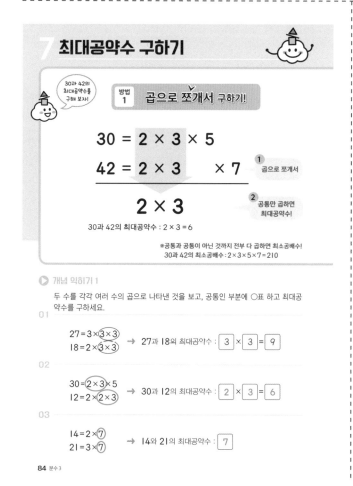

방법 1 곱으로 쪼개서 구하기!

$$30 = 2 \times 3 \times 5$$
$$42 = 2 \times 3 \quad\quad \times 7$$
$$\overline{\quad\quad\quad 2 \times 3 \quad\quad\quad}$$

① 곱으로 쪼개서
② 공통만 곱하면 최대공약수!

30과 42의 최대공약수 : $2 \times 3 = 6$

※공통과 공통이 아닌 것까지 전부 다 곱하면 최소공배수!
30과 42의 최소공배수 : $2 \times 3 \times 5 \times 7 = 210$

◉ 개념 익히기 1

두 수를 각각 여러 수의 곱으로 나타낸 것을 보고, 공통인 부분에 ○표 하고 최대공약수를 구하세요.

01 $27 = 3 \times \boxed{3 \times 3}$
$18 = 2 \times \boxed{3 \times 3}$ → 27과 18의 최대공약수 : $\boxed{3} \times \boxed{3} = \boxed{9}$

02 $30 = \boxed{2 \times 3} \times 5$
$12 = 2 \times \boxed{2 \times 3}$ → 30과 12의 최대공약수 : $\boxed{2} \times \boxed{3} = \boxed{6}$

03 $14 = 2 \times \boxed{7}$
$21 = 3 \times \boxed{7}$ → 14와 21의 최대공약수 : $\boxed{7}$

방법 2 거꾸로 나눗셈으로 구하기!

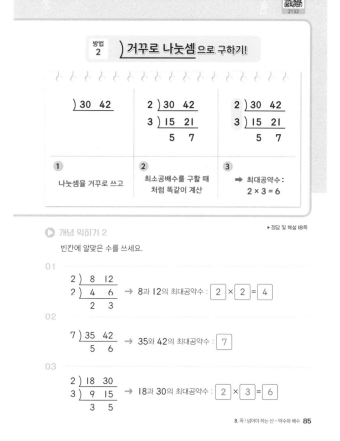

$$\underline{)\,30 \quad 42}$$

$$2 \underline{)\,30 \quad 42}$$
$$3 \underline{)\,15 \quad 21}$$
$$\quad\quad 5 \quad\;\; 7$$

$$2 \underline{)\,30 \quad 42}$$
$$3 \underline{)\,15 \quad 21}$$
$$\quad\quad 5 \quad\;\; 7$$

① 나눗셈을 거꾸로 쓰고
② 최소공배수를 구할 때처럼 똑같이 계산
③ → 최대공약수 : $2 \times 3 = 6$

◉ 개념 익히기 2

빈칸에 알맞은 수를 쓰세요.

01 $$2 \underline{)\;\; 8 \quad 12}$$
$$2 \underline{)\;\; 4 \quad\;\; 6}$$
$$\quad\quad 2 \quad\;\; 3$$ → 8과 12의 최대공약수 : $\boxed{2} \times \boxed{2} = \boxed{4}$

02 $$7 \underline{)\,35 \quad 42}$$
$$\quad\quad 5 \quad\;\; 6$$ → 35와 42의 최대공약수 : $\boxed{7}$

03 $$2 \underline{)\,18 \quad 30}$$
$$3 \underline{)\;\; 9 \quad 15}$$
$$\quad\quad 3 \quad\;\; 5$$ → 18과 30의 최대공약수 : $\boxed{2} \times \boxed{3} = \boxed{6}$

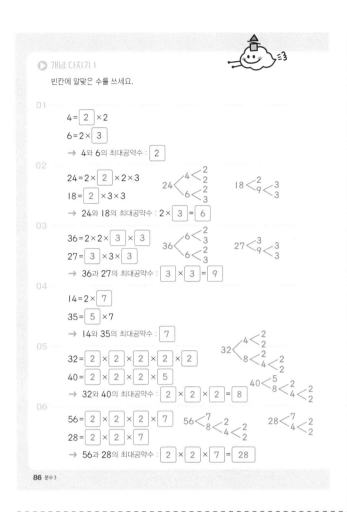

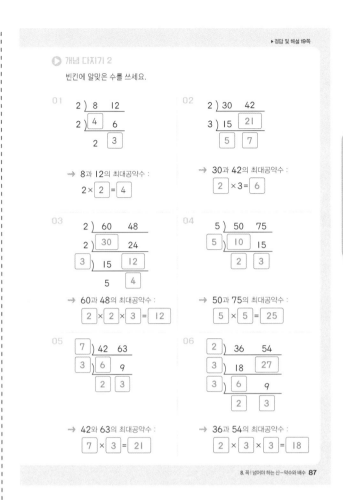

● 개념 다지기 1

빈칸에 알맞은 수를 쓰세요.

● 개념 다지기 2

빈칸에 알맞은 수를 쓰세요.

● 개념 마무리 1

물음에 답하세요.

01

42와 70의 공약수 중 가장 큰 수를 쓰세요.　　　　　　(14)

02

72와 60의 공약수 중 가장 큰 수를 쓰세요.　　　　　　(12)

03

54와 81을 어떤 수로 나누었더니 각각 나누어떨어졌습니다. 어떤 수 중에서 가장 큰 수를 쓰세요.　　　　　　(27)

04

64와 56을 어떤 수로 나누었더니 각각 나누어떨어졌습니다. 어떤 수 중에서 짝수를 모두 쓰세요.　　　　　　(2, 4, 8)

05

80과 100의 공약수 중 한 자리 수를 모두 쓰세요.　　　　　　(1, 2, 4, 5)

06

96과 48의 공약수 중 두 자리 수를 모두 쓰세요.　　　　　　(12, 16, 24, 48)

01 공약수 중 가장 큰 수는 최대공약수입니다.

$$7\,)\overline{42\ \ 70}$$
$$2\,)\overline{\ 6\ \ 10}$$
$$\ \ \ \ \ 3\ \ \ 5$$

→ 최대공약수 : $7 \times 2 = 14$

02
$$6\,)\overline{72\ \ 60}$$
$$2\,)\overline{12\ \ 10}$$
$$\ \ \ \ \ 6\ \ \ 5$$

→ 최대공약수 : $6 \times 2 = 12$

03 54와 81을 어떤 수로 나누었더니 각각 나누어떨어졌다면 어떤 수는 54와 81의 공약수이고, 그중에서 가장 큰 수는 최대공약수입니다.

$$9\,)\overline{54\ \ 81}$$
$$3\,)\overline{\ 6\ \ \ 9}$$
$$\ \ \ \ \ 2\ \ \ 3$$

→ 최대공약수 : $9 \times 3 = 27$

04 64와 56을 어떤 수로 나누었더니 각각 나누어떨어졌다면 어떤 수는 64와 56의 공약수입니다.

$$8\,)\overline{64\ \ 56}$$
$$\ \ \ \ \ 8\ \ \ 7$$

→ 최대공약수 : 8
따라서 64와 56의 공약수는 1, 2, 4, 8이고, 그중에서 짝수는 2, 4, 8입니다.

05
$$10\,)\overline{80\ \ 100}$$
$$\ 2\,)\overline{\ 8\ \ \ 10}$$
$$\ \ \ \ \ \ 4\ \ \ \ 5$$

→ 최대공약수 : $10 \times 2 = 20$
따라서 80과 100의 공약수는 1, 2, 4, 5, 10, 20이고 그중에서 한 자리 수는 1, 2, 4, 5입니다.

06
$$8\,)\overline{96\ \ 48}$$
$$6\,)\overline{12\ \ \ 6}$$
$$\ \ \ \ \ 2\ \ \ 1$$

→ 최대공약수 : $8 \times 6 = 48$
따라서 96과 48의 공약수는 1, 2, 3, 4, 6, 8, 12, 16, 24, 48이고 그중에서 두 자리 수는 12, 16, 24, 48입니다.

정답 및 해설

◯ 개념 마무리 2

★과 ♥를 곱으로 최대한 쪼개었습니다. 빈칸에 알맞은 수를 쓰세요.

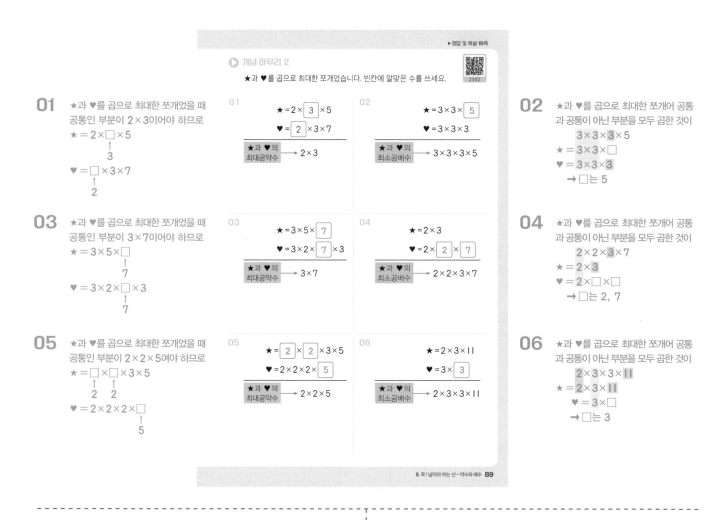

01 ★과 ♥를 곱으로 최대한 쪼개었을 때
공통인 부분이 2×3이어야 하므로
★ = 2×□×5
 ↑
 3
♥ =□×3×7
 ↑
 2

01
★ = 2×[3]×5
♥ = [2]×3×7
★과 ♥의 최대공약수 → 2×3

02
★ = 3×3×[5]
♥ = 3×3×3
★과 ♥의 최소공배수 → 3×3×3×5

02 ★과 ♥를 곱으로 최대한 쪼개어 공통
과 공통이 아닌 부분을 모두 곱한 것이
3×3×3×5
★ = 3×3×□
♥ = 3×3×3
➡ □는 5

03 ★과 ♥를 곱으로 최대한 쪼개었을 때
공통인 부분이 3×7이어야 하므로
★ = 3×5×□
 ↑
 7
♥ = 3×2×□×3
 ↑
 7

03
★ = 3×5×[7]
♥ = 3×2×[7]×3
★과 ♥의 최대공약수 → 3×7

04
★ = 2×3
♥ = 2×[2]×[7]
★과 ♥의 최소공배수 → 2×2×3×7

04 ★과 ♥를 곱으로 최대한 쪼개어 공통
과 공통이 아닌 부분을 모두 곱한 것이
2×2×3×7
★ = 2×3
♥ = 2×□×□
➡ □는 2, 7

05 ★과 ♥를 곱으로 최대한 쪼개었을 때
공통인 부분이 2×2×5여야 하므로
★ =□×□×3×5
 ↑ ↑
 2 2
♥ = 2×2×2×□
 ↑
 5

05
★ = [2]×[2]×3×5
♥ = 2×2×2×[5]
★과 ♥의 최대공약수 → 2×2×5

06
★ = 2×3×11
♥ = 3×[3]
★과 ♥의 최소공배수 → 2×3×3×11

06 ★과 ♥를 곱으로 최대한 쪼개어 공통
과 공통이 아닌 부분을 모두 곱한 것이
2×3×3×11
★ = 2×3×11
♥ = 3×□
➡ □는 3

지금까지 약수와 배수에 대해 살펴보았습니다.
얼마나 잘 이해했는지 확인해 봅시다.

✔ 단원 마무리

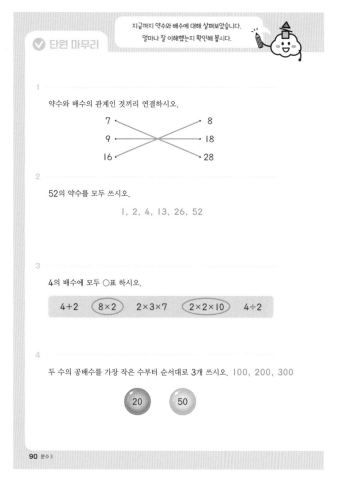

1 약수와 배수의 관계인 것끼리 연결하시오.
7 ⨯ 8
9 ⨯ 18
16 ⨯ 28

2 52의 약수를 모두 쓰시오.
1, 2, 4, 13, 26, 52

3 4의 배수에 모두 ◯표 하시오.
4+2 (8×2) 2×3×7 (2×2×10) 4÷2

4 두 수의 공배수를 가장 작은 수부터 순서대로 3개 쓰시오. 100, 200, 300
(20) (50)

맞은 개수 8개 ◯ 매우 잘했어요.
맞은 개수 6~7개 ◯ 실수한 문제를 확인하세요.
맞은 개수 5개 ◯ 틀린 문제를 2번씩 풀어 보세요.
스스로 평가 맞은 개수 1~4개 ◯ 앞부분의 내용을 다시 한번 확인하세요.

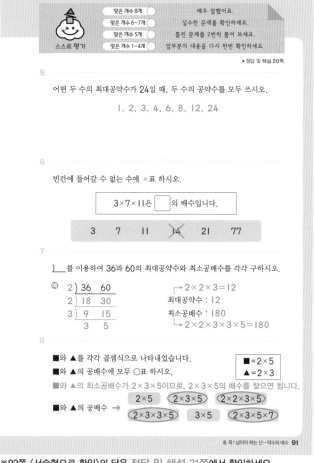

5 어떤 두 수의 최대공약수가 24일 때, 두 수의 공약수를 모두 쓰시오.
1, 2, 3, 4, 6, 8, 12, 24

6 빈칸에 들어갈 수 없는 수에 ×표 하시오.

3×7×11은 □의 배수입니다.

3 7 11 ⨯14 21 77

7)를 이용하여 36과 60의 최대공약수와 최소공배수를 각각 구하시오.

예
2) 36 60
2) 18 30 →2×2×3=12
3) 9 15 최대공약수 : 12
 3 5 최소공배수 : 180
 →2×2×3×3×5=180

8 ■와 ▲를 각각 곱셈식으로 나타내었습니다.
■와 ▲의 공배수에 모두 ◯표 하시오.
■와 ▲의 최소공배수가 2×3×5이므로, 2×3×5의 배수를 찾으면 됩니다.

■=2×5
▲=2×3

■와 ▲의 공배수 ➡ 2×5 (2×3×5) (2×2×3×5) (2×3×3×5) 3×5 (2×3×5×7)

※92쪽 〈서술형으로 확인〉의 답은 정답 및 해설 31쪽에서 확인하세요.

9. 간략하게, 약분! 서로 통하게, 통분!

약분

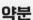

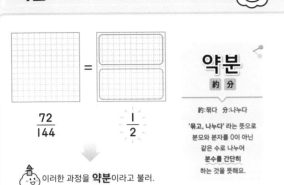

$$\frac{72}{144} \qquad \frac{1}{2}$$

약분
約 分

約:묶다 分:나누다

'묶고, 나누다' 라는 뜻으로 분모와 분자를 0이 아닌 같은 수로 나누어 분수를 간단히 하는 것을 뜻해요.

이러한 과정을 **약분**이라고 불러.

약분할 때는 분모와 분자를
같은 수로 나누어떨어지게 해야 하니까
분모와 분자의 공약수로 약분하는 거야~

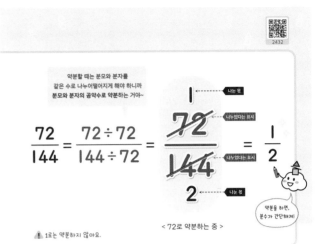

나눈 몫
나누었다는 표시
나누었다는 표시
나눈 몫

$$\frac{72}{144} = \frac{72 \div 72}{144 \div 72} = \frac{72}{144} = \frac{1}{2}$$

< 72로 약분하는 중 >

약분을 하면,
분수가 간단해져!

⚠ 1로는 약분하지 않아요.

▶ 정답 및 해설 21쪽

▶ 개념 익히기 1

그림을 보고 빈칸에 알맞은 수를 쓰세요.

01
$\dfrac{2}{6}$ 2씩 묶기 $\dfrac{1}{3}$

02
$\dfrac{4}{8}$ 4씩 묶기 $\dfrac{1}{2}$

03
$\dfrac{6}{9}$ 3씩 묶기 $\dfrac{2}{3}$

▶ 개념 익히기 2

분수의 분모와 분자를 같은 수로 나눈 식을 보고, / 표시를 이용해 약분하세요.

01
$\dfrac{3}{9} = \dfrac{3 \div 3}{9 \div 3} = \dfrac{1}{3}$ → $\dfrac{\overset{1}{\cancel{3}}}{\underset{3}{\cancel{9}}}$

02
$\dfrac{2}{4} = \dfrac{2 \div 2}{4 \div 2} = \dfrac{1}{2}$ → $\dfrac{\overset{1}{\cancel{2}}}{\underset{2}{\cancel{4}}}$

03
$\dfrac{10}{15} = \dfrac{10 \div 5}{15 \div 5} = \dfrac{2}{3}$ → $\dfrac{\overset{2}{\cancel{10}}}{\underset{3}{\cancel{15}}}$

▶ 개념 다지기 1

분수를 약분하는 과정입니다. 빈칸에 알맞은 수를 쓰세요.

01
2로 약분 → $\dfrac{\overset{\boxed{7}}{\cancel{14}}}{\underset{15}{\cancel{30}}} = \dfrac{7}{15}$

02
3으로 약분 → $\dfrac{\overset{5}{\cancel{15}}}{\underset{\boxed{8}}{\cancel{24}}} = \dfrac{5}{8}$

03
5로 약분 → $\dfrac{\overset{4}{\cancel{20}}}{\underset{\boxed{5}}{\cancel{25}}} = \dfrac{4}{5}$

04
10으로 약분 → $\dfrac{\overset{\boxed{5}}{\cancel{50}}}{\underset{6}{\cancel{60}}} = \dfrac{5}{6}$

05
$\boxed{8}$로 약분 → $\dfrac{\overset{5}{\cancel{40}}}{\underset{9}{\cancel{72}}} = \dfrac{5}{9}$

06
$\boxed{7}$로 약분 → $\dfrac{\overset{\boxed{7}}{\cancel{49}}}{\underset{9}{\cancel{63}}} = \dfrac{7}{9}$

▶ 정답 및 해설 21쪽

▶ 개념 다지기 2

분수를 약분하는 과정입니다. 빈칸에 알맞은 수를 쓰세요.

01
$\dfrac{\overset{4}{\cancel{20}}}{\underset{\boxed{6}}{\cancel{30}}} = \dfrac{4}{6}$

02
$\dfrac{\overset{\boxed{3}}{\cancel{6}}}{\underset{4}{\cancel{8}}} = \dfrac{3}{4}$

03
$\dfrac{\overset{3}{\cancel{9}}}{\underset{\boxed{7}}{\cancel{21}}} = \dfrac{3}{7}$

04
$\dfrac{\overset{\boxed{3}}{\cancel{12}}}{\underset{8}{\cancel{32}}} = \dfrac{3}{8}$

05
$\dfrac{\overset{\boxed{5}}{\cancel{30}}}{\underset{6}{\cancel{36}}} = \dfrac{5}{6}$

06
$\dfrac{\overset{\boxed{3}}{\cancel{27}}}{\underset{7}{\cancel{63}}} = \dfrac{3}{7}$

정답 및 해설 **21**

정답 및 해설

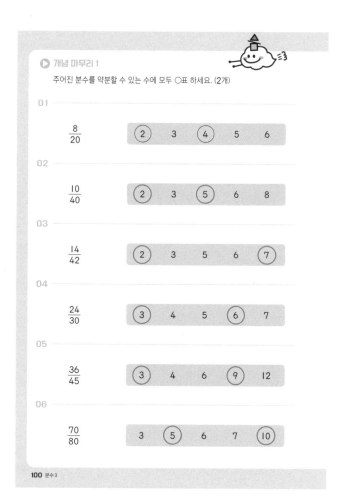

▶ 개념 마무리 1

주어진 분수를 약분할 수 있는 수에 모두 ○표 하세요. (2개)

01 $\dfrac{8}{20}$ ② 3 ④ 5 6

02 $\dfrac{10}{40}$ ② 3 ⑤ 6 8

03 $\dfrac{14}{42}$ ② 3 5 6 ⑦

04 $\dfrac{24}{30}$ ③ 4 5 ⑥ 7

05 $\dfrac{36}{45}$ ③ 4 6 ⑨ 12

06 $\dfrac{70}{80}$ 3 ⑤ 6 7 ⑩

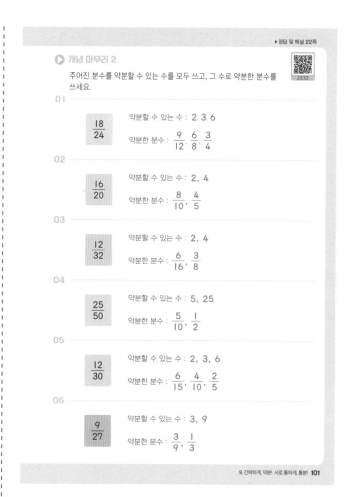

▶ 개념 마무리 2

주어진 분수를 약분할 수 있는 수를 모두 쓰고, 그 수로 약분한 분수를 쓰세요.

01 $\dfrac{18}{24}$ 약분할 수 있는 수: 2. 3. 6 약분한 분수: $\dfrac{9}{12}$, $\dfrac{6}{8}$, $\dfrac{3}{4}$

02 $\dfrac{16}{20}$ 약분할 수 있는 수: 2, 4 약분한 분수: $\dfrac{8}{10}$, $\dfrac{4}{5}$

03 $\dfrac{12}{32}$ 약분할 수 있는 수: 2, 4 약분한 분수: $\dfrac{6}{16}$, $\dfrac{3}{8}$

04 $\dfrac{25}{50}$ 약분할 수 있는 수: 5, 25 약분한 분수: $\dfrac{5}{10}$, $\dfrac{1}{2}$

05 $\dfrac{12}{30}$ 약분할 수 있는 수: 2, 3, 6 약분한 분수: $\dfrac{6}{15}$, $\dfrac{4}{10}$, $\dfrac{2}{5}$

06 $\dfrac{9}{27}$ 약분할 수 있는 수: 3, 9 약분한 분수: $\dfrac{3}{9}$, $\dfrac{1}{3}$

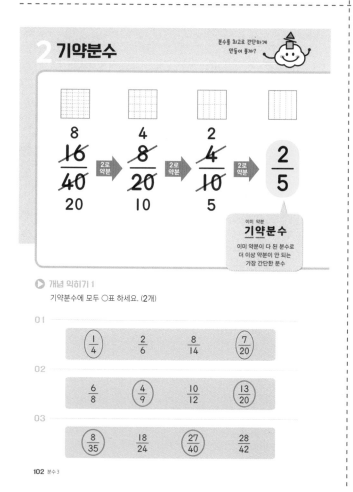

2 기약분수

분수를 최고로 간단하게 만들어 볼까?

기약분수
이미 약분이 다 된 분수로 더 이상 약분이 안 되는 가장 간단한 분수

▶ 개념 익히기 1

기약분수에 모두 ○표 하세요. (2개)

01 ①$\dfrac{1}{4}$ $\dfrac{2}{6}$ $\dfrac{8}{14}$ ⑦$\dfrac{7}{20}$

02 $\dfrac{6}{8}$ ④$\dfrac{4}{9}$ $\dfrac{10}{12}$ ⑬$\dfrac{13}{20}$

03 ⑧$\dfrac{8}{35}$ $\dfrac{18}{24}$ ㉗$\dfrac{27}{40}$ $\dfrac{28}{42}$

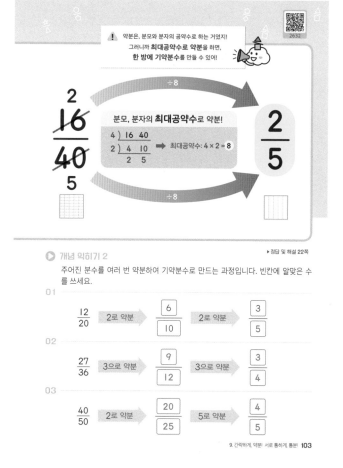

약분은, 분모와 분자의 공약수로 하는 거였지! 그러니까 최대공약수로 약분을 하면, 한 방에 기약분수를 만들 수 있어!

분모, 분자의 최대공약수로 약분!
최대공약수: 4 × 2 = 8

▶ 정답 및 해설 22쪽

▶ 개념 익히기 2

주어진 분수를 여러 번 약분하여 기약분수로 만드는 과정입니다. 빈칸에 알맞은 수를 쓰세요.

01 $\dfrac{12}{20}$ →2로 약분→ $\dfrac{6}{10}$ →2로 약분→ $\dfrac{3}{5}$

02 $\dfrac{27}{36}$ →3으로 약분→ $\dfrac{9}{12}$ →3으로 약분→ $\dfrac{3}{4}$

03 $\dfrac{40}{50}$ →2로 약분→ $\dfrac{20}{25}$ →5로 약분→ $\dfrac{4}{5}$

◀ 개념 다지기 1

주어진 분수가 기약분수일 때, 빈칸에 들어갈 수 있는 수에 모두 ◯표 하세요. (2개)

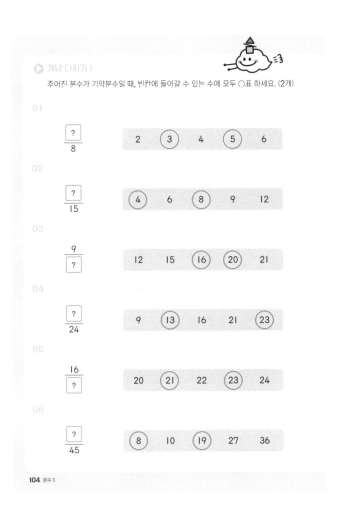

◀ 개념 다지기 2

주어진 분수의 분모와 분자의 최대공약수를 구하고, 최대공약수로 약분하여 기약분수로 만드세요.

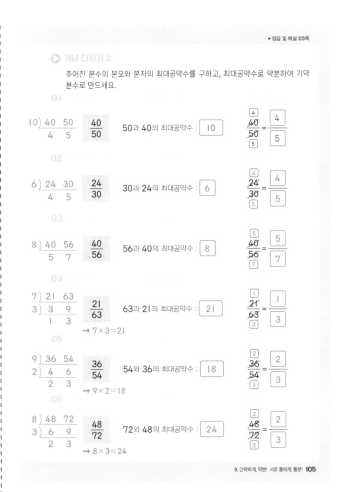

◀ 개념 마무리 1

주어진 분수를 기약분수로 나타내세요. (여러 번 약분해도 괜찮아요.)

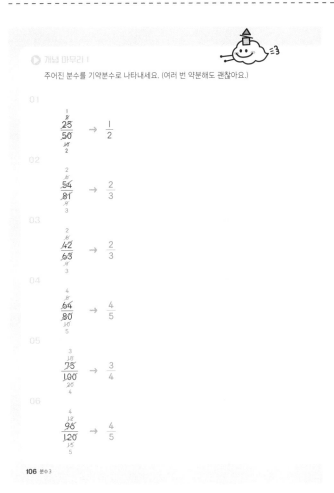

◀ 개념 마무리 2

풍선 안의 분수를 기약분수로 나타낸 것과 연결하세요.

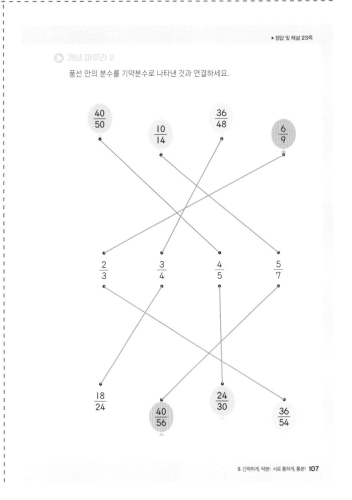

3 통분과 공통분모

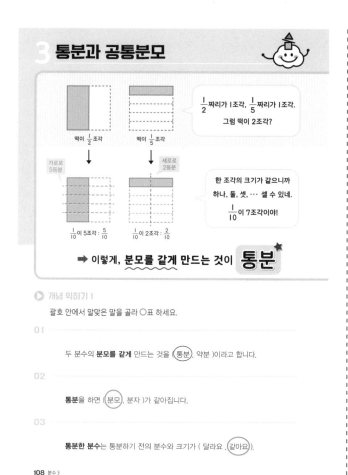

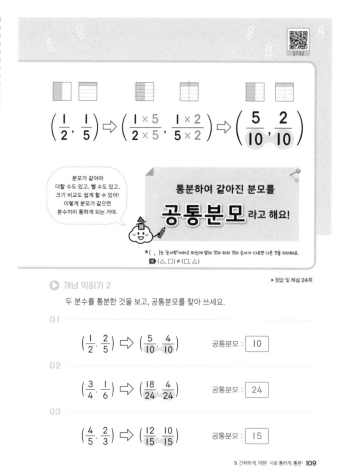

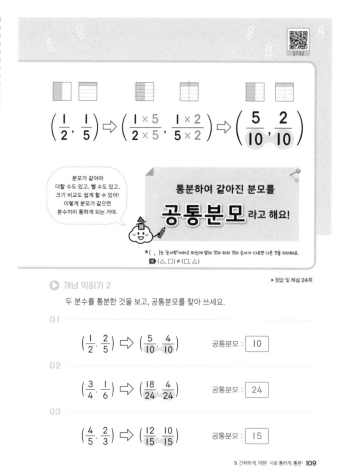
통분하여 같아진 분모를

공통분모 라고 해요!

★ (,)는 '순서쌍'이라고 하는데 앞의 것과 뒤의 것의 순서가 다르면 다른 것을 의미해요.
📝 (△, □) ≠ (□, △)

➤ 개념 익히기 1

괄호 안에서 알맞은 말을 골라 ○표 하세요.

01 두 분수의 **분모**를 같게 만드는 것을 (⃝통분⃝, 약분)이라고 합니다.

02 **통분**을 하면 (⃝분모⃝, 분자)가 같아집니다.

03 **통분한 분수**는 통분하기 전의 분수와 크기가 (달라요 , ⃝같아요⃝).

➤ 개념 익히기 2

▶ 정답 및 해설 24쪽

두 분수를 통분한 것을 보고, 공통분모를 찾아 쓰세요.

01 $\left(\dfrac{1}{2}, \dfrac{2}{5}\right) \Rightarrow \left(\dfrac{5}{10}, \dfrac{4}{10}\right)$ 공통분모 : $\boxed{10}$

02 $\left(\dfrac{3}{4}, \dfrac{1}{6}\right) \Rightarrow \left(\dfrac{18}{24}, \dfrac{4}{24}\right)$ 공통분모 : $\boxed{24}$

03 $\left(\dfrac{4}{5}, \dfrac{2}{3}\right) \Rightarrow \left(\dfrac{12}{15}, \dfrac{10}{15}\right)$ 공통분모 : $\boxed{15}$

➤ 개념 다지기 1

통분한 것에는 '통', 약분한 것에는 '약'이라고 쓰세요.

01 $\dfrac{\overset{2}{\cancel{12}}}{\underset{5}{\cancel{30}}} = \dfrac{2}{5}$ $\boxed{약}$

02 $\left(\dfrac{6}{7}, \dfrac{1}{2}\right) \Rightarrow \left(\dfrac{12}{14}, \dfrac{7}{14}\right)$ $\boxed{통}$

03 $\left(\dfrac{1}{4}, \dfrac{5}{9}\right) \Rightarrow \left(\dfrac{9}{36}, \dfrac{20}{36}\right)$ $\boxed{통}$

04 $\dfrac{\overset{5}{\cancel{15}}}{\underset{8}{\cancel{24}}} = \dfrac{5}{8}$ $\boxed{약}$

05 $\left(\dfrac{9}{10}, \dfrac{4}{5}\right) \Rightarrow \left(\dfrac{18}{20}, \dfrac{16}{20}\right)$ $\boxed{통}$

06 $\dfrac{\overset{1}{\cancel{28}}}{\underset{2}{\cancel{56}}} = \dfrac{1}{2}$ $\boxed{약}$

➤ 개념 다지기 2

▶ 정답 및 해설 24쪽

그림을 보고 두 분수를 통분하세요.

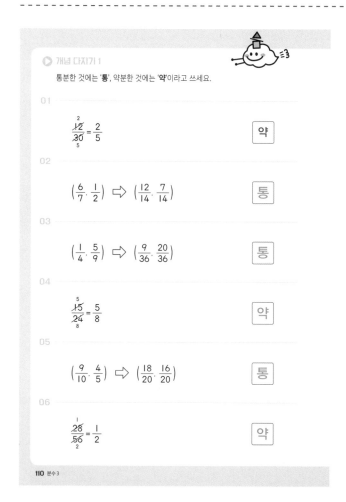

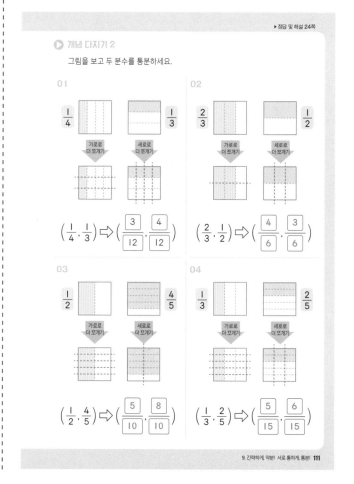

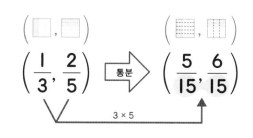

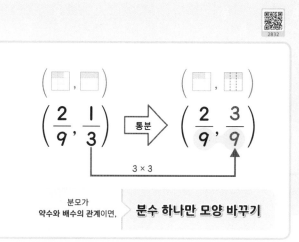

개념 마무리 1

안의 수를 공통분모로 하여 두 분수를 통분하려고 합니다. 빈칸에 알맞은 수를 쓰세요.

01 （10） $\left(\dfrac{2}{5},\dfrac{1}{2}\right)$ ⇒ $\left(\dfrac{2\times 2}{5\times 2},\dfrac{1\times 5}{2\times 5}\right)$ ⇒ $\left(\dfrac{4}{10},\dfrac{5}{10}\right)$

02 （20） $\left(\dfrac{1}{4},\dfrac{7}{10}\right)$ ⇒ $\left(\dfrac{1\times 5}{4\times 5},\dfrac{7\times 2}{10\times 2}\right)$ ⇒ $\left(\dfrac{5}{20},\dfrac{14}{20}\right)$

03 （18） $\left(\dfrac{4}{9},\dfrac{1}{6}\right)$ ⇒ $\left(\dfrac{4\times 2}{9\times 2},\dfrac{1\times 3}{6\times 3}\right)$ ⇒ $\left(\dfrac{8}{18},\dfrac{3}{18}\right)$

04 （21） $\left(\dfrac{2}{3},\dfrac{6}{7}\right)$ ⇒ $\left(\dfrac{2\times 7}{3\times 7},\dfrac{6\times 3}{7\times 3}\right)$ ⇒ $\left(\dfrac{14}{21},\dfrac{18}{21}\right)$

05 （24） $\left(\dfrac{5}{6},\dfrac{3}{8}\right)$ ⇒ $\left(\dfrac{5\times 4}{6\times 4},\dfrac{3\times 3}{8\times 3}\right)$ ⇒ $\left(\dfrac{20}{24},\dfrac{9}{24}\right)$

06 （35） $\left(\dfrac{4}{5},\dfrac{6}{7}\right)$ ⇒ $\left(\dfrac{4\times 7}{5\times 7},\dfrac{6\times 5}{7\times 5}\right)$ ⇒ $\left(\dfrac{28}{35},\dfrac{30}{35}\right)$

개념 마무리 2

주어진 수를 공통분모로 하여 통분하세요.

01 공통분모 : 12 $\left(\dfrac{2}{3},\dfrac{3}{4}\right)$ ⇒ $\left(\dfrac{8}{12},\dfrac{9}{12}\right)$

02 공통분모 : 18 $\left(\dfrac{8}{9},\dfrac{1}{2}\right)$ ⇒ $\left(\dfrac{16}{18},\dfrac{9}{18}\right)$

03 공통분모 : 35 $\left(\dfrac{1}{5},\dfrac{4}{7}\right)$ ⇒ $\left(\dfrac{7}{35},\dfrac{20}{35}\right)$

04 공통분모 : 30 $\left(\dfrac{3}{10},\dfrac{5}{6}\right)$ ⇒ $\left(\dfrac{9}{30},\dfrac{25}{30}\right)$

05 공통분모 : 28 $\left(\dfrac{2}{4},\dfrac{3}{14}\right)$ ⇒ $\left(\dfrac{14}{28},\dfrac{6}{28}\right)$

06 공통분모 : 48 $\left(\dfrac{3}{8},\dfrac{5}{12}\right)$ ⇒ $\left(\dfrac{18}{48},\dfrac{20}{48}\right)$

통분하기 (1)

$\left(\boxed{},\boxed{}\right)$ $\left(\boxed{},\boxed{}\right)$

$\left(\dfrac{1}{3},\dfrac{2}{5}\right)$ 통분 $\left(\dfrac{5}{15},\dfrac{6}{15}\right)$

3 × 5

분모의 곱을 공통분모로 하여 통분

개념 익히기 1

분모의 곱을 공통분모로 하여 통분하려고 합니다. 알맞은 공통분모를 쓰세요.

01 $\left(\dfrac{2}{3},\dfrac{1}{8}\right)$ 공통분모 : 3 × 8 = $\boxed{24}$

02 $\left(\dfrac{4}{7},\dfrac{5}{6}\right)$ 공통분모 : 7 × $\boxed{6}$ = $\boxed{42}$

03 $\left(\dfrac{8}{9},\dfrac{3}{10}\right)$ 공통분모 : $\boxed{9}$ × $\boxed{10}$ = $\boxed{90}$

2832

$\left(\boxed{},\boxed{}\right)$ $\left(\boxed{},\boxed{}\right)$

$\left(\dfrac{2}{9},\dfrac{1}{3}\right)$ 통분 $\left(\dfrac{2}{9},\dfrac{3}{9}\right)$

3 × 3

분모가 약수와 배수의 관계이면, **분수 하나만 모양 바꾸기**

개념 익히기 2

두 분수 중 한쪽만 바꾸어 통분하려고 합니다. 모양을 바꾸어야 하는 분수에 ○표 하세요.

01 $\left(\dfrac{5}{42}, \enclose{circle}{\dfrac{4}{7}}\right)$

02 $\left(\enclose{circle}{\dfrac{3}{8}}, \dfrac{9}{32}\right)$

03 $\left(\enclose{circle}{\dfrac{6}{11}}, \dfrac{15}{44}\right)$

개념 다지기 1

분모의 곱을 공통분모로 하여 통분하는 것이 더 편리한 분수쌍에는 '곱', 한쪽만 바꾸어 통분하는 것이 더 편리한 분수쌍에는 '한'이라고 쓰세요.

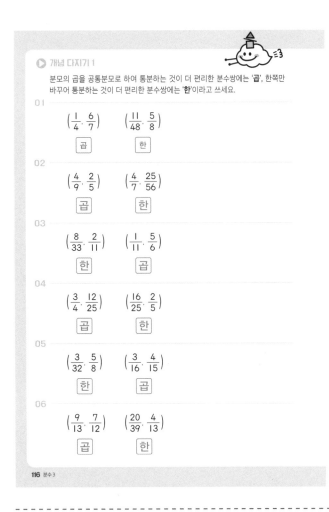

개념 다지기 2

두 분수를 통분하려고 합니다. 알맞은 공통분모와 연결하세요.

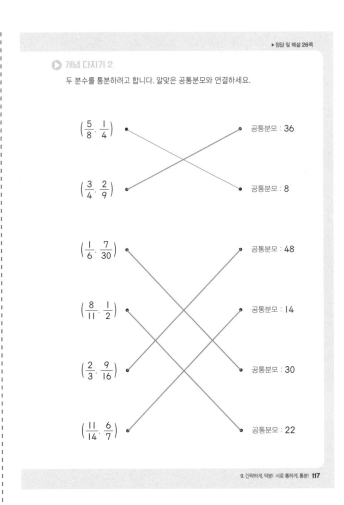

개념 마무리 1

두 분수를 통분하려고 합니다. 빈칸에 알맞은 수를 쓰세요.

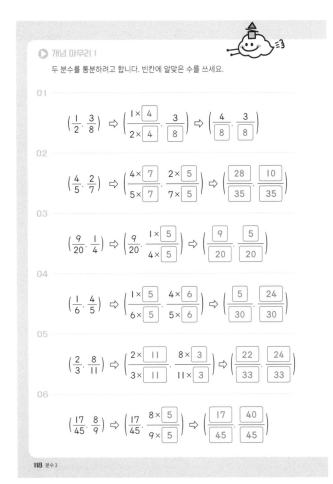

개념 마무리 2

두 분수를 통분하세요.

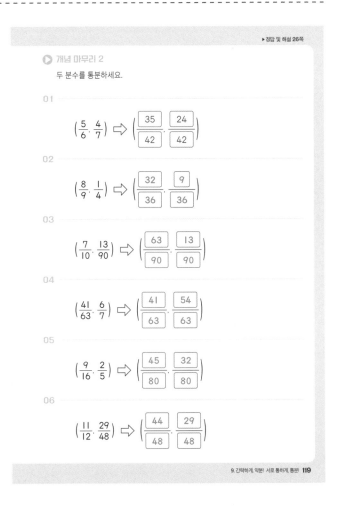

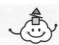

5 통분하기 (2)

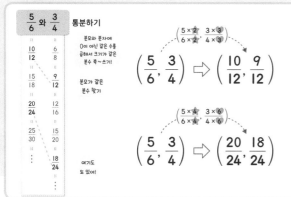

$\dfrac{5}{6}$ 와 $\dfrac{3}{4}$ 통분하기

분모와 분자에
0이 아닌 같은 수를
곱해서 크기가 같은
분수 쪽~ 쓰기!

$\dfrac{10}{12}$	$\dfrac{6}{8}$
$\dfrac{15}{18}$	$\dfrac{9}{12}$
$\dfrac{20}{24}$	$\dfrac{12}{16}$
$\dfrac{25}{30}$	$\dfrac{15}{20}$
⋮	$\dfrac{18}{24}$
	⋮

분모가 같은
분수 찾기

여기도
또 있어!

$\left(\dfrac{5}{6}, \dfrac{3}{4}\right) \Rightarrow \left(\dfrac{10}{12}, \dfrac{9}{12}\right)$

$\left(\dfrac{5 \times 2}{6 \times 2}, \dfrac{3 \times 3}{4 \times 3}\right)$

$\left(\dfrac{5}{6}, \dfrac{3}{4}\right) \Rightarrow \left(\dfrac{20}{24}, \dfrac{18}{24}\right)$

$\left(\dfrac{5 \times 4}{6 \times 4}, \dfrac{3 \times 6}{4 \times 6}\right)$

▶ 개념 익히기 1

두 분수를 통분하려고 합니다. 빈칸에 알맞은 수를 쓰세요.

01

$\left(\dfrac{3}{4}, \dfrac{1}{6}\right) \Rightarrow \left(\dfrac{\boxed{9}}{12}, \dfrac{2}{12}\right)$

02

$\left(\dfrac{5}{9}, \dfrac{1}{6}\right) \Rightarrow \left(\dfrac{\boxed{10}}{18}, \dfrac{\boxed{3}}{18}\right)$

03

$\left(\dfrac{4}{7}, \dfrac{2}{5}\right) \Rightarrow \left(\dfrac{20}{35}, \dfrac{\boxed{14}}{35}\right)$

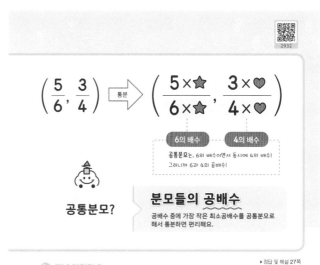

$\left(\dfrac{5}{6}, \dfrac{3}{4}\right) \xRightarrow{\text{통분}} \left(\dfrac{5 \times ★}{6 \times ★}, \dfrac{3 \times ♥}{4 \times ♥}\right)$

6의 배수 4의 배수

공통분모는, 6의 배수이면서 동시에 4의 배수!
그러니까 6과 4의 공배수!

공통분모? > ## 분모들의 공배수

공배수 중에 가장 작은 최소공배수를 공통분모로
해서 통분하면 편리해요.

▶ 개념 익히기 2

▶ 정답 및 해설 27쪽

빈칸을 알맞게 채우세요.

01

$\dfrac{2}{3}$ 와 $\dfrac{1}{2}$ 을 통분할 때 공통분모는 $\boxed{3}$ 과 $\boxed{2}$ 의 공배수입니다.

02

$\dfrac{1}{12}$ 과 $\dfrac{4}{9}$ 를 통분할 때 공통분모는 $\boxed{12}$ 와 $\boxed{9}$ 의 공배수입니다.

03

$\dfrac{8}{15}$ 과 $\dfrac{7}{10}$ 을 통분할 때 공통분모는 15와 $\boxed{10}$ 의 $\boxed{공배수}$ 입니다.

▶ 개념 다지기 1

두 분수를 통분할 때, 공통분모가 될 수 있는 수 중에서 가장 작은 수를 쓰세요.
두 분수의 분모의 최소공배수를 구하면 됩니다.

01

$\left(\dfrac{3}{4}, \dfrac{1}{6}\right)$ 가장 작은 공통분모 : 12

$\begin{array}{r} 2\,\underline{)\,4\quad 6} \\ 2\quad 3 \end{array}$
→ $2 \times 2 \times 3 = 12$

02

$\left(\dfrac{7}{10}, \dfrac{8}{15}\right)$ 가장 작은 공통분모 : 30

$\begin{array}{r} 5\,\underline{)\,10\quad 15} \\ 2\quad 3 \end{array}$
→ $5 \times 2 \times 3 = 30$

03

$\left(\dfrac{3}{8}, \dfrac{11}{12}\right)$ 가장 작은 공통분모 : 24

$\begin{array}{r} 4\,\underline{)\,8\quad 12} \\ 2\quad 3 \end{array}$
→ $4 \times 2 \times 3 = 24$

04

$\left(\dfrac{5}{6}, \dfrac{7}{10}\right)$ 가장 작은 공통분모 : 30

$\begin{array}{r} 2\,\underline{)\,6\quad 10} \\ 3\quad 5 \end{array}$
→ $2 \times 3 \times 5 = 30$

05

$\left(\dfrac{4}{9}, \dfrac{8}{15}\right)$ 가장 작은 공통분모 : 45

$\begin{array}{r} 3\,\underline{)\,9\quad 15} \\ 3\quad 5 \end{array}$
→ $3 \times 3 \times 5 = 45$

06

$\left(\dfrac{9}{14}, \dfrac{1}{4}\right)$ 가장 작은 공통분모 : 28

$\begin{array}{r} 2\,\underline{)\,14\quad 4} \\ 7\quad 2 \end{array}$
→ $2 \times 7 \times 2 = 28$

▶ 정답 및 해설 27쪽

▶ 개념 다지기 2

두 분수를 통분하려고 합니다. 공통분모가 될 수 있는 수에 모두 ○표 하세요. (2개)
두 분수의 분모의 공배수를 모두 찾으면 됩니다.

01

$\begin{array}{r} 3\,\underline{)\,15\quad 6} \\ 5\quad 2 \end{array}$ $\left(\dfrac{7}{15}, \dfrac{1}{6}\right)$ 6 15 ㉚ 45 ㉶
→ 최소공배수 : $3 \times 5 \times 2 = 30$ → 30의 배수 찾기

02

$\left(\dfrac{1}{2}, \dfrac{2}{3}\right)$ 4 ⑥ 9 ⑫ 23
→ 최소공배수가 $2 \times 3 = 6$이므로, 6의 배수 찾기

03

$\begin{array}{r} 3\,\underline{)\,6\quad 9} \\ 2\quad 3 \end{array}$ $\left(\dfrac{5}{6}, \dfrac{4}{9}\right)$ 12 ⑱ 24 27 ㊱
→ 최소공배수 : $3 \times 2 \times 3 = 18$ → 18의 배수 찾기

04

$\begin{array}{r} 8\,\underline{)\,8\quad 16} \\ 1\quad 2 \end{array}$ $\left(\dfrac{3}{8}, \dfrac{11}{16}\right)$ 8 12 ⑯ 45 ㊴
→ 최소공배수 : $8 \times 1 \times 2 = 16$ → 16의 배수 찾기

05

$\begin{array}{r} 5\,\underline{)\,25\quad 10} \\ 5\quad 2 \end{array}$ $\left(\dfrac{6}{25}, \dfrac{3}{10}\right)$ ㊿ 60 70 90 ⑩⓪
→ 최소공배수 : $5 \times 5 \times 2 = 50$ → 50의 배수 찾기

06

$\left(\dfrac{1}{7}, \dfrac{4}{5}\right)$ 12 21 ㉟ ㊌ 75
→ 최소공배수가 $7 \times 5 = 35$이므로, 35의 배수 찾기

정답 및 해설 **27**

◑ 개념 마무리 1

두 분수를 통분하려고 합니다. 빈칸에 알맞은 수를 쓰세요.

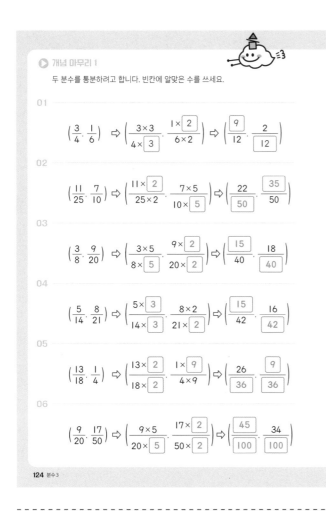

◑ 개념 마무리 2

분모의 최소공배수를 공통분모로 하여 통분하세요.

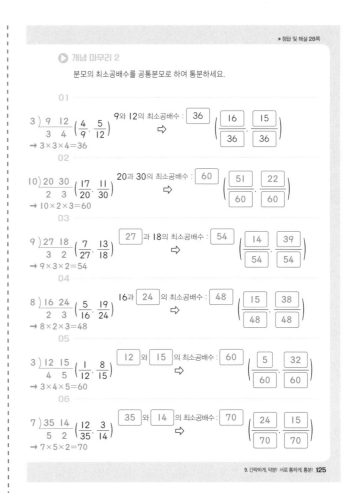

6 분수의 크기 비교

통분을 하면 분수의 크기를 쉽게 비교할 수 있어~!

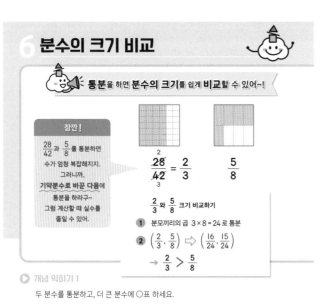

◑ 개념 익히기 1

두 분수를 통분하고, 더 큰 분수에 ○표 하세요.

정답에서 제시한 수 이외에 다른 공배수를 공통분모로 하여 통분해도 됩니다.

통분하지 않고도, 분수의 크기를 비교하는 방법

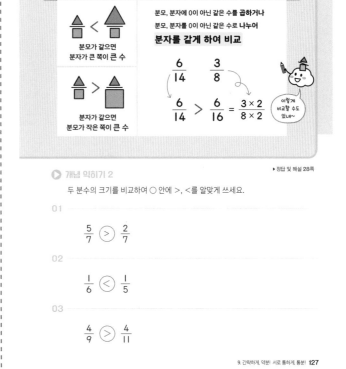

◑ 개념 익히기 2

두 분수의 크기를 비교하여 ○ 안에 >, <를 알맞게 쓰세요.

01
$$\frac{5}{7} \;>\; \frac{2}{7}$$

02
$$\frac{1}{6} \;<\; \frac{1}{5}$$

03
$$\frac{4}{9} \;>\; \frac{4}{11}$$

개념 다지기 1

두 분수를 통분하여 크기를 비교하려고 합니다. □ 안에는 알맞은 수를, ○ 안에는 >, <를 알맞게 쓰세요.

01
$$\left(\frac{1}{3}, \frac{2}{5}\right) \Rightarrow \left(\frac{5}{15}, \frac{6}{15}\right) \rightarrow \frac{5}{15} < \frac{6}{15} \rightarrow \frac{1}{3} < \frac{2}{5}$$

02
$$\left(\frac{6}{7}, \frac{3}{14}\right) \Rightarrow \left(\frac{12}{14}, \frac{3}{14}\right) \rightarrow \frac{12}{14} > \frac{3}{14} \rightarrow \frac{6}{7} > \frac{3}{14}$$

03
$$\left(\frac{7}{10}, \frac{5}{8}\right) \Rightarrow \left(\frac{28}{40}, \frac{25}{40}\right) \rightarrow \frac{28}{40} > \frac{25}{40} \rightarrow \frac{7}{10} > \frac{5}{8}$$

04
$$\left(\frac{18}{25}, \frac{4}{5}\right) \Rightarrow \left(\frac{18}{25}, \frac{20}{25}\right) \rightarrow \frac{18}{25} < \frac{20}{25} \rightarrow \frac{18}{25} < \frac{4}{5}$$

05
$$\left(\frac{3}{8}, \frac{4}{9}\right) \Rightarrow \left(\frac{27}{72}, \frac{32}{72}\right) \rightarrow \frac{27}{72} < \frac{32}{72} \rightarrow \frac{3}{8} < \frac{4}{9}$$

06
$$\left(\frac{5}{12}, \frac{7}{15}\right) \Rightarrow \left(\frac{25}{60}, \frac{28}{60}\right) \rightarrow \frac{25}{60} < \frac{28}{60} \rightarrow \frac{5}{12} < \frac{7}{15}$$

개념 다지기 2

두 분수의 크기를 비교하여 ○ 안에 >, <를 알맞게 쓰세요.

01
$$\frac{3}{4} > \frac{9}{17}$$
$$\frac{9}{12}$$

02
$$\frac{12}{23} < \frac{6}{11} = \frac{12}{22}$$

03
$$\frac{8}{12} = \frac{2}{3} > \frac{8}{13}$$

04
$$\frac{7}{35} = \frac{1}{5} < \frac{27}{35}$$

05
$$\frac{14}{16} = \frac{7}{8} > \frac{11}{16}$$

06
$$\frac{18}{21} = \frac{6}{7} > \frac{18}{31}$$

개념 마무리 1

빈칸에 들어갈 수 있는 자연수 중 가장 큰 수를 쓰세요.

01
$$\frac{1}{5} > \frac{?}{30} \qquad ? = 5$$
$$\frac{6}{30}$$

02
$$\frac{11}{?} > \frac{11}{17} \qquad ? = 16$$

03
$$\frac{?}{20} < \frac{7}{10} \qquad ? = 13$$
$$\frac{14}{20}$$

04
$$\frac{13}{16} > \frac{?}{16} \qquad ? = 12$$

05
$$\frac{?}{27} < \frac{8}{9} \qquad ? = 23$$
$$\frac{24}{27}$$

06
$$\frac{6}{7} > \frac{?}{56} \qquad ? = 47$$
$$\frac{48}{56}$$

개념 마무리 2

강아지가 뼈다귀를 먹을 수 있도록 크기가 더 큰 분수를 따라 선을 그리세요.

정답 및 해설 **29**

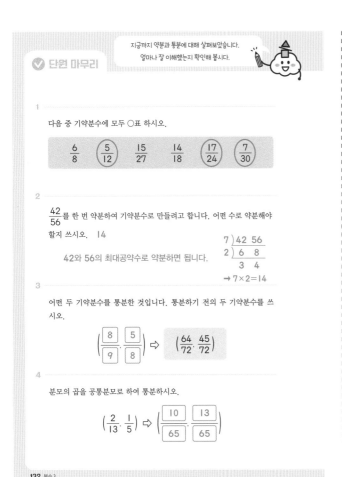

지금까지 약분과 통분에 대해 살펴보았습니다.
얼마나 잘 이해했는지 확인해 봅시다.

✅ 단원 마무리

1

다음 중 기약분수에 모두 ○표 하시오.

$$\frac{6}{8} \quad \boxed{\frac{5}{12}} \quad \frac{15}{27} \quad \frac{14}{18} \quad \boxed{\frac{17}{24}} \quad \boxed{\frac{7}{30}}$$

2

$\frac{42}{56}$를 한 번 약분하여 기약분수로 만들려고 합니다. 어떤 수로 약분해야 할지 쓰시오. 14

42와 56의 최대공약수로 약분하면 됩니다.

$$\begin{array}{r} 7\overline{)42\ 56} \\ 2\overline{)6\ 8} \\ 3\ 4 \end{array}$$
$$\rightarrow 7 \times 2 = 14$$

3

어떤 두 기약분수를 통분한 것입니다. 통분하기 전의 두 기약분수를 쓰시오.

$$\left(\boxed{\frac{8}{9}} , \boxed{\frac{5}{8}} \right) \Rightarrow \left(\frac{64}{72} , \frac{45}{72} \right)$$

4

분모의 곱을 공통분모로 하여 통분하시오.

$$\left(\frac{2}{13} , \frac{1}{5} \right) \Rightarrow \left(\frac{\boxed{10}}{65} , \frac{\boxed{13}}{65} \right)$$

132 분수 3

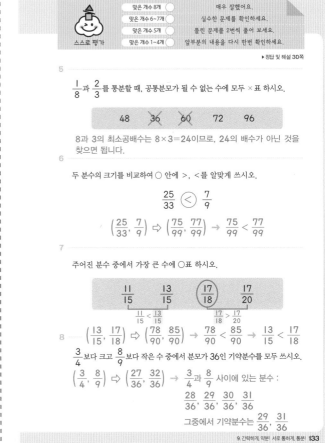

맞은 개수 8개 ○ 매우 잘했어요.
맞은 개수 6~7개 ○ 실수한 문제를 확인하세요.
맞은 개수 5개 ○ 틀린 문제를 2번씩 풀어 보세요.
스스로 평가 맞은 개수 1~4개 ○ 앞부분의 내용을 다시 한번 확인하세요.

▶ 정답 및 해설 30쪽

5

$\frac{1}{8}$과 $\frac{2}{3}$를 통분할 때, 공통분모가 될 수 없는 수에 모두 ×표 하시오.

$$48 \quad \cancel{36} \quad \cancel{60} \quad 72 \quad 96$$

8과 3의 최소공배수는 $8 \times 3 = 24$이므로, 24의 배수가 아닌 것을 찾으면 됩니다.

6

두 분수의 크기를 비교하여 ○ 안에 >, <를 알맞게 쓰시오.

$$\frac{25}{33} \ \bigcirc\!\!< \ \frac{7}{9}$$

$$\left(\frac{25}{33} , \frac{7}{9} \right) \Rightarrow \left(\frac{75}{99} , \frac{77}{99} \right) \rightarrow \frac{75}{99} < \frac{77}{99}$$

7

주어진 분수 중에서 가장 큰 수에 ○표 하시오.

$$\frac{11}{15} \quad \frac{13}{15} \quad \boxed{\frac{17}{18}} \quad \frac{17}{20}$$
$$\underset{\frac{11}{15} < \frac{13}{15}}{} \qquad \underset{\frac{17}{18} > \frac{17}{20}}{}$$

$$\left(\frac{13}{15} , \frac{17}{18} \right) \Rightarrow \left(\frac{78}{90} , \frac{85}{90} \right) \rightarrow \frac{78}{90} < \frac{85}{90} \rightarrow \frac{13}{15} < \frac{17}{18}$$

8

$\frac{3}{4}$보다 크고 $\frac{8}{9}$보다 작은 수 중에서 분모가 36인 기약분수를 모두 쓰시오.

$$\left(\frac{3}{4} , \frac{8}{9} \right) \Rightarrow \left(\frac{27}{36} , \frac{32}{36} \right) \rightarrow \frac{3}{4}$$과 $\frac{8}{9}$ 사이에 있는 분수 :

$$\frac{28}{36} , \frac{29}{36} , \frac{30}{36} , \frac{31}{36}$$

그중에서 기약분수는 $\frac{29}{36} , \frac{31}{36}$

9. 간략하게, 약분! 서로 통하게, 통분! 133

30 분수 3

7. 분수는 카멜레온

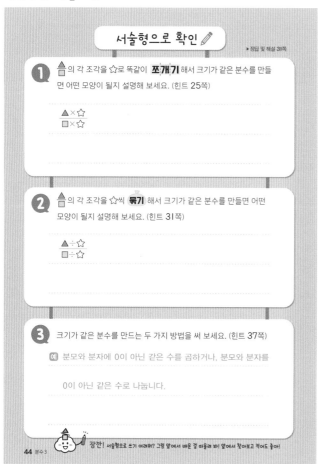

8. 꼭! 넘어야 하는 산 - 약수와 배수 -

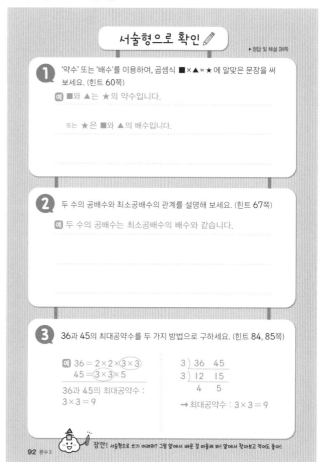

9. 간략하게, 약분! 서로 통하게, 통분!

MEMO

초등 분수 ③

개념이 먼저다

교육 R&D에 앞서가는
Key 키출판사

키출판사 수학 시리즈

● 초등수학

● 중등수학

이제 키출판사 **수학 시리즈**로 확실하게 **개념** 잡고, **수학** 잡으세요!